Catalogage avant publication de Bibliothèque et Archives nationales du
Québec et Bibliothèque et Archives Canada

Vedette principale au titre :

L'imprimé numérique en art contemporain

Comprend des réf. bibliogr. et un index.

ISBN 978-2-922685-52-7

1. Art numérique. 2. Art - 21e siècle. 3. Images numériques dans l'art. I.
Campeau, Sylvain, 1960- . II. Atelier d'estampe Sagamie (Alma, Québec). III.
Titre: Sagamie.

N7433.8.I46 2007 776 C2007-942426-0

SAGAMIE

L'imprimé numérique
en art contemporain

Sylvain **Campeau**
Carol **Dallaire**
Ollivier **Dyens**
Hervé **Fischer**
Michaël **La Chance**
Valérie **Lamontagne**
Suzanne **Leblanc**
Sylvie **Parent**
Louise **Poissant**
Pierre **Robert**
Élène **Tremblay**

ÉDITIONS D'ART LE SABORD

SAGAMIE
arts contemporains numériques
résidences d'artistes

Centre SAGAMIE
Le Centre national de recherche et de diffusion en arts contemporains numériques
50, St-Joseph, C.P. 93, Alma, (Québec), G8B 5V6
Téléphone - Télécopie: (418) 662-7280
sagamie@cgocable.ca

Direction : Nicholas Pitre
Responsable des projets spéciaux : Karine Côté
Assistant(e)s de création : Émili Dufour, Étienne Fortin, Mathilde Martel-Coutu

Conseil d'administration
Denis Langlois (président), Mme Lise Laforge, M. Luc Gauthier et M. Sylvain Bouthillette

LES ÉDITIONS D'ART LE SABORD

Éditeur: Denis Charland
167, rue Laviolette, C.P. 1925
Trois-Rivières (Québec) Canada, G9A 5M6
Téléphone : (819) 375.6223
Télécopieur : (819) 375.9359
www.lesabord.qc.ca
art@lesabord.qc.ca

INDEX DES ARTISTES

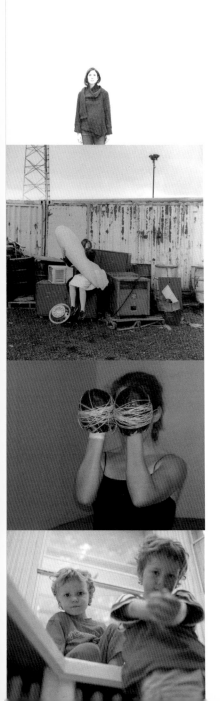

De haut en bas ;
Pascal Grandmaison, Michel De Broin,
Sylvette Babin, Bettina Hoffmann.

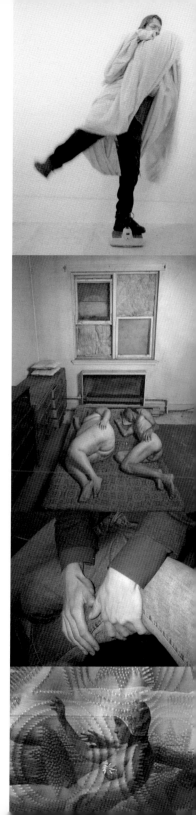

De haut en bas ;
Ana Rewakowicz, Matthieu Brouillard,
Maryse Larivière, Micheline Durocher.

Introduction

Dix ans de résidences d'artistes

SAGAMIE, nom étrange s'il en est un. Il origine de la conjonction des mots **Sag**uenay et Piéqua**gamie** (appellation montagnaise du lac Saint-Jean) et décrit simplement la région du Saguenay—Lac-Saint-Jean. L'*Atelier d'estampe de la Sagamie*, fondé en 1981 et développé dans les années 80 par le regretté Jean Laliberté auquel est dédié cet ouvrage, était donc l'atelier d'estampe de la région du Saguenay—Lac-Saint-Jean. Sérigraphie, gravure, lithographie, bois gravé constituaient les techniques d'impressions offertes aux artistes. Dès ses débuts, le centre s'est inscrit de façon singulière dans le paysage de l'art contemporain québécois en fonctionnant sur un mode d'invitation plutôt que sur celui d'un atelier communautaire. L'expression « Artiste en résidence » n'étant pas encore couramment utilisée, les « artistes invités » d'alors étaient accompagnés par des techniciens imprimeurs afin de réaliser recherches, expérimentations, créations et éditions dans le domaine des arts d'impression.

L'Atelier d'estampe de la Sagamie était reconnu pour sa recherche d'avant-garde en art contemporain découlant en partie du fait que l'organisme invitait des artistes dont la pratique artistique principale se situait en dehors du champ des arts d'impression. Ces artistes de tous les horizons de la création, invités à confronter leurs perceptions spécifiques de l'art contemporain à la diversité des moyens d'impression, bousculaient effectivement davantage les concepts d'épreuve et de multiple qu'un graveur de formation qui aurait fait un travail expressif à l'intérieur des balises du médium. Au fil des ans, l'Atelier a ainsi développé une expertise dans l'accompagnement de projets artistiques audacieux, novateurs, hybrides, dotant ainsi l'estampe de moyens que les artistes ne retrouvaient pas ailleurs.

À partir de 1995, le Centre SAGAMIE a développé le secteur des technologies numériques d'impression et du traitement numérique de l'image dans un contexte de recherche en art actuel. Premier centre au Canada à offrir aux artistes l'impression numérique grand format, l'organisme est devenu le chef de file dans le domaine de la création en art contemporain numérique. SAGAMIE est maintenant un centre de recherche et de diffusion d'envergure nationale, considéré par ses pairs comme la référence en imagerie numérique.

L'activité principale du *Centre national de recherche et diffusion en arts contemporains numériques SAGAMIE* est maintenant orientée vers la formule de résidence d'artistes à laquelle viennent se greffer des activités de diffusion, de réflexion théorique, de formation et de publication. Le Centre offre ainsi aux artistes, commissaires et théoriciens des conditions propices pour la recherche, la création, la réflexion théorique et la diffusion d'œuvres et de textes inédits.

L'ensemble des activités et productions de l'organisme sont donc concertées et s'inscrivent dans un continuum visant à contribuer de façon significative aux nouveaux discours artistiques entourant les arts contemporains numériques. Ce *laboratoire en continu* s'articule en soutenant les projets de recherche qui développent une réflexion novatrice sur le médium numérique, questionnent le photographique et la picturalité ou proposent des interfaces avec les autres contextes de création en art contemporain.

Le programme d'artistes en résidence du Centre SAGAMIE est un des plus important au Canada. L'organisme reçoit annuellement plus de 50 créateurs du Québec, du Canada et de l'étranger. Ces artistes sont accueillis lors de séjours intensifs d'expérimentation et de création dans un important laboratoire informatique à la fine pointe des technologies. Les quatre imprimantes numériques grand format du Centre couvrent les principales technologies d'impression numérique soit le *Piezzoélectrique* d'Epson, le jet d'encre *Thermal* de Hewlett-Packard (HP) et le *Bubblejet* de Canon. En résidence au Centre SAGAMIE, les artistes redéfinissent l'intervention numérique, développent de nouveaux langages, de nouvelles écritures artistiques, apportant ainsi une contribution essentielle aux enjeux actuels de l'image et une reconnaissance de la pratique numérique comme vecteur de recherche et comme facteur d'éclosion multidisciplinaire.

Depuis les dix dernières années, grâce à son programme de résidences, le Centre SAGAMIE a donc rassemblé des centaines d'artistes autour de ce pôle commun de recherche. En leur donnant des moyens techniques de création uniques au Québec, l'organisme a ainsi fait progresser de façon importante son champ disciplinaire tout en favorisant son décloisonnement. Un bilan s'imposait donc, d'où ce projet de livre réunissant un vaste spectre de praticiens ayant réalisé une résidence de production au Centre SAGAMIE. Les œuvres sont accompagnées d'un parcours théorique au fil des essais d'auteurs reconnus dans le domaine. Selon l'angle privilégié propre à son champ d'intérêt et d'écriture, chacun apporte une contribution importante au discours sur la pratique numérique en art contemporain.

Le titre *L'Imprimé numérique en art contemporain* recouvre les différentes utilisations faites par les artistes des outils numériques de création bidimensionnels, que ce soit des photographes qui les utilisent comme une chambre noire, des sculpteurs qui intègrent l'imprimé numérique à un mode installatif de création ou des artistes du *pixel* qui manipulent l'image pour en faire des œuvres numériques. Le champ de recherche du centre SAGAMIE demeure en effet au cœur des arts visuels, mais les outils numériques décuplent les possibilités créatrices, engendrent une accélération marquée des décisions artistiques et apportent des points de vue différents sur la pratique. Ce déplacement significatif par rapport à des pratiques plus traditionnelles de l'image comme la peinture ou l'estampe force ces dernières à se redéfinir dans ce nouveau contexte de création.

Si on se place en perspective par rapport à l'histoire de l'art, le numérique est en fait un médium artistique relativement récent et les artistes commencent à peine à en assimiler et à en expérimenter toutes les facettes.

De plus, la rapidité avec laquelle se développent les technologies (les ordinateurs, les logiciels, le réseau Internet, les changements constants de formats de transfert et de stockage des données, les outils de captation, de transformation et d'impression des images) engendrera de nombreux autres bouleversements qui auront des impacts sur la création et la diffusion des œuvres en art visuel. Dans cette mouvance constante, le Centre SAGAMIE s'est donné le mandat de soutenir tous les aspects de la discipline (production, diffusion et réflexion théorique) par la tenue d'activités de résidences, d'expositions, de colloques, de conférences, de formations, de développement des publics et de publications. Le présent livre s'inscrit donc dans cette logique et, tout en traçant un bilan, ouvre sur deux nouveaux projets, soit un colloque et une exposition itinérante.

Dans le but de mettre en place un espace de réflexion et de communication entre les artistes et le public, ce livre constitue le point d'envoi d'un colloque se déroulant sur Internet. Ainsi, les essais des auteurs deviennent des « conférences virtuelles » diffusées, une à une, par courriel aux 3 600 abonnés de la liste d'envoi du Centre SAGAMIE, rejoignant ainsi les artistes, critiques, organismes, amateurs d'art au Canada et à l'étranger (pour vous inscrire, contactez-nous au sagamie@cgocable.ca).

Ce livre accompagnera également une exposition itinérante présentant le travail des artistes qui y sont réunis. Ainsi, chaque vernissage sera l'occasion d'une activité de lancement de la publication. À cet effet, nous avons ajouté une section qui présente des œuvres numériques en contexte d'exposition, soit le projet *TOUCHE* de l'artiste Guy Blackburn (commissaire Guy Sioui Durant) présenté au Centre SAGAMIE et l'exposition *UNDO* (commissaires Marcel Blouin et Nicholas Pitre) présentée au Centre d'exposition EXPRESSION de Saint-Hyacinthe. Le lecteur pourra donc se faire une idée de l'échelle des oeuvres numériques grand format et apprécier l'intégration de l'imprimé numérique à un processus installatif de création. Cette section donnera au public une nouvelle perspective sur les œuvres reproduites dans le livre et un aperçu du potentiel de l'imprimé numérique en art contemporain.

Nicholas Pitre, directeur

Michaël **La Chance**

Image ^{numérique}

Dès les premiers constats sur l'image à la puissance numérique, plusieurs faisaient remarquer que cette image semble devenir immatérielle : sans support tangible, sans lieu. Elle n'est plus (seulement) sur papier parce qu'elle est (aussi) sur l'écran, dans une mémoire, sinon dans l'algorithme qui en assure la compression et l'affichage, soit l'environnement computationnel qui prend en charge cet algorithme. Edmond Couchot, dès 1984, remarquait que l'image numérique, particulièrement fluide et mobile, est aisément délocalisée[1]. Ainsi, nous parlons d'images numériques pour faire remarquer qu'elles sont nulle part et, tout à la fois, qu'elles sont partout où nous disposons d'équipements électroniques. C'est faire le constat de notre dépendance envers l'électricité et envers les ordinateurs lorsque la société est transformée en base de données, lorsque nos connaissances scientifiques et aussi notre héritage culturel ressemblent de plus en plus à un fichier numérique. Désormais la réalité (qu'elle soit matérielle, historique, sociale…) est une infosphère à laquelle nous avons accès par stockage et processus électroniques.

Fondement mythique de l'image numérique

Réfléchir sur l'image numérique s'apparente quelque peu à une réflexion inaugurée au milieu du XIX^e siècle et dont les conséquences seront profondes et historiques : la réflexion sur la « marchandise » comme objet théorique[2]. Tout d'un coup, un objet considéré pour sa valeur d'usage, auquel nous prêtons le plus souvent une valeur intrinsèque, est considéré pour sa valeur d'échange à l'intérieur d'un système économique de circulation de toutes les marchandises. Ainsi, l'image n'est plus considérée en fonction d'une signification présupposée en l'esprit de chacun, mais tire son impact de sa capacité à nous inviter à prendre place dans un réseau de communication, à être mobilisés dans un circuit de circulation des images. On peut dire de l'image numérique, en raison de sa mobilisation dans les flux électroniques de la société moderne, qu'elle « se livre à des caprices plus bizarres que si elle se mettait à danser[3] ». Aujourd'hui, la prolifération des images numériques révèle le caractère ouvert et surdéterminant de l'infosphère. Alors les images sont évaluées en fonction de leur connectivité : leur capacité à circuler et à se reformater, à se mixer et se mettre à jour.

L'image numérique prolifère là où il y a des équipements électroniques — et donc de l'électricité. On ne peut montrer l'électricité, mais, bientôt, elle sera derrière tout ce qui se montre. Dans ses formes les plus sophistiquées, l'électricité fait circuler l'information, que celle-ci soit routine exécutable ou image affichable. Qu'importe, l'électricité nous apparaît sous un jour nouveau : elle est tension de l'infosphère. Elle sous-tend et reconduit cette infosphère : l'électricité est elle-même information. Vous connaissez cette boutade : les ordinateurs auraient un dieu, ce serait l'électricité. En fait, l'électricité est un signal du monde et devient bientôt l'unique signal du monde : *électrototalitarisme*. Une psychose cyberculturelle voudrait que la dépendance de l'humanité envers l'énergie électrique conduise à sa perte : verglas mental.

L'image numérique reste suspendue au-dessus de la danse des électrons, elle est un visage de l'irruption des flux électroniques dans l'espace social. Dans l'Antiquité, il était admis que les puissances divines étaient captées et filtrées, canalisées et retransmises par le poète vers le public à la façon d'une force magnétique qui se transmet d'anneau de fer en anneau de fer dans une chaîne[4]. Aujourd'hui, ce sont les ordinateurs qui filtrent l'électricité, selon leur capacité à numériser et à simuler le réel, pour passer cette électricité dans le public sous forme d'images et de contrôle. Depuis les premières images pneumatiques jusqu'aux effets spéciaux des images plasmatiques, les images résultent d'une accélération des flux au cœur de l'ordre symbolique.

Paradoxalement, cet afflux énergétique qui soutient l'image numérique nous conduit à supposer que cette dernière posséderait une énergie propre : nous avons tendance à supposer que les images d'autrefois étaient inertes, qu'elles reposaient dans l'immobilité des pigments, en attente de prendre forme dans l'œil vivant, dans un cerveau actif. Certes, depuis toujours l'image s'allume « dans » la *psyché humaine*, mais l'image numérique semble posséder une énergie formidable, une capacité de « se faire voir » : un auto-affichage[5]. Cela touche à un fondement mythique de nos codes symboliques : avec les premiers signes gravés ou peints dans les cavernes, nous avons eu le souci de retenir les images qui s'imposaient d'elles-mêmes à l'occasion d'épreuves de la conscience modifiée, qui se manifestaient à l'occasion d'hallucinations initiatiques : les *phosphènes* [*phos*, lumière ; *phainon*, phénomène][6]. Soit des glyphes qui peuvent apparaître dans l'obscurité car ils tirent la lumière d'eux-mêmes : lorsque le sens devient incandescent, lorsque les signes deviennent autoluminescents. Il y a un parcours fabuleux qui conduit des pictogrammes phosphènes du paléolithique jusqu'à nos écrans au phosphore.

Ainsi, l'image à la puissance numérique serait portée par une énergie qui lui est propre : elle semble mythiquement capable de s'afficher elle-même, dans un déni et une sublimation de sa dépendance envers les réseaux et les ressources énergétiques, lorsque les événements bioélectriques de notre cerveau prennent le relais des événements micro-électroniques de l'ordinateur. Mieux encore, l'image numérique semble posséder une capacité de transiter, de circuler, de se reformater, etc., qui va au-delà de nos capacité sensorielles et cognitives, qui va au-delà de notre monde. L'image numérique devient signal pour la multiplicité des mondes.

Parce que cette image nie sa dépendance envers les réseaux et sa base énergétique, elle ne peut pas envisager qu'elle serait aussi un phénomène matériel. En effet, l'image qui requiert de l'énergie électrique (pour numériser, sélectionner, combiner, distribuer, circuler, s'afficher…) est aussi un phénomène matériel dans l'univers, lequel phénomène énergétique se rapporte à la somme totale de l'énergie dans l'univers, ce que l'usage et aussi le détournement de l'image numérique par les artistes s'emploient à mettre de l'avant. Nous savons que l'information sur les phénomènes sociaux est déjà un phénomène social. Que le savoir sur le monde fait partie du monde. Il apparaît alors que l'image numérique constitue une augmentation effective du possible dans l'univers.

Ces quelques remarques sur le fondement mythique des images numériques nous reconduisent vers ce que celles-ci ont pour effet de nier et sublimer : notre dépendance comme société envers des réseaux de diffusion des images et des flux électroniques, notre dépendance envers une lecture pré-formatée de la réalité : l'infosphère. L'image numérique semble lisible depuis un au-delà historique (le posthumain) et géographique (extra-terrestre),

mais surtout elle consolide l'expérience d'un réel lisse et sans bord. Pour reprendre cette analogie à la cyberculture : les pouvoirs de simulation de nos images technologiques contribuent à tisser l'illusion globale du Spectacle (Guy Debord) ou de la Simulation (Jean Baudrillard) : concept qui s'est récemment incarné au cinéma dans Matrice (Andy & Larry Wachowski[7]). Ainsi, l'image, dont la puissance primordiale est la connectivité [tout comme la puissance de la marchandise est l'échange], se situe d'emblée dans un dilemme profond, celui d'une société dont les systèmes sociobiologiques, psychopolitiques, etc. seraient plus ou moins ouverts sur l'holomatrice[8], ou encore seraient plus ou moins refermés sur eux-mêmes.

Connectivité et interactivité

Nous voudrions approfondir cette amorce de réflexion sur la connectivité biosémiotique de l'image, comment cette connectivité est constamment niée alors qu'elle est au fondement de l'efficacité symbolique de l'image elle-même[9]. Pourtant le discours sur l'image met davantage de l'avant une autre notion : l'interactivité. Et ceci, en raison d'un malentendu : l'image serait interactive parce qu'elle se prête aux manipulations. En effet, la prolifération des logiciels permettant de modifier et de synthétiser les images numériques nous permet de façonner nos propres images, et cela – pour ainsi dire –, à notre image. S'agit-il d'une véritable interaction ? L'image numérique se laisse explorer, elle se prête à tous les *morphings*, et pourtant elle ne permet pas d'interagir avec les personnes engagées dans le processus social et matériel de sa manifestation.

Nous oublions que la véritable interaction bidirectionnelle existe depuis longtemps : c'est l'*electronic switching system* des téléphones. C'est aussi le développement actuel de nos capacités de mixage multicanal des signaux numériques vidéographiques et sonores. En prêtant aux images visuelles une puissance d'interactivité qui appartient en premier lieu aux images sonores, notre technologie de l'image devient une utopie de partage. Nos images numériques contribuent ainsi à l'utopie de l'interaction planétaire, du partage de l'information et de l'échange culturel. Les médias de masse auront ainsi volé l'idée d'interaction tout comme le cogito cartésien a jadis pris l'idée d'autoréflexion en otage.

Cette capacité de façonner l'image numérique conduit à ce questionnement : sommes-nous en train de créer notre propre téléréalité ? L'image s'est infiltrée dans tous les aspects de la réalité pour mieux s'y substituer ; la société *cyber* vient à ressembler à une ville-processeur : l'ordinateur (avec bus, cartes mémoires, etc.) est un micropaysage urbain, tandis que la ville est devenue un entrepôt de cartes-mémoires, une cour d'aiguillage de machines. Les habitants de la ville sont devenus des « itinérants spirituels », selon l'expression de Pico Iyer, ou des sans-abri culturels dans le nouveau village global : citoyens du monde qui ont élu domicile dans le perpétuel transit des aéroports, dans la non-localité des lieux de passage[10]. Pouvons-nous seulement rencontrer de tels citoyens – ou « sitoyens » ? Ayant terminé leur exposé, *Power Point, Director* ou pages Web à l'appui, nos technophiles sont trop occupés à démêler leurs fils pour répondre à vos questions. Interactivité zéro. La virtuosité technonumérique est devenue une fin en soi, la création de routines exécutables tient lieu de création artistique. Nous avons oublié que l'art est un prétexte pour provoquer des rencontres. Aujourd'hui, les technofétichistes s'emploient à occulter les différences et à assurer le primat de la représentation qui fera écran ; ils s'emploient à mobiliser des images itinérantes qui feront de l'espace social un « non-lieu[11] », vérifiant ainsi leur prétention que ces images sont désormais lisibles en dehors de tout contexte. Autoaffichables, extracontextuelles.

Aujourd'hui, l'image fait écran d'autant qu'elle a besoin d'un écran pour s'afficher. C'est un mauvais jeu de mots, mais c'est surtout une réalité. Les médias de masse ont volé l'idée d'interaction. Pire que cela, l'infocratie prend le contrôle de l'interaction sociale, ce qui n'aurait pas été possible si la société ne connaissait pas d'emblée une érosion substantielle, correcte mais froide, corporative mais désindividuée, république des « néopuritains », qui ne sont que volonté, selon l'expression de Rollo May[12]. La feuille de vigne s'appelle CRT ou écran plasma, elle nous est montée au visage, elle remplace les rapports interpersonnels : par les images affichées à l'écran, nous croyons pouvoir parler à tous, pour finalement ne parler à personne. Les images numériques, prenant le relais des connectiques de surface, interpellent des sujets abstraits, c'est-à-dire des personnes sans préoccupations nationales, linguistiques, sexuelles, et sans héritage à défendre ? L'artiste du numérique se retrouve le plus souvent dans la situation paradoxale de produire un contenu pour des gens qui n'ont pas déjà un contenu à défendre, qui n'ont pas d'exception à préserver et de particularismes à protéger.

L'image numérique polarise un univers symbolique où il devient difficile de marquer la place de l'autre. Car il n'y a pas de constat de l'« autre » sans considérer le gouffre qui se creuse entre nous et les autres. Nous croyons combler ce gouffre par le débordement quantitatif des images et par la multiplication des marqueurs d'altérité. D'où l'importance pour le créateur dans les arts électroniques de développer une stratégie : exploiter ses particularismes sans se caricaturer lui-même, revendiquer une différence sans l'afficher par de pseudo-marqueurs. L'image numérique semble permettre toutes les superpositions dans un multifolié de *layers* : une couche d'ethnique, une couche d'historique, une couche de promotionnel, une couche d'esthétique, etc. – tout cela pour un spectateur parfaitement neutre et anonyme.

Hyporéalisme et particularismes

Avec l'image numérique, nous aurions la puissance accrue de provoquer l'irruption du réel dans la représentation : ce qui lui donne une très grande latitude entre un photoréalisme hallucinant et un psychédélisme non moins hallucinant. Cela place les technologies de l'image en position dominante par rapport aux autres formes d'expression. Si l'image vaut mille mots, alors l'image à la puissance numérique vaut encore davantage. Cependant le travail artistique en art numérique s'emploie à déplacer nos représentations en déplaçant les limites des images et en réclamant leur matérialité. Alors l'art numérique, parce qu'il se dénonce lui-même comme faux réel, saura proposer une esthétique de l'hyporéalisme. Nous croyons pouvoir lire dans le médium lui-même ce qui l'empêche d'être une description sans défaut du réel : le grain, les imperfections, le cadre, les limites.

Lorsque la télévision est apparue, elle s'employait à copier la radio (c'était de la radio filmée), puis trouva bientôt sa spécificité. Corrélativement la radio se libéra de son exigence de réalisme et devint un médium froid[13]. De même, lorsque la photographie est apparue, elle s'empoyait à copier la peinture : c'était d'abord de la peinture au sel d'argent. Il en va ainsi du numérique, qui apparaît dans le sillage des pratiques traditionnelles et doit trouver la spécificité de son énonciation. Question d'autant plus cruciale et urgente : ce sont maintenant tous les arts qui se redéfinissent devant le numérique.

Les productions artistiques contemporaines mettent à jour le pouvoir structurant des technologies de l'image dans nos innervations sensibles. Nous sommes structurés par les technologies mais nous sommes aussi contaminés par les images : la métaphore image = virus apparaît d'autant plus pertinente à une époque où nous apprenons que les virus nous ont façonnés[14]. Nous postulons que l'image numérique s'inscrit d'emblée dans une enveloppe psychoculturelle déjà surdéterminée par les technologies – elle ne saurait miroiter autrement.

Certains font l'apologie des technologies de l'image comme ils vantaient les mérites d'un aspirateur que vous passez sur le tapis du salon, après avoir renversé le cendrier sur ce tapis. Ainsi, l'image numérique, tout particulièrement les effets spéciaux FX au cinéma, apparaît parfois comme une démonstration du pouvoir des technologies de maîtriser le réel. Ces images, associées à la toute-puissance de l'électronique, accusent pourtant une grande faiblesse : leur dépendance envers des appareils sophistiqués et éphémères. Certes, il n'est pas dit que les œuvres dont les matériaux semblent éternels sauront toujours jouer un rôle culturel de premier plan. Le regard se déplace, le visible se découvre d'autres frontières. Alors les tableaux peints à l'huile, qui constituaient jadis les explorations perceptuelles les plus audacieuses, deviennent finalement, aux yeux d'un certain nombre d'entre nous, de pures empreintes. Faut-il se convaincre que les environnements virtuels qui nous fascinent tant aujourd'hui seront évacués par le progrès avant que nous ayons le temps de nous en fatiguer ? Qu'importe, l'un et l'autre requièrent une culture hybride, à la fois picturale et cybernétique.

Il apparaît aujourd'hui que le numérique ne tient pas seulement à l'électronique : nous pouvons *computer* avec du *wetware* (ADN, moteurs cellulaires, etc.) et autres *hardwares* (nanomachines avec des *spins* d'électrons, etc.). L'art numérique s'implique dans tous les processus qui permettent un traitement des données de la perception et de la conscience (lecture, décodage...) et aussi des données par lesquelles nous sommes modifiés (attitudes, visions, réflexes, mémoires...). D'un côté, l'image numérique serait le fantasme panoptique du XXIe siècle, lorsque la culture mondialisée devient un langage international de l'image. D'un autre côté, nous avons tendance à oublier les paysages culturels spécifiques (littérature, folklore, culture populaire, héritage ethnique...) dont l'artiste se sera nourri et qu'il aura consolidés. Nous avons tendance à oublier que nous ne voyons jamais que les objectivations particulières provoquées par le dispositif expérimental d'observation et stabilisés par le paradigme épistémologique de notre société. Encore une fois, l'approche artistique se révèle nécessaire : elle saurait faire réapparaître les particularismes culturels qui sont au fondement de l'image ; elle saurait mettre de l'avant les antécédents historiques de celle-ci et, tout à la fois, articuler une critique de la technologie dans ses visées totalitaires.

Ambivalence et affect

Nous avons horreur de l'ambivalence, parce que nous voulons que les choses soient séparées. Pourtant, il n'est pas possible de séparer de façon nette l'amour et la haine, le don et la voracité, le féminin et le masculin, la vie et la mort, le sens et l'absurde, le passif et l'actif, le normal et le pathologique, la peur et l'attirance, etc. Car il ne s'agit pas d'entités séparées mais d'états extrêmes d'une même entité, lorsqu'il y a différents degrés d'intensité et d'orientation entre les états. À notre époque, nous voulons reconstituer le monde sur une multitude de choix binaires, nous construisons nos nouvelles cathédrales sur une accumulation de décisions entre oui et non, entre

1 et 0. Or, l'ambivalence rappelle que l'on ne peut prendre une décision nette, qu'un choix entre deux options fait davantage que sacrifier l'une pour l'autre. Car le choix binaire nous fait oublier que les termes d'une opposition sont en premier lieu des tensions contraires dans un même phénomène mouvant et flou, tendu et complexe, en torsion et ambivalent !

L'expérience de l'art nous accorde parfois le privilège d'éprouver les phénomènes sans les objectiver comme réalités séparées. Nous pouvons alors connaître une tension, sinon une torsion, avant que celle-ci soit aussitôt réduite à une opposition binaire. La création artistique maintient l'expérience analogique, avant que cette dernière soit structurée par des mécanismes de découpage et d'exclusion. Elle parle des réalités comme si elle faisait partie de ces réalités : elle vient en faire réellement partie. C'est ainsi qu'elle accorde le privilège de connaître un trouble (de la conscience, de l'affect, du corps, etc.) comme si nous devenions symptômes.

Aujourd'hui, la collectivité humaine a entrepris de se définir de nouveaux territoires existentiels. La pratique artistique renoue avec la pratique de soi et la célébration de l'ambivalence, afin de subvertir les grands agencements économiques et culturels qui façonnent l'expérience que nous faisons de nous-mêmes comme sujets, qui produisent des sujets en série, chacun à sa place. Notre pratique artistique propose des déterritorialisations existentielles, des expériences hétérogènes et singulières et, surtout, des subjectivités qualitatives et symptomales. Car, aussi bien en science que dans les arts, comme le rappelle Ilya Progogine[15], la qualité et non la quantité est essentielle pour expliquer le cosmos et la vie.

Pourtant nous persistons dans notre conviction que toute rationalité exige un découpage quantitatif et binaire – un savoir numérique. Que, hormis les logiques du tiers exclu, il n'y aurait pas de pensée rigoureuse. Ce qui apparaît fort regrettable, car nous manquons ainsi le tiers : ni 1 ou 0, ni plus ni moins, ni noir ni blanc, etc. Alors que l'ambivalence invite toujours, le tiers nous rappelle qu'il était toujours là, que c'est en fonction de ce tiers que nous opérons nos partages. Ce tiers, est-ce l'inconscient au fond de soi, le non-savoir aux confins du monde objectif, l'Autre qui structure le symbolique ? Tel est le tiers, il est « là-et-pas-là ». Là où on ne l'attend pas, à la fois proche et lointain, nulle part.

À l'époque de la mécanisation de l'image, nous assistons à une réaction artistique : nous cherchons à faire de l'image une expérience analogique, un événement de la peau, un théâtre d'ombres intérieures. Le travail sur ces images nous permet d'entrer dans la zone dangereuse de nos ambivalences, d'entrer en contact avec la fragilité de nos singularités personnelles. Nous acquérons une erre d'aller qui conserve nos enveloppes sans refouler la crainte du corps morcelé, la hantise de lâcher prise, la fébrilité de la bisexualité psychique. Nous retrouvons le discours de l'affect qui a déserté le totalitarisme de la quête de sens. Car l'affect ne fait pas sens, l'angoisse ne se représente pas.

Telle est la puissance nihiliste de notre civilisation : nous avons tendance à tout séparer afin, finalement, de tout opposer. Car nous parviendrions ainsi à l'annulation de toute chose par son contraire. Curieuse sociogonie. Nous ambitionnons d'éradiquer tout vacillement et de ne laisser que le vide en place. Lorsque le vide nous envahit, il

n'y a plus de mots et plus d'émois, seulement des nombres. Telle est notre misère culturelle : pas d'images pour se dire, pas de culture pour se définir, pas d'ontologie pour s'actualiser, pas d'altérité pour se contraster ; rien que des nombres pour nous dé-nombrer. D'où l'urgence de nous donner des images qui tirent leur puissance non pas de la technologie mais de l'ambivalence extrême en chacun de nous. Lorsque l'ambivalence serait démultipliée par la technologie.

Notes

1. Edmond Couchot , « Image puissance image », *Revue d'esthétique*, n° 7 : juin 1984, p. 123-133.

2. Karl Marx, *Le Capital*, Livre premier, 1ère Section, chapitre premier, iv – « Le caractère fétiche de la marchandise et son secret ».

3. Id., « [...] la table reste bois, une chose ordinaire et qui tombe sous les sens. Mais dès qu'elle se présente comme marchandise, c'est une tout autre affaire. À la fois saisissable et insaisissable, il ne lui suffit pas de poser ses pieds sur le sol ; elle se dresse, pour ainsi dire, sur sa tête de bois en face des autres marchandises et se livre à des caprices plus bizarres que si elle se mettait à danser. »

4. Platon, *Ion*, 533d : « Il existe, en effet, chez toi une faculté de bien parler de Homère, qui n'est pas un art, au sens où je le disais à l'instant, mais une puissance divine qui te meut et qui ressemble à celle de la pierre nommée par Euripide Pierre Magnétique et par d'autres pierre d'Héraclée. Cette pierre non seulement attire les anneaux de fer eux-mêmes, mais encore leur communique la force, si bien qu'ils ont la même puissance que la pierre, celle d'attirer d'autres anneaux [533e] ; en sorte que parfois des anneaux de fer en très longue chaîne sont suspendus les uns aux autres ; mais leur force à tous dépend de cette pierre. Ainsi la Muse crée-t-elle des inspirés et, par l'intermédiaire de ces inspirés, une foule d'enthousiastes se rattachent à elle. »

5. Dans la série des automatismes acquis avec le privilège numérique : autœxécutable, autœxtractible, autoprojectible : c'est-à-dire qui contient son propre projecteur, son propre ordinateur, etc.

6. Klaus F. Wellmann, « Rock Art, Shamans, Phosphenes and Hallucinogens in North America », BCSP [Bollettino del Centro camuno di studi preistorici], 1981, vol. 18, p. 89-103.

7. Voir notre *Capture totale : MATRIX, mythologie de la cyberculture*, coll. Intercultures, Sainte-Foy, Presses de l'Université Laval, 2006, 200 p.

8. L'holomatrice est l'interconnectivité optimale qui caractérise la somme de tous les états quantiques dans l'univers.

9. La biosémiotique s'intéresse aux processus de communication de la vie, aux formes de vie en tant que systèmes de signes.

10. Pico Iyer, *The Global Soul: Jet Lag, Shopping Malls, and the Search for Home*, New York, Vintage Books USA, 2001, 320 p.

11. Marc Augé, Non-Lieux. Introduction à une anthropologie de la surmodernité, Paris, Seuil, 1992.

12. Cf. Rollo May, Love and Will, New York, Delacorte Press, 1995 (New York : W. W. Norton, 1969).

13. « Les média chauds [...] ne laissent à leur public que peu de blancs à remplir ou compléter. Les média chauds, par conséquent découragent la participation ou l'achèvement. » Marshall McLuhan, *Pour comprendre les média*, Mame-Seuil, 1968, p. 41-42.

14. Kathy A. Svitil, « Did Viruses Make Us Human ? », *Discover* (nov. 2002), p. 10.

15. Ilya Prigogine et Isabelle Stengers, *La Nouvelle Alliance*, coll. Folio, Paris, Gallimard, 1986, 439 p.

Biographie Michaël La Chance

Michaël La Chance, poète et essayiste, est philosophe de formation (Ph.D., Université de Paris-VIII Vincennes). Il a publié des essais sur le rôle des intellectuels à l'époque des géants corporatifs et du paradigme technoéconomique (*Les penseurs de fer et les sirènes de la cyberculture* [Trait d'union, 2001]), sur la mondialisation et le sentiment d'échec de civilisation (*La culture Atlantide* [Fides, 2003]), sur la poésie et la peinture allemande contemporaine devant le trauma (*Paroxysmes. La parole hyperbolique* [VLB, 2006]), sur la censure dans les arts (*Frontalités. Censure et provocation dans la photographie contemporaine* [VLB, 2005]), sur la cyberculture et le cinéma de science-fiction (*Capture totale : MATRIX, mythologie de la cyberculture* [Presses de l'Université Laval, 2006]). Enseignant en philosophie à l'Université du Québec à Montréal et directeur de Spirale pendant plusieurs années, il est présentement professeur de Théorie et histoire de l'art, directeur de la maîtrise en art et responsable du cheminement en art numérique à l'Université du Québec à Chicoutimi. Membre du comité de rédaction de Inter Art Actuel, il était finaliste aux prix littéraires du Gouverneur général 2006.

Hervé **Fischer**

Les infographes numériques

L'infographie numérique est l'héritière d'une tradition fort ancienne, dont nous ne saurions oublier les grandes époques de la gravure, sur bois, sur pierre – la lithographie –, sur zinc et autres métaux; la linogravure (par entailles sur des plaques épaisses de linoléum) ou la sérigraphie, qui employait déjà, il y a quelque quarante ans, des procédés photographiques pour insoler le vernis sur la soie de l'écran. Nous ne devrions pas oublier non plus les vignettes ou lettrines de plomb, enrichies de fleurs, d'oiseaux ou de personnages, utilisées jadis dans l'imprimerie. En quoi l'estampe numérique offre-t-elle de nouvelles possibilités ? Peut-on soutenir qu'elle permette de renouveler cet art si ancien ? S'agirait-il même d'un nouveau médium artistique ?

SAGAMIE, le Centre national de recherche et de diffusion en arts contemporains numériques, a organisé un colloque en ligne sur le concept même d'*infographie numérique* dont il fait la promotion et soutient activement la production. Les résidences d'artiste qu'il offre, et les expositions qu'il organise, ont attiré une grande attention sur cette initiative. Et voilà maintenant un livre, qui réunit des œuvres de ces artistes et des textes de réflexion.

J'aborderai la problématique de l'infographie numérique sous ses trois aspects : la conception, la production et la diffusion. Et je ferai un sort aussi aux machines à créer, car quelques gourous leur accordent des pouvoirs artistiques inédits.

La sérigraphie a été sans aucun doute l'étape de transition entre la lithographie traditionnelle et l'infographie numérique actuelle. Les sérigraphies que nous faisions dans les années 1960 et 1970 recouraient à des photomontages scannés, donc numérisés, reportés sur le vernis de la toile sérigraphique par insolation. Il ne s'agissait encore cependant avec la sérigraphie, comme avec la lithographie ou la gravure, que d'une reproduction sur papier par un procédé mécanique d'encrage, incluant l'utilisation d'une presse ou d'une raclette de caoutchouc. Or, avec le numérique, nous sommes passés de l'utilisation d'une matrice et d'une presse à celle d'une imprimante qui lit un programme et projette simultanément des encres de couleur point par point sur le papier. Il en résulte une puissance de discrimination du grain de l'image et une haute définition jamais atteinte (jusqu'à 2 000 dpi couramment). La technologie est donc d'un ordre absolument nouveau par rapport à toute la tradition de l'estampe.

En outre, de la numérisation des images, nous sommes passés à un travail de l'image directement sur l'écran d'ordinateur. Il est clair que la généralisation de la photographie numérique favorise désormais le recours à des logiciels pour travailler directement le pixel et les photomontages sur l'écran d'ordinateur. Tout devient alors possible pour le créateur, au point de vue tant des éléments de l'image que des couleurs.

Et si l'on prend en compte la généralisation des imprimantes numériques, qui proposent aujourd'hui de grands formats, il est permis de parler d'une production entièrement numérique, depuis la conception et la production des images, jusqu'à l'impression sur papier ou autres supports, tels que la toile, le plastique, le verre, le métal, etc. Et ce passage au numérique intégral révolutionne la conception, l'esthétique et les usages mêmes de l'estampe, comme la photographie a pu faire évoluer la peinture ou la vidéo, le cinéma.

Le code des langages informatiques est certes binaire et peut donc paraître régressif : *1* ou *0, oui* ou *non, on* ou *off*. Mais le réductionnisme de la combinatoire électronique lui confère une puissance extraordinaire de production, en accélération exponentielle. Par rapport à cette facilité des machines à faire des images selon des combinatoires de formes et de couleurs infinies et quasi immédiates, incluant non seulement les captations photographiques, mais aussi les images synthétiques ou virtuelles, entièrement créées par ordinateur, certains se demandent si nous sommes encore en présence d'un art ou si cette inflation de possibilités ne noie pas l'art dans une production machiniste de masse quasi interchangeable et qui deviendrait indifférente. Non seulement l'idée d'une œuvre unique ou à petit tirage numéroté est ainsi remise en question, ce qui dérange les collectionneurs et les musées, mais aussi, dans cette *civilisation de l'image* dont on a tant parlé et qui atteint actuellement un état paroxystique d'images-marchandises éphémères à consommer et à jeter, nous serions quasiment anesthésiés – je parle d'une anesthésie esthétique par excès, surdose de foules d'images ayant tout dit, tout collé, répété toutes les séductions, toutes les surprises, toutes les redondances, tous les chaos, tous les scandales possibles. Les référents, les émotions, les langages de l'image seraient usés. Sont en jeu ainsi non seulement l'industrie de la reproduction des images, que Walter Benjamin nous a annoncée, mais aussi la création, la combinatoire, l'alphabet, le langage même des images, que Guy Debord a démystifié dans sa critique de la *société du spectacle*, en en dénonçant les effets pervers.

Y a-t-il crise et dépréciation ? La nouveauté du choc des images crée à tout le moins le doute sur la nature artistique de cette nouvelle production. Il faut ici faire écho à l'inventaire des dénominations relevées par le centre SAGAMIE. Déjà, il y a eu des échanges intéressants entre Denis Langlois, qui propose depuis 2000 l'*infographie d'art*, Richard Sainte-Marie, qui recommande le concept d'*estampe numérique*, accepté par plusieurs institutions, Carol Dallaire, qui préfère depuis longtemps la dénomination d'*estampe infographique originale* et se déclare contre celle d'*estampe virtuelle*, ou encore d'*infographie sur papier*. Annie Luciani parle de *gravure virtuelle* et, en France, Jean-Louis Boissier, un pionnier important des arts numériques, recommande le concept d'*hyper-estampe*, tandis que Dominique de Bardonèche s'en tient à l'appellation d'*estampe critique*. La culture anglophone recourt à plusieurs expressions : *computer print* (qui paraît évidemment insuffisamment spécifique) ou *digital print*, ou mieux : *digital art print*. Le Conseil québécois de l'estampe n'a pas manqué évidemment de s'en préoccuper. Sa présidente, Monique Auger, a reconnu que nous sommes confrontés à une toute nouvelle problématique fort intéressante, et qui soulève évidemment des problèmes juridiques, voire corporatifs.

Ma position sera d'un autre ordre. Cela fait longtemps que je dis que ce n'est pas plus l'ordinateur que le crayon ou le pinceau qui fait l'artiste. Depuis que Marcel Duchamp nous a imposé l'urinoir et le porte-bouteilles, nous ne pouvons plus définir, comme au XVIIe siècle, la nature de l'œuvre d'art par son support. Au-delà du ready-made,

nous avons reconnu que l'art est *causa mentale* (c'est ce que disait déjà Léonard de Vinci) et que l'art peut aussi bien être attitude, concept, performance, processus, plutôt qu'objet. On ne fétichisera donc ni l'objet, ni la technologie, ni même le cadre – fut-il un musée. La seule signature peut encore sans doute désigner l'œuvre d'art. Yves Klein n'a-t-il pas signé le vide ? Ou le bleu du ciel méditerranéen ? C'est, quant à moi, ce à quoi je m'en tiendrai ici. D'innombrables cas viennent immédiatement à l'esprit, qui le confirment, et une définition du vocabulaire de l'infographie d'art me paraît donc utile pour se questionner sur les outils et leurs effets, mais un peu futile quant à l'essentiel, qui concerne la nature même de l'art.

En revanche, je suis de ceux qui défendent depuis toujours – si je puis dire – les arts numériques, et je n'ai pas oublié à quel point la bataille était difficile dans les années 1980, quand j'organisais les expositions *Images du futur* à Montréal.

Ce n'est certes pas la numérisation de quoi que ce soit qui garantira la reconnaissance d'une œuvre artistique. Mais il faut admettre que les nouveaux outils numériques nous interpellent considérablement quant à ce que l'art peut nous dire d'intéressant ou de fort. Et en ce sens, les démarches de création numérique ont le mérite de relancer et d'actualiser la tradition de la gravure et de la sérigraphie, et de nous lancer de nouveaux défis.

Nous pourrions dire que nos maisons ont aujourd'hui le confort de l'image, comme on soulignait, il n'y a pas si longtemps, qu'elles avaient l'eau courante, le gaz ou l'électricité. Nous avons les images au robinet, comme l'eau, *photoshopées*. Nos écrans de télévision, d'ordinateur, de jeux, d'agendas électroniques et de téléphones cellulaires en font office. La télévision est parfois ouverte du matin au soir, comme le chauffage, même sans qu'on la regarde. Et je bénéficie moi-même d'un écran géant de télévision urbaine, de six mètres sur douze, face à mes fenêtres, qui projette à cent mètres de distance ses séquences d'images sur les murs intérieurs blancs de mon logement, dès l'obscurité venue. Je ne les vois plus. J'y suis habitué !

Quant à cette invasion des images, à cette épidémie d'images, je défendrai ici d'autant plus le rôle des artistes et les possibilités de l'infographie numérique.

Il faut d'abord souligner que les hommes ont toujours vécu dans un environnement visuel, dans un paysage esthétique – qui excite leur sensibilité perceptive. Le paysage actuel est à coup sûr moins naturel et plus artificiel. Nous vivons de plus en plus dans un cadre urbain et médiatique. Les images que nous percevons sont de plus en plus exclusivement de fabrication humaine. On a même pu dire que l'industrie des cartes postales a changé notre perception des paysages naturels. Tout est culturel, et donc acquis, même notre perception de la nature originelle. Anne Sauvageot nous en administre une démonstration magistrale dans ses livre *L'épreuve des sens. De la réalité de l'action sociale à la réalité virtuelle* (Paris, PUF, 2003) et *Voirs et savoirs* (PUF, 1994). La critique de la *société du spectacle* est en ce sens un peu naïve. Elle oppose abusivement – en y ajoutant des considérations morales – le naturel et l'artificiel. Elle invente un *référent* naturel supposé, dont on ne sait pas plus ce qu'il est que le *noumène* kantien. La question est plutôt celle de la qualité de cet environnement, qu'il soit naturel ou artificiel. Et je ne craindrai pas ici de parler d'une pollution des images marchandes – par

exemple celles, si souvent bêtes à mourir d'indignation, des publicités télévisuelles qu'on nous impose jusqu'à écœurement et envie d'aller sur une autre planète ou en tout cas de ne jamais acheter cette bière, cette voiture, ces lunettes, ce médicament contre le mal de tête ou de dos, etc. C'est alors que les images élaborées par les artistes, leur onirisme ou leur charge politique, leur violence critique ou simplement leur qualité esthétique nous apparaissent comme un contrepoison nécessaire, voire urgent, comme un rappel de l'existence de la qualité humaine face à la bêtise insultante de la démocratie marchande.

Et c'est en ce sens qu'on se réjouira de voir les artistes accéder à leur tour, grâce à l'infographie numérique, au robinet à imagerie, pour nous proposer des images alternatives. Le numérique, tant sur le plan de la captation que de l'élaboration du langage et de la diffusion d'images critiques, peut aussi soutenir notre liberté humaine comme un antidote contre la manipulation publicitaire de masse. Il peut nous aider, entre les mains des artistes, à sauver notre dignité, notre intelligence, notre lucidité. On l'a déjà souligné, notamment le sociologue français Lucien Goldmann : les artistes sont notre *conscience possible*. Il faut donc leur donner des moyens d'expression puissants.

À l'encontre des robinets à images des écrans, devant les flux incessants d'imageries qui nous charrient dans leurs logiques manipulatrices, les artistes de l'infographie numérique opposent l'*arrêt sur image*, cette pause qui permet d'échapper un instant au mouvement, à la vitesse, à l'aliénation consommatrice de nos émotions, pour soudain regarder où nous sommes, ce que nous faisons, ce que nous voyons, pour reprendre possession de notre regard. L'*estampe numérique* – peut-être est-ce la dénomination simple que l'usage retiendra – constitue donc un remarquable outil d'exploration, de travail, de questionnement, nécessaire à notre liberté, alors que nous sommes en immersion dans les images. Pour échapper à la noyade, je ne saurais trop insister sur cette nécessité de l'*arrêt sur image*, alors que leurs fragments interchangeables crachés par le robinet s'enchaînent et se fondent dans un méli-mélo incessant, dont le plombier accélère même le rythme pour ne plus nous offrir, souvent, notamment sur les écrans des cafés et lieux publics, qu'un magma impressionniste de coupés-collés syncopés insaisissable, mais qui occupe les yeux et le cerveau de son inanité rythmée. Imago-moteur, comme on dit d'un verbomoteur.

Face à la *Matrice* qui nous absorbe et nous résorbe dans ses flux de pixels, et nous aliène dans des successions plus rapides que l'est notre capacité de perception et de discrimination mentale, selon la remarquable métaphore cinématographique et philosophique des frères Andy et Larry Wachowski, je rappellerai ici que tout art se doit d'être iconique, c'est-à-dire de nous proposer des arrêts sur image condensant la structure et le sens de notre cosmogonie. Lorsque nous entrons dans l'âge du numérique, lorsque notre cosmogonie devient informatique ou algorithmique, il est nécessaire d'en scruter les valeurs, la topologie, l'orientation, et donc, si elle prône la vitesse de la lumière comme l'un de ses archétypes divins, d'en figer des instantanés significatifs. La pensée exige du temps ; elle implique d'échapper à l'accélération des technologies, à la substitution incessante des impressions et des événements perceptifs, pour faire le point, comme on dit en navigation, au milieu de l'océan. L'image fixe est cette icône, nécessaire non pas tant parce qu'elle célèbre, mais parce qu'elle explicite et résume. Elle nous permet de savoir où nous allons, ou, mieux, de nous orienter et de décider où nous voulons aller. Nous ne

pouvons pas être des esquifs précaires, ballottés sur des océans d'images en mouvement, sans carte, incapables de savoir où nous dirigent ces flux numériques, qui ressembleraient bientôt au chaos d'un nouvel obscurantiste.

À toute époque, les artistes ont tenté de fixer le mouvement, que ce soit celui du feu ou des chevaux, des batailles, des voiliers ou des bateaux à vapeur et de leurs fumées, des danseurs ou des oiseaux, ou celui de la lumière ou encore les gestes de la vie quotidienne (les impressionnistes), la vitesse et les flux d'énergie (les futuristes), ou le geste de la main (Pollock, les gestuels, Fontana, Yves Klein), une colère (Arman), ou un tir à la carabine (Niki de Saint-Phalle). Dans le cas du cybermonde, il faudrait que ce « visuel fixe » ait valeur de condensation iconique du flux cathodique, comme les peintres ont pu jadis saisir l'essentiel d'un paysage, d'un instant de vie, du mouvement de la mer ou de la foule. Car telle était la position du dessin ou de la peinture par rapport au flux de la vie. Ils ont même tenté de saisir la musique elle-même. Je ne vois pas pourquoi nous cesserions aujourd'hui cet exercice plus indispensable que jamais, devant la domination du mouvement.

Et après avoir réfléchi pendant des années à la signification et aux conséquences de la rupture entre les beaux-arts et les arts numériques, je me demande précisément s'il ne faudrait pas resituer maintenant davantage les arts numériques dans la continuité de la tradition de l'art, quelles qu'en aient pu être les évolutions et les métamorphoses, depuis les empreintes de main préhistoriques jusqu'au travail contemporain du pixel et aux installations virtuelles interactives et immersives.

La production des artistes au centre SAGAMIE témoigne-t-elle déjà de cette irruption possible d'instantanés arrachés au mouvement du cybermonde ? Le bateau nous parle-t-il vraiment de l'océan qu'il affronte ? Dans le cas du cinéma, une image en plan fixe n'est pas le film, mais ne peut-elle en exprimer jusqu'à l'essentiel peut-être ?

On retrouve alors toute la difficulté traditionnelle de l'image par rapport au mouvement de la lumière, des objets, des personnes et de leurs états d'âme. Et le défi de l'artiste visuel n'est nouveau qu'en ce qui concerne les outils employés. À moins que l'artiste décide non seulement de travailler exclusivement avec les technologies numériques, mais aussi de se consacrer à l'évocation du monde numérique plutôt que du monde réel et à son exploration esthétique. En cela, il sera un artiste de son époque et affrontera un défi entièrement nouveau et particulièrement difficile.

Nous sommes des artistes numériques. Nous habitons les réseaux. Nous migrons sur la Toile. Voilà un nouveau continent, électronique, qui fait appel aux artistes-chercheurs, explorateurs de nouveaux espaces.

Les infographes numériques peuvent à coup sûr se demander s'ils ne devraient pas demeurer numériques jusqu'au bout, et donc ne pas imprimer leurs images sur support fixe, mais les diffuser seulement sur la Toile (sans abuser du jeu de mot, je parle ainsi des réseaux d'Internet). La diffusion pourrait alors rejoindre plus de gens et à plus grande distance.

Papier ou Toile ? Support matériel, ou virtuel ? La réponse qui s'impose ? Les deux : il faut diffuser sur support fixe et sur la *Toile*. Alejandro Piscitelli, l'un des meilleurs analystes contemporains de l'âge du numérique, a publié en 2005 un livre intitulé *Internet, la imprenta del siglo XXI (Internet, l'imprimerie du XXIe siècle)* (Buenos Aires, Gedisa Editorial, 2005). Et il a raison de voir dans la diffusion numérique un mode de reproduction et de diffusion à grande échelle, d'une importance équivalente à celle de l'imprimerie. Mais il faut n'admettre que pour moitié le postulat provocateur de McLuhan, selon qui *le médium, c'est le message*. Certes, la technologie d'expression influence les contenus et leur esthétique. Mais cette indifférence affichée pour les contenus eux-mêmes ne doit pas être prise à la lettre. McLuhan était lui-même un spécialiste de la littérature. Platon ou Baudelaire lus sur un écran cathodique d'ordinateur sont les mêmes que dans les pages d'un livre papier. Justement ce que je rappelle constamment ici, c'est l'importance des contenus, des images fixes, par rapport au massage cathodique des flux médiatiques. Une image fixe demeure fixe sur Internet aussi bien que sur papier, si je m'y arrête ! Et Internet a un pouvoir de diffusion incroyable. Mais il a aussi une mémoire terriblement fragile et volatile. Je l'ai souligné dans une des trente lois paradoxales du *Choc du numérique* (Montréal, vlb, 2001) : *plus une technologie de diffusion est sophistiquée, plus elle est fragile et sa mémoire éphémère* (9e loi). Il est donc agréable et prudent d'imprimer les estampes et les photos numériques sur papier, de même que les livres, si on ne veut pas les perdre à coup sûr !

Et si le numérique offre aux artistes des possibilités inédites de combinatoire, de distorsion, de collage et, finalement, d'écriture et de syntaxe des langages d'images qu'ils veulent nous proposer, je ne peux y voir que des avantages, mais non des promesses de réussite. En revanche, on ne saurait en nier les vertus d'actualité et de diffusion. Il faut seulement rappeler – on ne le fait jamais assez – que la puissance technologique ne garantit jamais la puissance d'expression, ni la vitesse de processus et l'abondance des bibliothèques d'images, l'intérêt esthétique et l'originalité. Parfois, l'art pauvre a des vertus supérieures en tout point ! En art, le progrès n'a pas de sens, que ce soit celui des esprits ou celui des technologies.

Il ne faut pas confondre l'artiste numérique et la machine cybernétique. De naïfs gourous, surtout américains, nous débitent des sornettes sur les *machines spirituelles*, la mémoire, les émotions et l'intelligence artificielle de la *machina sapiens*, qui bientôt reléguerait ce médiocre *homo sapiens* que nous sommes encore aux balbutiements de notre grande aventure posthumaine. Le silicium remplacerait le carbone. Nous passerions des arts numériques aux cyberartistes – entendons par là des artistes-cyborgs – surdoués, multimédia et interactifs, capables de s'autoreproduire.

Ce ne sont certes pas des *machina artistica* qui vont créer les arts du futur. Ces robots intelligents seront nécessairement infiniment plus rapides et que nous, mais ils ne produiront que ce que nous programmerons ! L'aliénation totalitaire du numérique est une bêtise. Certes, dans *The Matrix* toute individualité créatrice se résorbe dans l'œuvre esthétique totale. C'est une dénonciation cauchemardesque.

John Cage a dit que *l'art, c'est l'art*. C'était autrefois. Allons-nous découvrir les merveilles de *la machine, c'est l'art* ? Si des artistes programment bien les machines et si nous savons choisir et interpréter quelques-unes

de leurs productions selon nos critères humains, nous rencontrerons certainement quelques heureux hasards d'expression. Mais le miracle machinique s'arrête là. À moins que ce ne soient des machines qui regardent et collectionnent un jour les œuvres d'art à notre place. Voilà une autre histoire d'horreur pire que la *société du spectacle* ! Mais occupons-nous d'abord des canons à images.

Biographie Hervé Fischer

Artiste multimédia et philosophe. Biennale de Venise (1974), invité d'honneur à la Biennale de São Paulo (1980), documenta de Kassel (1982), Musée d'art contemporain de Montréal (rétrospective, 1981), Museo de Arte Moderno de Mexico (1983), Museo Nacional de Bellas Artes de Buenos Aires (2003), Museo Nacional de Artes Visuales de Montevideo (2004), Museo Nacional de Bellas Artes de Santiago du Chili (2006). Cofondateur avec Ginette Major de la Cité des arts et des nouvelles technologies de Montréal (expositions annuelles Images du Futur de 1986 à 1997), fondateur du Festival Téléscience en 1990, cofondateur de Science pour tous en 1998, de la Fédération internationale des associations de multimédia en 1998. Prix Leonardo (États-Unis) en 1998 pour son engagement en art, science et technologie. A publié notamment *Art et communication marginale* (1974), *Théorie de l'art sociologique* (1976), *L'Histoire de l'art est terminée* (1981), *L'oiseau-chat* (1983), *La Calle – Adonde llega* ? (1984), *Mythanalyse du Futur* (2000, www.hervefischer.ca), *Le choc du numérique* (VLB, 2001), *Le romantisme numérique* (Fides, 2002), *CyberProméthée* (VLB, 2003), *Les défis du cybermonde* (direction, PUL, 2003), *La planète hyper. De la pensée linéaire à la pensée en arabesque* (VLB, 2004), *Le déclin de l'empire hollywoodien* (VLB, 2005), *Nous serons des dieux* (VLB, 2006), *La société sur le divan* (VLB, 2007).

Sylvain **Campeau**

Captation

À titre de critique d'art et de commissaire d'expositions, il m'est souvent arrivé de me trouver à traiter des images photographiques dans la réalisation desquelles était entrée une part de conception infographique, de numérisation ou de manipulation. L'image demeurait cependant de nature essentiellement photographique, et le travail infographique était une forme de soutien ou d'assistance à la conception d'une image photo. Dois-je vous dire que j'en ai chaque fois fait peu de cas ? L'image n'était, me semble-t-il, ni conçue, ni abordée comme une réalité numérique et numérisée. Elle offrait certes des traits qui la faisaient afficher une sorte de surcroît de réel, de reprise et de duplication de certains personnages ou objets représentés. Il y avait en elle comme une invasion de particules disruptives de la continuité usuelle du grain photographique, une sorte de *maculation*. Mais elle restait essentiellement photographique. Si on s'avouait très bien ne pas se trouver en face du témoignage d'une coprésence passée, il n'en demeurait pas moins qu'il y avait en cette image comme la mémoire du réel, l'archivage numérisé, informatisé de données du vraisemblable, puisque l'image nous apparaissait retouchée, modifiée, alimentée par le vestige, stocké, d'images anciennes, reprises et corrigées par des éléments manipulés en provenance d'un réel « tel qu'en lui-même il pourrait être » (il me semble que c'est là un extrait que j'ai retenu d'une conférence de Philippe Dubois il y a déjà bien longtemps).

Je n'ai donc jamais abordé cette question ni ne me suis encore confronté aux images infographiques en imaginant être devant une réalité autre, un régime symbolique essentiellement novateur et différent.

Disant cela, je ne veux toutefois pas, évidemment, m'inscrire en faux quant à cette possibilité de comprendre et d'étudier l'infographie d'art en la réduisant purement et simplement à la photographie et à son régime sémiotique, à son acte particulier de saisie du réel. Peut-être est-ce d'ailleurs fondamentalement là, dans cette saisie particulière, qu'il faut aller sonder comment les deux, infographie et photographie, fonctionnent de manière différente. À moins que ce ne soit dans le passage de l'un à l'autre que se manifeste leur différence. Je ne sais pas encore, et il me faut consacrer les quelques pages qui suivent à sonder cette question...

D'emblée, je noterais toutefois une chose quant à son régime symbolique. Si l'infographie d'art ouvre de nouveaux horizons à l'image, son statut représentationnel reste tout de même encore relativement imprégné par la photographie. Dans les cas de ce que je qualifierais de support infographique et de complément numérisé, l'image photographique reste la saisie première à laquelle l'infographie peut ajouter un supplément, habituellement emprunté à une réserve déjà (ou non) constituée d'autres images, peut-être photographiques, en vue d'un éventuel travail de surenchère, d'ajout ou de « suppléance ». Il y a donc, dans ces cas, une sorte de commutation d'images issues généralement du même médium. Et si coprésence il y a eue entre la scène

ou l'objet montré et la surface enregistreuse, celle-ci est multiple, et cet effet devient l'objet d'une fragmentation infinie dont la conséquence, au plan de la réception et de la manifestation finale, reste minime. C'est-à-dire que, dans les cas les plus patents, on sait bien que cette image a été retouchée ; on le devine ou on le pressent devant des œuvres qui en font un usage subtil. Il y a aussi évidemment des cas où l'image a été si subtilement « rehaussée » qu'il est impossible d'en prendre acte et devant laquelle on demeure sans soupçon.

Dans tous ces cas, néanmoins, je crois que se manifeste tout de même le désir irrépressible de foi en l'image, la volonté de croire, ingénument, d'une candeur consentie et, paradoxalement, alimentée par la façon dont la supercherie veut être dissimulée, en son réalisme.

Mais il ne s'agit évidemment plus de croire en la réalité tangible et entière de cette image, bien qu'à mon avis, la tentation en soit tout de même assez forte. Il s'agit de croire en une sorte d'enfouissement de la scène première sous les multiples étants d'images autres. On ne cherche évidemment pas à savoir d'où cela peut bien venir, mais on s'emploie plutôt à sonder où est la suture de ces fragments, par lesquels de ses bords insaisissables une image touche à une autre. On cherche donc par où la suppléance d'images se trouve à se greffer sur la scène originale, comment celles-ci crèvent la couche première ; ou plutôt comment elles viennent s'y incorporer, en pellicules infimes et multiples.

Aussi inédite que puisse sembler cette réalité nouvelle, il faut tout de même noter combien elle est comparable à la photographie composite dont un photographe, aussi vénérable que Notman, sut faire un usage commercial répandu, déjà au XIXe siècle. Cette constellation pelliculaire n'est donc rien d'autre que photographique, déjà, dans son effet, bien qu'elle ne le soit plus par sa matière, puisque son support n'est plus celui du celluloïd mais appartient désormais au monde de la virtualisation numérique.

Dans leurs effets, justement, dans leur réception naïve, par un public encore peu gagné aux différences existant entre le régime analogique et le régime numérique, ces types d'images visent à la présentation d'une sorte de réel surmultiplié. Quoique le public soit mieux informé qu'on ne le croit généralement…

Ces cas sont probablement à ranger dans la catégorie de ce que Hervé Fischer qualifiait de « photomontage numérique ». La provenance des images est, plus souvent qu'autrement, réellement photographique[1]. Elles ont bien été prises ; elles ont été touchées par le flux photonique. La lumière a bel et bien impressionné un négatif pour que se grave, dans des sels d'argent émulsionnés, un analogon miniature prêt à être à nouveau traversé de lumière pour que se constitue une image sur papier, selon une procédure qui obéit aux mêmes règles que celles qui régirent la saisie première. L'image est une miniature figée de ce qui passa devant l'objectif et de ce qui fut « pris » à ce moment-là. Elle est aussi l'addition de plusieurs de ces petites scènes. Elle crée de plus une sensation d'uchronie, un réel tel qu'en ses possibilités imagières il peut être imaginé.

Mais cette image, photographique à l'origine, passe maintenant par un autre sas qui en change totalement la nature. Avec le *scanner*, elle, ou ses mutantes, ses répliques altérées, ses dérivés, tous les éléments qui

peuvent participer à sa « suppléance », deviennent données codées, numérisées, englobées et phagocytées par un régime d'absorption unanime et univoque, réduites à un état presque « larvaire », à condition que cette larve ne montre plus rien de commun, ni dans sa forme, ni dans sa nature, avec la fin dernière, comme avec la source originelle, de l'image enfin constituée. Tout est dès lors ramené à un même niveau, virtualisé en données computables et commutables, interchangeables et équivalentes, démis de sa forme usuelle sans que cela ne puisse rien signifier quant à sa forme finale.

Sur le plan ontogénétique, on remarquera comme cela est singulier, inédit et difficilement conciliable avec ce qu'on a pu dire et écrire sur l'image. Rien, sur le plan matériel, de ce qui en existait à l'origine – l'intangible tact photonique, l'empreinte – ne se transmet ultimement lors de la phase de sa création. Les formes qui la composaient au départ sont bien présentées telles quelles, avec altérations mineures ou non, mais sans que cela ne signifie qu'elles soient demeurées telles tout au long du processus. En fait, rien n'est demeuré tel. Les données ont été codifiées et englouties par un système procédurier qui les a instrumentalisé de manière à les rendre équipotentes. Toutes et chacune peuvent être à tout moment réactivées et couchées en un lieu choisi de l'image.

Dès lors, dans ce moment précis de sa formation en numérique, l'image ne se pose plus comme entité saisie telle quelle et colloquée sur celluloïd ou papier. Elle n'est pas non plus latente. Elle est plus et moins que cela tout à la fois. L'image est une sorte de virtualité sans fond, sans cadre et sans parois, sans adhérence non plus. Une invisibilité matérielle et formelle, plus qu'une absence, une inexistence.

Il existait un réel reproduit immédiatement lors de la saisie et ce réel existe souvent, toujours comme arrière-fond, cadre ou décor principal. Mais l'image est devenue une sorte de lointain souvenir, une forme d'origine que l'on doit retrouver aussi à la sortie du processus mais comme un dérivé. Elle est forme inspiratrice, propre à être totalement engouffrée au sein d'un univers de données où elle s'insère comme totalité éclatée, surface sans cadre et sans fond, son rapport analogique avec le réel défait et démis mais néanmoins prégnant, puisque ce réel reste la référence-type, le cadre de recomposition où finalement l'image se refera une nature propre, se reformera.

Entre la saisie analogique première et son rendu définitif aux allures « référentielles », idoines, conformes, donné comme reconstitution respectueuse, il s'est opéré ce qui ne peut être autrement envisagé, par ceux pour qui l'image photographique telle que comprise comme tranche de réel est la fin dernière de toute saisie photographique, que comme une sorte de pulvérisation des données de l'image.

Mais en fait, obéissant à la logique numérique de transformation signalétique, ce n'est rien de plus qu'une incorporation à un régime de « contenance » des données tout à fait autre qui se manifeste là, un régime qu'on a depuis peu qualifié de virtualisation. Nul n'est plus besoin dès lors de parler de « matière » photographique, puisque celle-ci se dissout littéralement à un moment intermédiaire de sa constitution finale. Sur le plan procédurier, ce moment représente un point aleph où toutes les combinaisons, commutations, assemblages et

scotomisations totales ou partielles peuvent avoir cours. Ce point central est le moment simulacre par excellence, le nouement des possibles, l'étape où, grâce à la dématérialisation de l'image, tel qu'on peut le comprendre d'un point de vue photographique étroit, un supplément de potentialités en attente peut être activé. C'est le point d'uchronie, le moment de suspension où le monceau d'espace/temps prélevé par la saisie photographique se désintègre dans le grand tout des données autres, en provenance ou non d'autres opérations de saisie photonique pour se surmultiplier finalement en une scène où les référents *colloqués* sont divers et innombrables, eux aussi antérieurement soumis à la dématérialisation dans le virtuel.

Aparté : On remarquera combien ce texte (et, par lui, son auteur) se cherche et hésite entre des dénominations diverses pour qualifier les opérations photographiques soumises au traitement numérique. Combien mon expérience passée de critique d'art spécialisé en photographie me hante. Entre des termes devenus canoniques, typiques de la photographie, et un vocabulaire qui nous est encore un peu nouveau. Et d'ailleurs, dans une conférence virtuelle, sans public, sans chaire, sans estrade, sans micro ; sans ce moment essentiel de communication *in situ*, d'échange d'énergie entre un auditoire qui bouge, respire, réagit et un conférencier qui s'imprègne de cette réaction et y répond : où suis-je ? Où puis-je bien être ? Et comment nommer cet espace que j'habite ? Espace qui est celui de mon rapport à l'écrit dont je procède maintenant. Je suis seul ici, à lorgner une étendue blanche que j'emplis peu à peu. Et, de là, je toucherai tantôt à bien d'autres, eux-mêmes attentifs à ce que je construis dans ma solitude, eux aussi rivés à une étendue que je suis en train d'essayer de combler d'idées et de sens.

J'habite la question qui m'est posée. J'habite ce moment où j'y réponds, les formules que je cherche, cet écran-moment où je tâtonne et qui préfigure celui sur lequel vous me lirez. Me reconnaîtrai-je dans la version finale, le libellé définitif, partout téléchargé, de mon sujet et de mes réflexions ? Je suis une présence de mots téléchargés, reproduite en définitive dans un livre qui sera le souvenir de ces envois multipliés.

Mais si l'on choisit de s'abstraire et de s'éloigner d'un point de vue trop strictement photographique et de ne plus approcher la numérisation en des termes péjoratifs, on peut enfin voir ce que partagent et ce qui départage photo conventionnelle et photo numérisée, excluant pour le moment les images de synthèse. Dans le processus de captation et de reproduction des images photographiques, ce n'est certes pas la prise d'images qui est en jeu. Un flux photonique continue en effet d'être *saisi* par un appareil qui en fera la source d'une image. Ce qui intervient de plus en plus tôt *dans* ce processus, de nos jours, c'est une transformation en signal qui tend à faire fi de plus en plus, et de plus en plus vite, de l'incrustation de l'image au sein de matières aux propriétés photosensibles. Du régime de l'empreinte, on passe peu à peu à celui de l'inscription, de l'encodage.

Du coup, on assiste à ce que l'on pourrait qualifier d'émancipation des surfaces réceptrices obligées. Le papier photo, pas plus que le négatif, ne sont les récepteurs attendus de l'image. À cela, l'image électronique de la vidéo nous avait quelque peu préparés. On ne compte plus aujourd'hui les artistes qui font de la projection vidéo[2] leur *modus vivendi*. L'image photographique a d'abord sollicité les capacités de lecture numérique par les *scanners* pour aller vers des « impressions » qui n'en étaient plus, en fait. Car l'impression suppose une préparation du

papier à l'arrivée de l'image, suppose qu'il soit imprégné d'une substance qui le rende apte à recevoir et à retenir l'image. L'« impression » numérique est plutôt un couchage de l'image sur le papier et non une incrustation au sein de matières dont le papier fut imprégné. Il en résulte une impression de « superficialité » de l'image qui occupe la fine tranche d'une matière rapportée sur le papier, une sorte de prélèvement pelliculaire d'une entité flottante qui serait l'image, couchée là presque par hasard. C'est ce que je qualifie de sorte d'émancipation des surfaces réceptrices qui reçoivent l'image mais ne la contiennent pas. C'est là un premier effet sensible dans les productions des artistes photographes utilisant la suppléance numérique[3]. Évidemment, il en va de même pour ceux qui se placent d'emblée au sein du fonctionnement numérique, ceux dont seule la captation de l'image relève encore de la photographie et dont la sauvegarde est assurée par une transformation en données mathématiques binaires, par son codage immédiat.

Le second effet apparaît chez les artistes qui choisissent de tirer parti du fait que les données de l'image, maintenant encodées, ouvrent la porte à des modifications d'importance, soit qu'il s'agisse d'en multiplier ou d'en altérer des composantes, soit d'y greffer des éléments étrangers. Devant les résultats de ces opérations, la temporalité de l'image se perd, le référent s'enfouit à jamais, et nous nous lançons parfois à la recherche des points de suture et d'ajout avant de nous abandonner enfin à l'uchronie, à ce réel tel qu'il pourrait être, quand il devient un composé hétéroclite d'éléments rapportés.

Finalement, existent aussi les images de synthèse dont je n'ai vu jusqu'à présent que peu d'exemplaires chez les artistes. Ces images créent une sorte d'effet hallucinatoire, un plus-que-réel qui cherche, bien qu'en montrant leur travail et en laissant voir le vertige opératoire, à suppléer au monde tel qu'on le conçoit et qu'on le reçoit sur notre rétine.

On notera d'ailleurs ce que ce dernier verbe peut avoir de fondamental dans la description de notre rapport aux images. Visuellement, il va de soi que nous « recevons » le monde, par ces images que nous captons, et que cette réception est essentielle à l'expérience que nous faisons du monde et aux connaissances que nous en retirons. Devant la photographie, l'on se retrouve, plus souvent qu'autrement, dans une position où il nous est donné de re-connaître le monde et de mesurer l'image à ce que nous connaissons déjà de celui-ci, grâce à notre propre sensibilité visuelle. Or, comme la photographie, conventionnelle ou numérique, reste fondamentalement une opération de captation, nous sommes immanquablement portés à faire la comparaison des images issues de ces processus de captation avec ce que nous expérimentons du monde, jour après jour. Ce que nous appelons le référent auquel nous ne cessons de ramener la photographie, que ce soit pour en célébrer ou en nier la prégnance sur l'image photo, n'est rien d'autre que cette expérience visuelle du monde qui n'est pas, rappelons-nous, toute notre expérience du monde.

Notes

1. Ce texte a été écrit il y a quelque deux ou trois ans. Depuis, commercialement du moins, la photographie argentique a presque totalement cédé la place au numérique. Les appareils numériques reflex sont, en outre, très abordables. Avec la conséquence que de plus en plus de photographes en possèdent. Mais la réflexion qui suit vaut aussi pour des images saisies dès le départ par un tel type d'appareil.

2. Notons que la vidéo aussi est passée du régime électronique au régime numérique.

3. Je rappelle à nouveau que ce texte date quelque peu. Je ne l'ai pas remanié parce que cette réflexion vaut encore aujourd'hui, selon moi. Et que son apparent retard, à seulement quelques années de distance, est en lui-même instructif. Tout de même, peut-on encore aujourd'hui, seulement quelques années plus tard, considérer toujours l'« intrusion » numérique comme une « suppléance » au régime plus naturel de l'image analogique ?

Biographie Sylvain Campeau

Docteur en littérature française, Sylvain Campeau a collaboré à de nombreuses revues, tant canadiennes qu'européennes (CV ciel variable, ETC Montréal, Ligeia, Papel Alpha, Parachute et PhotoVision). Il a aussi à son actif, en qualité de commissaire, une trentaine d'expositions, présentées tant au Canada qu'à l'étranger, dont l'exposition de groupe Flambant vu. Corps, spectacles, présentée en septembre 2003 à Toronto à la Gallery 44 et Le Cadre, la scène, le site, un panorama sur la photographie québécoise des 20 dernières années (en collaboration avec Mona Hakim) en tournée au Mexique. Poète, il est l'auteur de quatre recueils de poésie (*La Terre tourne encore,* Triptyque, 1993 ; *La Pesanteur des âmes,* Trois, 1995 ; *Exhumation,* Triptyque, 1998 ; *Les Antipsaumes,* Triptyque, 2004), d'un essai sur la photographie (*Chambres obscures. Photographie et installation*, Trois, 1995) et d'une anthologie de poètes québécois (*Les Exotiques,* Herbes rouges, 2003).

Louise **Poissant**

L'Image numérique : quelques effets

Cinquante ans après Walter Benjamin, j'aimerais reprendre la question qu'il formulait à propos de la photographie et examiner non pas en quoi l'art numérique est art, mais plutôt ce qu'il change dans notre façon de concevoir et de pratiquer l'art.

On a dit souvent que le numérique en art représente un sens commun permettant de convertir tous les médiums et de les faire ainsi passer du son en image, du texte en son ; que la nature algorithmique du numérique le relie aux sciences les plus abstraites, que sa facture technologique le condamne à l'obsolescence permanente, que son caractère polymorphe lui permet de simuler toutes les pratiques traditionnelles (dessin, peinture, gravure) et tous les styles, que sa spécificité de processus ouvert prévoit l'interactivité, que son immatérialité le maintient en quête de nouvelles formes de diffusion et de substances matérielles lui donnant corps.

Cette dernière caractéristique permet d'aborder bien des aspects de l'image numérique qui, telle une ombre en quête de corps, aspire à quitter l'écran pour s'inscrire dans la matière palpable, pour rejoindre les choses du monde et partager leur contingence et leur finitude, mais aussi leur sensorialité et leur mode d'existence.

L'impression : un passage obligé

Le passage de l'image numérique à des supports tangibles implique un transfert entre des éléments de nature différente. Une image à l'écran, qu'elle soit de synthèse ou numérisée, n'a rien de commun avec les multiples supports sur lesquels elle pourrait se retrouver. Tout un dialogue, certains diront une négociation, s'impose pour permettre le passage de l'état de virtualité à celui de matérialité, car il est impossible de restituer toutes les formes possibles de l'image écranique sur un support matériel. Elle est contrainte de s'adapter et de se plier aux qualités propres du matériau dans lequel elle s'incarnera, matériau qui lui procurera en retour d'autres qualités lui faisant défaut à l'état d'incorporelle.

L'impression étant sa seule voie de sortie, en tant que *output* direct aussi bien qu'en tant qu'issue matérielle, on comprend que les artistes aient exploré diverses avenues dont certaines sont très anciennes et d'autres inaccessibles jusque-là sur la scène de l'art. Le passage du pixel au pigment se fait nécessairement par un procédé d'impression. On peut certes graver des images sur des supports numériques (CD, DVD), en transférer sur des supports magnétiques (vidéo) ou en « htmliser » pour le Web, mais dans tous ces formats, les images restent virtuelles : elles ont besoin d'une technologie pour les décoder et en restituer le caractère d'images. Sur ces supports, elles ne sont jamais visibles à l'œil nu. Ce qui a d'ailleurs donné lieu à de nombreuses considérations sur le fait que, pour la première fois dans l'histoire de l'humanité, les extensions de la mémoire

ne sont pas décodables sans technologies particulières, sans interfaces homme-machine (écran, imprimante) les restituant dans le registre de la sensorialité. Ajoutons que ces supports numériques ou électroniques sont éphémères en cela qu'ils dépendent de la technologie vite dépassée qui permet de les décoder. Et que, malgré la fidélité et la résistance des CD, qui ont une longévité bien plus prometteuse que les supports magnétiques qui s'effacent progressivement mais inéluctablement, leur accès reste dépendant du renouvellement des équipements permettant leur lecture[1].

Imprimée, l'image quitte ce registre et ses potentialités pour rejoindre la temporalité et la finitude des objets du monde. Et quel que soit son fini – photographique, graphique, tramé ou pictural –, elle doit se conformer aux limites et aux caractéristiques du médium qui la reçoit et avec lequel elle fera corps. Principe de réalité contraignant pour ceux qui célèbrent la fluidité de l'image animée ou la troisième dimension des objets numériques qui circulent en défiant les lois de la gravité sur le Web, l'impression sur divers matériaux a provoqué une exploration et une invention de procédés et de dispositifs qui ont ouvert bien des perspectives. Les artistes ont ainsi multiplié les supports reproduisant divers effets recherchés. J'en énumère ici quelques-uns en y associant l'œuvre ou la pratique exemplaire d'artistes qui les ont explorés et engendrés.

Effets du numérique adaptés aux supports

L'effet de transparence et de luminosité de l'image écranique est rendu grâce aux impressions sur acétates, laminées ou non, sur verre ou plexiglas et exposées dans des boîtes lumineuses ou sur des fenêtres[2]. Plusieurs artistes ont travaillé en ce sens. Entre autres, Lise-Hélène Larin dans ses *Photos simulées* a eu recours à ces boîtes pour rendre le caractère évanescent de l'image écranique et pour jouer sur l'interpénétration des couches d'images, caractéristiques de ses animations. Autre artiste canadien, Jeff Wall est bien connu pour ses immenses formats de « photos cinématographiques » montées dans des boîtes lumineuses qui magnifient, sur le terrain de l'art, un procédé déjà abondamment utilisé en publicité et dans le commerce.

Nicolas Baier a redoublé l'effet de transparence par un effet de vitrail, en imprimant une image gigantesque composée de panneaux de verre qui forment un mur rideau. Adaptant l'idée d'une image composite, faite non pas de morceaux de verre de couleur mais de panneaux portant chacun un segment de l'image complète, son œuvre rappelle que l'image-lumière ajoute une autre dimension à l'architecture par ses formes et ses ombres colorées qui viennent habiter et animer l'espace intérieur.

L'effet fini lisse et glacé est obtenu le plus souvent avec le papier photo recouvert d'une base de polyester ou d'acétate donnant ce fini lisse, comme c'est le cas avec les cibachromes (ilfochromes) ou avec les impressions laser qui permettent maintenant de restituer en millions de couleurs et de nuances l'image numérique. La résolution (nombre de points par pouce) atteinte par le numérique rivalise avec la résolution d'une image issue du procédé argentique et arrive même à la dépasser. Abondamment utilisés en publicité, ces tirages aux couleurs très nettes, sans éclaboussure, représentent une des principales sorties pour la photographie couleur comme pour l'image numérique. Le fini résolument machinique de ces images garantit une très grande précision et une exactitude contrôlée, mais il proclame aussi leur mode de production rattaché à l'industrie. Précision n'est pas ici synonyme

de reproduction exacte d'une scène ou d'un objet du monde. Au contraire, ces images lisses et nettes suggèrent la manipulation et l'intervention sur l'image dorénavant toujours soupçonnée d'être construite, précisément parce qu'elle oblitère toute trace de manufacture, toute empreinte de son auteur. Certaines œuvres d'Alain Paiement représentent bien le genre. L'échelle monumentale à laquelle il travaille et la complexité de ses images, sortes de « topographies de l'espace » détaillant « le contenu des lieux représentés dans des collages minutieux[3] » nécessitent des technologies d'impression mises au point pour des images transitant par l'ordinateur qui permet collages et montages sans joints ni sutures.

L'effet de granulosité ou effet « crayonné[4] » et les effets de textures sur diverses surfaces de papier rappellent au contraire des procédés traditionnels d'œuvres faites à la main. La texture du papier, combinée aux multiples effets empruntés au dessin et à la peinture (sfumato, clairs-obscurs, *air brush*, tracés plus ou moins gras, etc.) produits par des logiciels de traitement de l'image tel Photoshop, accentue le caractère tactile de ces œuvres d'électrofacture. Il s'agit ici de produire des images qui arriveront à « faire parler le papier[5] », comme le dit si bien Louise Merzeau, parce qu'alors « l'image se dit en mots tactiles et organiques, parce qu'elle se couche sur un support dont elle épouse les propriétés[6] ». Françoise Tounisoux illustre assez bien ce lien au dessin par des impressions d'images numériques de petit format sur papier. Elle a mis en oeuvre toute une série de variations faites à partir d'une « image-source », une pomme grenade, avec des impressions où le pixel mettait en valeur le grain du papier en lui donnant couleur et relief. Elle a aussi imprimé d'autres versions sur de petites pièces de tissu léger qu'elle épingle au mur « pour rester proche de la quasi immatérialité des images numériques[7] ».

L'effet de texture, de volume et de souplesse de l'image imprimée sur des textiles révèle d'autres caractéristiques du numérique. D'abord, sa grande plasticité. L'image imprimée peut être pliée, froissée, tendue, contrainte à envelopper différents volumes. Elle peut épouser les textures de son support et toutes ses qualités, finesse ou épaisseur de la fibre et de la trame, transparence ou opacité du tissu, rugosité ou soyeux du fini. Puis elle s'anime par le mouvement du support textile sur lequel on l'imprime, créant un effet vaporeux lorsque les tissus sont légers ou de grands déploiements lorsque les surfaces sont plus importantes. Grâce à certaines imprimantes, on arrive maintenant à imprimer sur des bannières de quarante mètres de long sur deux mètres de large en continu, sur de la soie aussi bien que sur du vinyle, en passant par toutes les gammes de fibres. Destinées à habiller des architectures ou à servir de décors de spectacles, ces grandes images imprimées quittent à proprement parler le statut d'images pour devenir objets. Ces images s'animent aussi par les personnes qui les portent, épousant leurs formes et leurs mouvements jusqu'au point de devenir partenaires dans certains spectacles ou vecteurs de communication avec l'environnement. C'est ce que développe Joanna Berzowska, artiste rattachée à Hexagram[8] qui explore la fabrication et les applications de matériaux intelligents (*smart material*). Combinant des matériaux et des savoir-faire traditionnels (tissage, couture, tricot, broderie) à des technologies et à une quincaillerie électronique (fils conducteurs, fibres pour le courant, nitinol et pigments thermochromatiques), elle expérimente de nouvelles fonctions pour les tissus en vue de produire des vêtements ou des revêtements d'ameublement. Ces tissus changent de « couleur à un rythme lent et contemplatif, rappelant les processus de tissage, de tricotage et des autres techniques de construction ». Mais la facture globale maintient « floues les frontières entre l'image numérique et le design de motifs textiles », rendant ainsi compte de la pénétration progressive des technologies dans des domaines très traditionnels par le métissage des processus et des matériaux.

L'effet de rigidité sur du bois, de la céramique, du métal et des matières plastiques, que l'image soit marouflée sur ces supports ou directement imprimée sur ces surfaces, a aussi donné lieu au développement de technologies renouvelant la diffusion des images qui occupent une nouvelle fonction dans l'architecture et le mobilier urbain. Ces procédés sont aussi exploités par l'industrie qui, incidemment, partage en bien des points certaines préoccupations artistiques. Ou comme le disent Edmond Couchot et Norbert Hilaire : « L'art [numérique] apparaît moins comme le lieu d'une résistance à la culture de masse que comme une tentative d'infiltration virale des domaines auxquels il entendait au contraire se soustraire et résister[9]. »

L'effet de profondeur et de troisième dimension est depuis récemment rendu possible par des impressions holographiques[10]. En effet, depuis 2001, une nouvelle technologie d'imprimante permet de restituer la troisième dimension et l'effet de mouvement dans une image fixe, comme pouvait le faire l'holographie, mais sans passer par l'enregistrement au laser des objets à reproduire. On peut donc passer directement de l'ordinateur sur lequel est enregistrée l'image numérique en trois dimensions pour la rendre avec toutes les couleurs que l'on voit à l'écran, à des effets de profondeur et de circulation autour des objets pour peu que le spectateur se déplace devant l'image imprimée. Fascinant plusieurs artistes de l'holographie accablés par les conditions extrêmement contraignantes de la fabrication holographique (rareté des laboratoires et manque de pellicule adéquate), cette technologie ouvre de nouvelles perspectives. Jacques Desbiens, qui a contribué à mettre au point cette technologie, a déjà produit quelques œuvres à la fois déroutantes et prometteuses par leur complexité, leur format et ce qu'elles annoncent de possibilités à venir. Georges Dyens et Philippe Boissonnet voient aussi dans ce dispositif une alternative simple et très performante de l'holographie qui reste, il faut bien le dire, la façon la plus efficace de rendre la troisième dimension et un effet de mouvement sur une image fixe.

Dans cette liste bien incomplète d'effets rattachés au support, on retrouve plusieurs procédés traditionnels que l'image numérique a d'abord reproduits, qu'elle a très tôt démultipliés et dont elle s'est affranchie pour mettre au point des dispositifs mieux adaptés aux pratiques en émergence. Par ailleurs, la liste des dispositifs d'impression développés par les artistes ou par le commerce, pour ceux-ci ou pour l'industrie culturelle, est littéralement interminable puisque, dès les tous débuts de l'image par ordinateur, on a cherché des interfaces pour transférer ces données en matière. Les modèles d'imprimantes trafiquées par les artistes en disent long sur l'évolution de leurs préoccupations : définition, format, couleur, rapidité d'exécution, longévité, complexité, contrôle et reproductibilité de l'image, chaque innovation créant automatiquement de nouveaux besoins de performance accrus dans un registre, ou permettant d'investiguer de nouvelles propriétés émergentes.

Éloge de la simulation

Je reprends cette expression de l'ouvrage si déterminant de Philippe Quéau[11] qui, l'un des tous premiers, a su identifier cette caractéristique fondamentale de l'image numérique. En effet, quelle que soit sa facture, l'image numérique est simulation et s'affirme comme telle. Qu'elle simule un procédé ou un « ça a été », un corps, un modèle animé ou la troisième dimension, l'image numérique est construction de toute part. D'abord, parce qu'elle dépend d'un algorithme et d'un logiciel qui se comportent à la manière des « objets techniques » tels que décrits

par Simondon, comme l'a bien vu Lise-Hélène Larin. Ces objets techniques, eux-mêmes « assemblages de dispositifs élémentaires plurifonctionnels » ou « dispositifs hybrides interdisciplinaires de création[12] », rendent possible la fabrication d'images et de mondes auxquels aucune autre technique de création d'images ne nous avait préparés par le passé. Nous savons dorénavant que nous sommes dans un univers construit.

« La simulation est plus qu'une écriture condensée et signalétique du réel : elle est elle-même constitutive du réel et créatrice de sens[13]. » La peinture perspectiviste et la photographie nous avaient révélé que les images sont cadrées, qu'elles relèvent du point de vue et de la position du sujet. Ce que proclame l'image numérique, c'est que nous circulons, pensons et vivons dans des univers de représentations construites par des médiums qui nous mettent eux-mêmes en situation d'*interfacer*. Il n'y a plus « d'empreintes » du réel auxquelles on adhérerait immédiatement. La médiatisation occupe dorénavant une place prépondérante, d'où la portée prodigieuse de l'image numérique, l'un des vecteurs les plus sûrs de la simulation et du numérique en général.

Contestant le statut d'indice ou d'empreinte de la photographie, André Rouillé lui attribue déjà ce pouvoir de création du réel: « Tandis que l'empreinte va de la chose (préexistante) à l'image, il importe d'explorer comment l'image produit du réel[14]. » Mais déjà, rappelle Jean-Louis Weissberg, « Platon définissait l'art comme *mimesis*, imitation qui a conscience d'elle-même. On peut étendre cette conception au principe de la représentation qui, espace clivé, présente toujours simultanément le contenu et le procédé, l'illusion et ses moyens. Perspective, photographie, cinéma et aujourd'hui image numérique relient, à chaque fois singulièrement, sujet humain et dispositif scénographique15. » Certes, la finesse, la complexité et l'impact des dispositifs de mise en représentation ne se révèlent pas pour tous avec la même clarté. Ces dispositifs tendent d'ailleurs à se faire oublier dès qu'ils deviennent transparents, dès que « ça marche ». Mais il n'y a qu'à examiner la résistance suscitée par l'introduction de tous les nouveaux dispositifs (peinture perspectiviste, imprimerie, photographie, crayon à mine, style, etc.), résistance technique et plus globalement épistémologique, pour mesurer à quel point les dispositifs qui nous semblent les plus naturels contiennent une opacité et une épaisseur médiatique déterminantes.

La prolifération des écrans et des images de simulation, d'autant plus performantes qu'elles font oublier, pour un moment, qu'elles sont simulation, envahit effectivement tous les domaines de l'activité humaine. Ces images deviennent la référence, le modèle, voire le schème à partir duquel nous peuplons et meublons notre environnement. On pourrait certes s'inquiéter de cette invasion du numérique et y opposer une attitude nostalgique ou résistante, lui préférant les modes de représentation classiques. Mais on peut se demander comment il est possible d'oublier ce que révèle le numérique, maintenant que nous sommes informés et conscients d'appartenir à un monde construit. Et dont nous sommes en grande partie les auteurs. Peut-on retrouver l'innocence, la crédulité et la tranquillité prénumériques ? Weissberg a vu juste en associant la simulation généralisée avec une réaction de soupçon devant toute image. C'est d'ailleurs l'une des raisons pour lesquelles les images ne restent plus qu'images et, dans bien des cas, incitent à une expérimentation et ouvrent sur des dispositifs interactifs. Mais il s'agit là d'une autre question.

Notes

1. Bien des œuvres sont menacées de disparition parce que l'on ne trouve plus d'équipement permettant de les décoder ou de les projeter. C'est à ce difficile problème que s'est attaqué le projet DOCAM (documentation sur la conservation et la préservation du patrimoine des arts médiatiques) mené par la Fondation Daniel Langlois en collaboration avec, entre autres partenaires, l'Université du Québec à Montréal, l'Université McGill, le Musée d'art contemporain de Montréal, le Musée des beaux-arts du Canada, le Musée des beaux-arts de Montréal et le Centre Canadien d'Architecture. http://www.docam.ca/fr/

2. Nicolas Baier a réalisé l'une de ces impressions, *Sans titre*, en 2004. Il s'agit d'un mur rideau de grand format réalisé au Pavillon de Génie, informatique et arts visuels de l'Université Concordia [Montréal], conçu en partenariat avec le Cabinet Braun-Braën dans le cadre de la Politique du 1 % d'intégration des arts à l'architecture. Précisons qu'il s'agit du « plus grand 1 % réalisé au Canada jusqu'à maintenant. Une immense murale de verre translucide de 6 000 pieds carrés (22 mètres de haut sur 26 mètres de large) sur laquelle apparaît le transfert d'une photo d'une espèce florale. » http://www.er.uqam.ca/merlin/cj691395/recherche.htm

3. L'expression est empruntée à un commentaire publié sur le site Web de Vox, centre de l'image contemporaine, dans le cadre de la présentation de l'exposition « Des espèces d'espaces », 2003 ; catalogue sous la direction de Chantal Grande et Marie-Josée Jean : http://www.voxphoto.com/expositions/especes_espaces/alain_paiement.html

4. L'effet crayonné s'est d'abord appliqué aux calotypes, des négatifs papier mis au point par Talbot en 1841 permettant de reproduire des images positives par simple tirage contact. Mais on retrouve aussi cet effet sur les tirages sortis sur des papiers texturés.

5. Louise Merzeau, *Cahiers de médiologie n° 4. Les pouvoirs du papier*, Paris, Gallimard, 1997, p. 264. L'article est aussi reproduit sur le site suivant : http://www.galeriephoto.com/papiers.html

6. *Ibid.*, p. 263.

7. Texte de l'artiste accompagnant l'exposition *La Grenade. Indices ou le corps absent*, tenue à la Galerie Horace du 11 janvier au 26 février 2006.

8. Voir la page de Joanna Berzowska sur le site d'Hexagram : http://www.hexagram.org/hexengine/researchers.php?command=ViewResearcher&rid=936&lang=fr

9. Edmond Couchot et Norbert Hilaire, *L'art numérique*, Paris, Gallimard, 2003, p. 93.

10. À Montréal, Imagerie XYZ a fabriqué une imprimante qui produit des hologrammes à partir de données informatiques. Le développement, depuis 1997, de cette technologie, dont une partie du procédé a été développée en URSS, permet de produire des œuvres depuis 2001.

11. Philippe Quéau, *Éloge de la simulation. De la vie des langages à la synthèse des images*, Paris, Champ Vallon, 1986.

12. Lise-Hélène Larin, introduction à sa thèse de doctorat, *Glissements de terrain. L'animation 3D entre l'art, le cinéma et la vidéo*, 2005 ; texte non disponible.

13. *Ibid.*, p. 124.

14. André Rouillé, *La photographie*, Paris, Gallimard, 2005, p. 15. Dans un entretien avec Rym Nassef, « Quelles images pour quelle réalité ? », Rouillé dit aussi : « Mais la photographie ce n'est pas seulement un reflet des choses, un enregistreur, c'est surtout une reconstruction de la réalité. » Voir http://www.revoirfoto.com/p/index.php?lg=&c=7&pg=30

15. Jean-Louis Weissberg, *Présences à distance. Déplacement virtuel et réseaux numériques : Pourquoi nous ne croyons plus à la télévision*, Paris, l'Harmattan, 1999. L'ouvrage se trouve également en ligne : http://hypermedia.univ-paris8.fr/Weissberg/presence/presence.htm

Biographie Louise Poissant

Louise Poissant, Ph.D. en philosophie, est doyenne de la Faculté des arts de l'Université du Québec à Montréal. Professeur à l'École des arts visuels et médiatiques de l'UQÀM depuis 1989, elle y dirige le Groupe de recherche en arts médiatiques (GRAM). Elle a aussi dirigé le CIAM de 2001 à 2006, et le doctorat interdisciplinaire en Études et pratiques des arts de 1997 à 2003. Elle est l'auteur de nombreux ouvrages et articles dans le domaine des arts médiatiques publiés dans diverses revues au Canada, en France et aux États-Unis. Entre autres réalisations, elle a dirigé la rédaction et la traduction d'un dictionnaire sur les arts médiatiques publié aux PUQ en français et en version électronique. Elle a coscénarisé une série sur les arts médiatiques en collaboration avec TV Ontario et TÉLUQ, et a collaboré à une série de portraits vidéo d'artistes avec le Musée d'art contemporain de Montréal. Ses recherches actuelles portent sur les arts et les biotechnologies et sur la notion de présence virtuelle dans les arts de la scène.

Élène **Tremblay**

De quelques impacts des technologies numériques sur la photographie

Il n'est plus possible de regarder une impression numérique sans être conscient que celle-ci ne reflète qu'un seul des états transitionnels de l'image inscrite dans un processus de transformation virtuellement sans fin. L'image photographique, devenue données numériques, n'est plus un objet fixe mais un extrait issu d'un continuum fluide fait d'algorithmes en attente de nouvelles configurations.

Devant l'impression numérique, une question surgit : pourquoi l'artiste s'est-il dit : voilà l'image finie, celle qui sera imprimée ? Les transformations auraient très bien pu se poursuivre *ad vitam aeternam* et l'image n'exister qu'à l'écran. Cette virtualité du fichier original est indissociable de toute impression numérique. Nul ne peut en faire abstraction. L'image n'est plus une transcription liée à son référent, témoin d'un moment, mais matière à transformation, une parmi des billions. Elle porte en elle, à son origine même, le statut de données modifiables, parties prenantes d'un flux continu et virtuel.

Il ne s'agit pas ici de regretter l'image analogique. Comme le fait remarquer Jean-Marie Schaeffer[1], *l'image numérique ne fait que décupler les moyens de réaliser des effets déjà existants (la retouche, le collage), et l'acte de créer des fictions trouve simplement de nouveaux outils*. De plus, toujours selon Schaeffer, *comme ces technologies sont le plus souvent utilisées afin de reproduire le réel sans le modifier, de la même façon que la photographie traditionnelle, on ne peut conférer aux images numériques un statut différent*. Il ne s'agit pas *non plus* de retomber dans un débat moral sur la valeur d'authenticité de l'image photographique ou du travail artistique fondé sur l'imitation et la fiction. Je préférerai observer les conséquences de cette transformation de l'image photographique devenue *matériau* numérique facilement modifiable. (*Note de l'auteur : le terme matériau dans ce texte sera employé au figuré*).

Un surplus de potentialités

Il est paradoxal que l'image numérique, participant à un processus de dématérialisation de l'œuvre d'art, devienne, par son extrême malléabilité, d'autant plus *matériau*. *Matériau*, échantillon du réel qui, comme le son numérisé, se prête à la copie et à la manipulation. Notre relation à ce *matériau* s'inscrit dans une dynamique de consommation, d'assimilation et de régurgitation accélérée. Le fichier numérique est consommable, en mouvance, et s'insère dans le flot incessant des images sans y inscrire une identité arrêtée. Il est, à maints égards, de l'ordre du surplus, dans la facilité avec laquelle on le produit en quantité et on l'accumule, dans la quantité d'informations qu'il génère et dans le nombre de ses métamorphoses potentielles. Il est étape dans une multitude d'amalgames possibles. L'image numérique apparaît comme un signifiant évoluant rapidement à distance de son référent, chacune des manipulations potentielles l'en éloignant. En transit, sans lieu fixe ni identité propre, elle se démultiplie et se

Les pièges de l'illustration

De multiples dangers guettent l'utilisateur des outils préprogrammés. Outre l'évidence des effets manufacturés, il y a la tentation de forcer l'image à signifier de manière unidirectionnelle. Ce faisant, nous entrons dans un processus d'*illustration* des intentions dont le risque principal est celui de caricaturer la pensée.

Il ne faut pas oublier les connotations que transportent avec eux les outils de l'infographie. Ils ont été conçus pour assister les métiers de la publicité (imprimée et à l'écran) et de l'édition et conservent les pouvoirs de l'usage qui leur était destiné : celui d'illustrer, de conférer un style, une apparence. Cette question du rôle illustratif de la photographie a déjà fait l'objet d'une guerre historique entre le photojournalisme et la photographie dite d'art. Remplaçant la gravure dans les journaux, son utilisation s'est effectuée selon les mêmes principes : illustrer l'article, se plier au sens de la légende, se prêter au jeu de l'interprétation dirigée par le texte. Roland Barthes l'avait souligné[4], *l'image est un signifiant ouvert, faite de couches multiples de sens qu'il est possible de détourner vers une interprétation forcée.* Il s'agit là d'ailleurs d'un des intérêts principaux des illustrateurs de magazines et de journaux : s'arroger le pouvoir d'adapter l'image au texte, au format de la page, à l'effet visuel désiré.

Une lecture informée

Ces outils, lorsqu'ils sont utilisés par les artistes, la plupart du temps dans des stratégies conceptuelles ou plus ambiguës, permettent de faire référence à leur usage dans les médias de masse ou de réfléchir leur impact au niveau de la réception des images. Désormais, il faudra tenir compte, parmi les changements qu'ils provoquent, du fait qu'une image photographique peut être le résultat de plusieurs prises de vues réalisées en divers temps dans divers lieux, assemblées de façon plus ou moins apparente et non plus le résultat univoque de la saisie d'un seul et unique instant. La malléabilité du matériel photographique transformé en fichier numérique facilite l'accès à l'image et son appropriation artistique à des fins extrêmement diversifiées.

Avec le collage, s'ajoute à l'image un niveau de construction qui permet à l'artiste de semer un doute dans l'esprit du public sur la véracité et la vraisemblance de l'image et ainsi provoquer un questionnement sur les interventions à l'œuvre dans sa fabrication. Comment ces interventions et manipulations affectent-elles la lecture de l'image ? Elles semblent agir dans le même sens que les approches récentes en art contemporain, en favorisant certes une déconstruction des langages et codes visuels existants mais avec un degré de perfectionnement dans leur capacité à nous leurrer qui leur est tout à fait propre. Ce perfectionnement du leurre induit un effet de regard en deux temps : un premier regard qui nous fait d'abord entrevoir une image photographique vraisemblable et un deuxième regard plus informé des paradigmes de la nouvelle culture de l'image qui nous fait rechercher l'*erreur*, la manipulation.

Ce qui se présentait comme une simple photographie, une fenêtre sur le monde, en apparence aussi réelle que le monde qu'elle donne à voir, demandera donc au public une connaissance plus approfondie de la culture de l'image et des moyens technologiques actuels. Le public devra prendre une position plus interrogative et sceptique devant celle-ci et ne pas présupposer de ce qui s'est passé en amont de la production visuelle qui lui est présentée. Afin de mieux déchiffrer ces images, il lui faudra être au fait des démarches des artistes et des intentions des producteurs d'images.

Avec les technologies numériques, nous sommes devant des images de plus en plus construites. Mais comme le *matériau* utilisé demeure une captation parfaitement vraisemblable du réel, la double qualité du photographique d'être à la fois document et représentation persiste. Dans les images numériques, cette dualité interne de la photographie constitue le site d'un intense bouleversement. Les nouveaux outils font basculer l'image plus facilement du côté de la fiction et encore plus définitivement du côté de la représentation (ou de la simulation). La tension entre vraisemblance et doute bascule, générant des déplacements du jugement et questionnant les présomptions. Il est à prévoir que le public en viendra à ne plus percevoir l'ensemble des photographies comme une preuve authentique de ce qui a été présent devant l'objectif mais comme une fabrication de même nature que les images produites en publicité.

Les images produites avec les technologies numériques s'inscrivent dans une dynamique de foisonnement déjà amorcée avec l'apparition de la photographie au tournant du XXe siècle.

Notes

1. Jean-Marie Schaeffer, *Pourquoi la fiction* ?, coll. Poétique, Paris, Seuil, 1999.
2. Edmond Couchot, *La technologie dans l'art. De la photographie à la réalité virtuelle*, coll. Rayon Photo, Nîmes, éd. Jacqueline Chambon, 1998, p. 224.
3. George Legrady, *Image, Language and Belief in Synthesis: From Analog to Digital* (version numérique sur cédérom), Jean Gagnon (dir.), Musée des beaux-arts du Canada, 1998.
4. Barthes Roland, « Rhétorique de l'image », *Communications* n° 4, Paris, Seuil, 1964.

Biographie Élène Tremblay

Élène Tremblay est artiste et commissaire d'exposition. Elle vit et travaille à Montréal. Elle a dirigé la galerie VOX à Montréal de 1998 à 2002 et a organisé, à titre de commissaire, des expositions vouées à la photographie actuelle, à l'art web et aux arts médiatiques. Son travail en photographie est présenté régulièrement au pays et à l'étranger et ses œuvres font partie de collections publiques et privées. Depuis 1997, elle a réalisé des œuvres web dont Chagrins (1997) et Figures (1999) et participé au projet collectif Vilanova (2002). Elle est chargée de cours en photographie dans différentes universités, détient une maîtrise en arts visuels (photographie) de l'Université Concordia de Montréal et est candidate au Doctorat en études et pratiques des arts à l'Uqam.

Valérie Lamontagne

Le cliché performatif contigu

« Toute photographie est un certificat de présence[1]. »

Introduction : le cliché performatif

La performance et la photographie entretiennent une relation de familiarité et de contiguïté, dans laquelle les disciplines s'adonnent à un échange réciproque. À la lumière des progrès techniques et de l'évolution des conventions sociales et artistiques, le présent texte analyse la production de clichés[2] performatifs afin de révéler le lien complice qui unit la photographie et la performance. Depuis l'avènement des pratiques photographiques, les technologies de l'image ont donné lieu à diverses interprétations avant gardiste du temps et du document, lesquelles ont engendré des manières uniques de construire le sujet et l'image saisie. Les pratiques jumelées de la photographie et de la performance sont pertinemment liées, au-delà du médium qu'elles ont en commun. Le sujet photographique partage certains traits essentiels de la performance, la construction et l'artifice par exemple, lesquels sont en retour contaminés par les transformations technologiques. À travers les histoires étroitement liées du performatif et du photographique, la production contemporaine d'images numériques servira de fond à une investigation de la parenté fondamentale entre tekhnê et affect, menant au moment de création contiguë du cliché performatif.

Première partie : quelques exemples historiques

On pourrait avancer d'emblée que la photographie portraitiste a engendré le jeu de rôles et les manipulations techniques nécessaires pour créer l'illusion voulue et pour assurer la postérité du sujet. Les premières photographies de cartes de visite, par exemple celles d'André-Adolphe-Eugène Disdéri ou d'Adolphe Dallemagne, empruntaient au studio de l'artiste certains éléments de mise en scène, incluant costumes, scénographie et mise en place d'objets iconographiques et symboliques tels des fleurs et des livres. De plus, puisque les studios de photographie du XIXe siècle cherchaient à re-présenter les clients sous leur meilleur jour – dans une forme fidèle à la réalité mais idéalisée –, les photographes intervenaient donc sur le « document » photographique, atténuant rides, imperfections de la peau ou toute autre caractéristique physique disgracieuse. Lorsqu'on regarde la série de portraits que Paul Nadar a réalisée de l'entourage de Marcel Proust, de la fin des années 1880 jusqu'au début du XXe siècle, on découvre une nette différence entre les plaques originales du photographe et celles distribués à ses clients[3]. Comme le note Anne-Marie Bernard : « Quand Paul Nadar reprit le studio [de son père, Félix Nadar] en 1886, la retouche des négatifs se pratiquait déjà depuis quelque temps, et ce pour des raisons de nature esthétique : la clientèle était à la recherche d'images agréables d'elle-même, brillantes, attrayantes[4]. » Avec leurs traits adoucis – débarrassés de toute ride, imperfection et ombre qui durcissent le visage et font vieillir le sujet –, les figures de ces anciennes photographies sont, dans ces représentations de bonne qualité marchande, plus parfaites que le modèle « original », telles des statues de cire idéalisées à tout jamais. Il est intéressant de

noter que c'est la pratique de la retouche, introduite par le photographe munichois Franz Hampfstängl lors de l'Exposition universelle de Paris en 1855, qui a donné un tranchant artistique et économique à une industrie photographique saturée et de plus en plus populaire au début du siècle suivant[5]. C'est cette transformation, ou manipulation, de l'image par des moyens techniques de même que la mise en scène empruntée au studio du peintre qui ont légitimé la photographie en tant que forme « artistique ». En ce sens, c'est l'appropriation d'un modèle propre aux arts plastiques, en grande partie redevable à la représentation allégorique, au révisionnisme historique et à la mise en scène de l'artifice utilisés en peinture, combinée à la main experte dans la retouche du photographe, qui a d'abord ouvert la porte du monde de l'art à la photographie.

Au début de la photographie comme discipline chevauchant la documentation et la fiction, on trouve l'exemple probant de Lady Hawarden. À l'œuvre en Angleterre entre 1857 et 1864, elle réalisa une série de portraits intimes et fantaisistes de ses filles, dans sa maison de South Kensington, à Londres, et dans les environs. Donnant à sa progéniture des rôles de nymphes et de princes, elle créa des images qui oscillent entre théâtralité, échange psychologique entre mère et filles et jeu de rôles adolescent. Marina Warner écrit du travail de Hawarden qu'il est « un trésor caché énigmatique : un corpus sur l'intimité et la rêverie, sur les intérieurs et les déguisements, sur le secret et les passions intimes, sur la famille, la beauté, la découverte de soi et le partage de sentiments[6] ». Plus que de simples portraits de famille, les œuvres de Hawarden sont fidèles à la tradition symboliste anglaise de son époque, qui donnait à la peinture, à la poésie, aux arts décoratifs et à l'art photographique, alors en plein essor, un contenu symbolique et romantique. Les œuvres des symbolistes anglais réunissaient « image et symbole de manière à présenter un état psychologique indépendant de tout élément narratif[7] ». Les images de Hawarden, à la fois documents et mises en scène fictives de sa famille, ouvrent la photographie à de multiples fabrications inventives, dans une percée ludique des symboles qui se soustrait à toute structure narrative simple. D'un point de vue contemporain, on peut affirmer que le travail de Hawarden est un précurseur de l'usage de la photographie comme outil d'une construction identitaire fictive, où le sujet performatif devient catalyseur de la signification de l'œuvre.

Deuxième partie : les technologies connotées

Dans son essai intitulé *Le message photographique* où il aborde la sémiotique de la photographie journalistique, Roland Barthes avance que l'image documentaire est essentiellement historique et culturelle[8]. Dans cet article, il note que la construction de l'image documentaire doit prendre de nombreux détours en route vers la signification. Certains éléments retiennent l'attention : la description qu'il offre de la photographie comme étant travaillée par diverses connotations indicielles, dont la photographie truquée qui se sert de la crédibilité de la discipline pour manipuler techniquement des connotations historiques ; la pose du sujet qui emprunte à une grammaire historique de connotations iconographiques ; l'utilisation d'objets comme déclencheurs d'associations d'idées ; l'embellisse ment délibéré de l'image par la photogénie à travers un lexique d'effets techniques ayant pour objectif de créer des connotations précises. Tous ces éléments, affirme l'auteur, sont assujettis à une hégémonie culturelle qui façonne la photographie et sa signification intrinsèque. Le document photographique n'est donc jamais dissocié d'une indicialisation culturelle et technique, et il est toujours transformé par une saisie contemporaine de la sémiotique voulue de l'image.

Bien qu'on puisse avancer, à la lumière de la « vraie » photographie, que ces facteurs atténuants ont toujours existé, ils deviennent inévitables avec l'avènement de la photographie numérique. Le processus – et la prouesse technique du numérique qui commence avec la captation de l'image et se termine avec son impression – n'est qu'une série de moments « connotants » isolés, déterminés par l'artiste à différentes étapes. La photographie numérique est, en un sens, la confirmation que les images, qui ont toujours été modifiées, ajustées et infiniment reproductibles, peuvent être modifiées par les errances des technologies employées pour leur saisie, leur visionnement et leur impression (allant des petits fichiers Web en ligne aux impressions à jet d'encre de haute qualité ou aux tirages Lambda), qui sont en soi des indicateurs d'une indicialisation culturelle contemporaine. Il n'est pas étonnant que les photographes s'investissent tellement dans les changements technologiques qui marquent la fabrication des images, puisque chaque nouvelle ère, chaque nouvel atelier et chaque nouvelle stratégie peuvent entraîner des résultats culturellement et historiquement profonds.

Troisième partie : Remédiation performative

Aujourd'hui, la performance utilise l'anneau de Möbius réflexif que constituent la technologie et la performance dans ses matérialisations quotidiennes. On pourrait définir la performance comme une discipline ouverte (danse, théâtre, littérature, musique, poésie, architecture et arts visuels) qui a son histoire (allant des futuristes, en passant par le body art et l'art vidéo des années 1960 et 1970, jusqu'à ses incarnations multimédias actuelles). La meilleure définition de la performance contemporaine nous est donnée par Joan Jonas qui écrit que « c'est une forme d'expression artistique qui s'appuie sur la représentation en passant par l'action[9] ». Jonas poursuit son explication : « À la différence du théâtre, la performance ne présente pas une illusion des événements ; elle présente plutôt des événements réels comme étant de l'art[10]. » C'est ce lien entre les champs « réel » et « performatif » qui rejoint la photographie. En effet, la photographie n'est-elle pas au départ un dérivé du « réel », du « vécu », du « moment présent » ? Et la performance n'est-elle pas également ancrée dans cette discipline et dans cette investigation de l'« événement », du « maintenant » ? Bien que la notion de « réel » puisse être litigieuse en ce qui a trait au document photographique, il est indéniable que la photographie demeure un vestige du « vécu », du « moment ». De plus, ce que l'on définit comme le « réel » versus le médiatisé se trouve maintenant progressivement estompé par les imbrications de la technologie dans des scénarios de performance en direct (projection vidéo, enregistrement, etc.) et par la remédiation de l'esthétique médiatisée – ou photogénie – dans le processus de fabrication de l'image. Philip Auslander a avancé que la performance est devenue une forme réflexive de médiatisation dans laquelle le média devient le signifiant de la performance et non le contraire, comme c'était le cas auparavant. Ainsi, la médiatisation agit comme signifiant du réel – l'étalon-or de la performativité – dans la relation parallèle de la performance avec la photographie.

Apparue dans les années 1960 grâce à un afflux de cadres théoriques – allant de la notion d'identité sociale du sociologue Erving Goffman (qui se développe au cours d'actions quotidiennes) à la théorie de la performativité du théoricien de la performance Richard Schechner (qui s'appuie sur des pratiques performatives visant à abolir la division entre public et interprète) –, la performance se mêle imperceptiblement au quotidien. La proposition de Goffman selon laquelle le monde est une scène a été reprise par Schechner, qui a mis en relief le concept de « drame social », soit des événements qui mettent en valeur le quotidien en lui donnant une singularité culturelle. C'est cette concomitance du « quotidien » et de l'« unique » qui est à l'avant-plan du travail performatif, et ce, depuis les futuristes jusqu'à nos jours, dans la performance aussi bien qu'en sociologie et en anthropologie.

Si l'on explore l'action de la performance dans un contexte quotidien rendu « unique » par un « moment » de conscience intensifiée, on peut alors commencer à comprendre la photographie en tant que technologie de la performance. La photographie fait plus qu'« enregistrer » un événement performatif ; en fait, elle le crée. L'acte privilégié qui consiste à isoler, parmi les nombreux instants du quotidien, un moment précis confère à ce dernier le statut de « drame social », prolongeant dans l'espace et le temps les éléments quotidiens contenus dans l'image photographique, pour enfin les doter d'une portée symbolique et sociale. Ainsi, la photographie – et la technologie – devient le support sur lequel la performance s'imprime.

Quatrième partie : SAGAMIE, centre numérique

Les connexions associatives entre la photographie et la performance proposent une grande variété de processus, puisant dans des stratégies participatives, provisoires et conceptuelles. Les artistes récemment en résidence au Centre SAGAMIE témoignent du retour du performatif dans les arts photographiques. La consultation du répertoire du Centre SAGAMIE permet de détecter une alliance entre les artistes et l'histoire de la performance, en photographie aussi bien que dans d'autres disciplines.

Mettant en scène le déploiement de l'art portraitiste, les œuvres dans la série *Waiting Photography* (2003) de Pascal Grandmaison revisitent le sujet intime et familier du milieu social, pour lui donner une forme active. Comme les photographies de Nadar documentent la sphère sociale de Proust, ces portraits offrent une cartographie biographique esthétisée de l'entourage de l'artiste, tout en explorant les complexités du processus photographique du portrait. Ces grandes photographies en couleurs parlent de la construction de soi, l'attitude des sujets révélant la conscience qu'ils ont d'être en train de poser pour une image. Le double tranchant de la photographie en tant que performance engendre une attitude réflexive envers le « devenir sujet », tel qu'articulé dans la rencontre de l'objectif de l'appareil photo, du regard du photographe et de la conscience qu'a le sujet photographié de la présence des deux autres. Comme le note Barthes, « La Photo-portrait est un champ clos de forces. Quatre imaginaires s'y croisent, s'y affrontent, s'y déforment. Devant l'objectif, je suis à la fois : celui que je me crois, celui que je voudrais qu'on me croie, celui que le photographe me croit, et celui dont il se sert pour exhiber son art[11]. » La série de Grandmaison incarne ces multiples imaginaires inhérents à la photographie en imprimant les significations multiples du portrait.

Adad Hannah s'approprie des éléments scénographiques des débuts de la photographie – générés par la nécessité d'avoir un sujet immobile – pour produire des tableaux vivants filmiques. Popularisé sous forme de passe-temps familial en Amérique du Nord au XIXe siècle, le tableau vivant présentait des participants incarnant des œuvres d'art historiques et des figures mythiques. Cette pratique connaît aujourd'hui une renaissance grâce à des artistes versés dans l'art de la performance[12]. Hannah détourne l'objectif des tableaux vivants, soit « donner vie » à une image historique, pour fixer plutôt ses sujets dans une série de vidéos basée sur la performance. La série des *Stills*, réalisée spécifiquement pour le Musée des beaux-arts de Montréal, est composée de l'enregistrement vidéo en continu de personnes, qui ne sont pas des acteurs, soumises à de longues poses, au beau milieu des collections d'œuvres historiques du Musée. La mise en scène de la série de les « tableaux vivants » vise à cadrer les interprètes dans leur contemplation des œuvres du Musée, alors même qu'ils participent à une œuvre d'art

en cours de réalisation. Essentiellement, les *Stills* créent une photographie « en direct » qui est tempérée par les errances du temps vidéo et dans laquelle les petits mouvements somatiques des sujets (l'œil qui saute, le corps qui bouge) rendent ces images numériques fluides à la fois immobiles et vivantes – la quintessence même du performatif.

Là où la photographie d'une performance peut évoquer un sentiment de perte, soit un moment actif transformé en pâle reflet de ce qui a été, la répétition ressuscite à la fois l'image et la performance. L'aspect ritualiste et répétitif de la photographie de performance contemporaine – qu'elle soit élaborée sous forme de scénario, d'hommage et de mise en scène ou à partir de la pratique classique et réflexive du tableau vivant – élève le performatif à un état persistant, si ce n'est continu, de transformation qui contourne la définition donnée par Barthes de l'image comme thanatos. Comme le note Rebecca Schneider, « les artistes contemporains mettent tellement de photographie dans la performance (et de performance dans la photographie) que le noble lieu de disparition, de perte et de mort de Barthes se défait dans une exubérante (ou horrible) insistance sur la reprise, la récurrence et la répétition[13]. »

Les constructions numériques de Bettina Hoffmann proposent des drames sociaux qui s'appuient sur la répétition. Créant des scénarios de toutes pièces, Hoffmann met en scène des filiations entre personnes qui ne se sont jamais rencontrées. Dans la série intitulée *La soirée - construction I, II, III,* 2002, ses compositions scrupuleuses donnent l'impression d'une rencontre sociale, laquelle est, dans les faits, une collection de personnes photographiées individuellement, réunies par procédé numérique sur une seule image. L'œuvre comprime le temps (le moment original de la saisie photographique) et l'espace (l'illusion de convergences somatiques) pour donner forme au scénario issu de l'imaginaire de l'artiste. Cette rencontre de possibilités est également articulée dans la série « *Affaires infinies* », 1997-1999, dans laquelle l'artiste s'est doublée elle-même à l'infini, créant une rencontre de ses multiples moi dans différents moments quotidiens. La récente série *Sweets,* 2004, qui montre des enfants adoptant des attitudes d'adultes dans un cadre domestique, rappelle les photographies axées sur la famille de Haywarden, puisque les deux photographes tentent de saisir l'évanescence de l'enfance par le biais du jeu. Dans ces images, on voit de jeunes enfants (surtout des fillettes) qui imitent paradoxalement des adultes pour le bénéfice évident de la photographe. Ainsi, les images deviennent une œuvre de fiction complice entre l'objectif de la photographe et ses sujets. Toutes ces images soulignent des interactions sociales mises en scène de manière à parler de la construction de soi en tant que « performance » continuellement ouverte.

La photographie comme collage et les possibilités de la remédiation numérique de l'image sont en jeu dans l'œuvre d'Annie Baillargeon. Dans la série *Théâtre systémique de génétiques bio-affectives,* 2005, l'artiste fait des clones d'elle-même dans une suite de gestes qui convergent pour créer des compositions emblématiques et ornementales, elles-mêmes figures. Cette atomisation corporelle crée une morphologie du corps performatif qui en retour se reforme pour produire une mosaïque du somatique. Par ailleurs, le quotidien – sujet tout aussi pertinent pour les artistes de la performance actuels qu'il l'était pour ceux des années 1960 – est au cœur du travail de Maryse Larivière. Sa série *La main qui tient le regard,* 2003-2004, explore des fragments tranquilles de faits journaliers. Brisant la division entre artiste et public, Larivière invite des proches à jouer en son nom

et à s'approprier son outil, un appareil photo. Les images qui en résultent manifestent les désirs secrets des photographes invités, tout en représentant les multiples intérêts de l'« autre » en tant que source artistique viable. Cette œuvre démontre bien l'hégémonie culturelle de l'image qui a cours aujourd'hui sur les blogues en ligne et sur les sites Web comme Flickr et youTube, où la collectivité embrasse la démocratisation des médias par la technologie. La série photographique *Replis et articulations,* 2004, de Manon De Pauw rappelle également certaines performances des années 1960, en particulier les « partitions » du mouvement Fluxus. Adoptant un code de jeu, ces photographies présentent l'artiste équipée de drapeaux et prenant différentes poses chorégraphiées pour guider notre regard. Ce vocabulaire de poses, formellement conçu pour l'optique myope de l'objectif, forme une sorte de grammaire performative qui semble inviter à la reprise.

Finalement, la série *Chutes,* 2003, de Gwenaël Bélanger capte le moment durant lequel une nature morte prend son envol ou flotte pendant quelques instants. Ici, différents objets sont captés en suspens dans l'espace, avant qu'ils ne succombent aux lois de la gravité. La photographie sert à documenter une action (la projection d'un objet), tout en constituant un élégant moment de défi à la gravité. Son formalisme structurel est redevable à la chronophotographie d'Eadweard Muybridge (1830-1904), qui cherchait à saisir un autre moment d'anti-gravité : celui où les quatre sabots d'un cheval au galop quittent le sol. L'œuvre de Bélanger s'attarde pareillement à un moment performatif invisible à l'œil, celui d'un objet dans l'espace. En ce sens, les images de la série *Chutes* sont des instants performatifs privilégiés rendus possibles grâce à l'appareil photo et à sa capacité de fragmenter le temps.

Les œuvres produites au Centre SAGAMIE mettent en jeu l'image que l'on se fait de soi, ce qu'il reste de l'« événement » photographique, les possibilités contiguës et recombinantes offertes par le numérique à l'artiste qui, finalement, prendra le cliché.

Notes

1. Roland Barthes, *La Chambre claire : Note sur la photographie,* Paris, Cahiers du Cinéma, Gallimard, Seuil, 1980, p. 135.

2. Le mot *cliché* est utilisé ici dans le sens d'image photographique négative et de plaque.

3. Une sélection des œuvres photographies de Paul Nadar portant sur l'escorte de Marcel Proust est publiée dans Anne-Marie Bernard (dir.), *The World of Proust as Seen by Paul Nadar,* Cambridge, The MIT Press, 2002.

4. Anne-Marie Bernard, *ibid.,* p. 25. [Notre traduction.]

5. Gisèle Freund, *Photographie et société,* Paris, Seuil, 1974, p. 66-67, citée dans Anne-Marie Bernard (dir.), *The World of Proust as Seen by Paul Nadar, op. cit.*

6. Virginia Dodier, *Lady Hawarden: Studies from Life 1857-1864,* New York, Aperture, 1999, p. 6. [Notre traduction.]

7. Andrew Wilton et Robert Upstone (dir.), *The Age of Rossetti, Burne-Jones & Watts : Symbolism in Britain, 1860-1910,* Londres, Tate Gallery, 1997, p. 35, 108. [Notre traduction.]

8. Roland Barthes, « Le message photographique », *L'obvie et l'obtus. Essais critiques III,* Paris, Seuil, 1982.

9. Jens Hoffmann et Joan Jonas, *Art Works Perform,* New York, Thames & Hudson, 2005, p. 15. [Notre traduction.]

10. Ibid.

11. Roland Barthes, *La Chambre claire,* op. cit., p. 29.

12. Voir Jim Drobnick et Jennifer Fisher, *CounterPoses,* Montréal, Display Cult et Oboro, 2002, p. 14.

13. Rebecca Schneider, « Figés dans le temps réel : la performance, la photographie et les tableaux vivants », trad. de l'anglais par C. Tougas, dans France Choinière et Michèle Thériault (dir.), *Point & Shoot. Performance et photographie,* coll. les essais, Montréal, Dazibao, 2005, p. 67.

Biographie Valérie Lamontagne

Établie à Montréal, Valérie Lamontagne a une pratique en performance et en médias numériques. Elle est critique d'art pigiste et commissaire indépendante. Elle écrit régulièrement sur les nouveaux médias et la performance dans des publications imprimées et en ligne (CV Photo, Parachute, BlackFlash, HorizonZero, Rhizome). Ses projets de commissariat ont été présentés au New Museum of Contemporary Art (New York), au Musée national des beaux-arts du Québec (Québec), à la galerie OBORO (Montréal), au Images Festival (Toronto) et à CYNETart (Dresden). Ses œuvres et ses performances basées sur les médias (Advice Bunny, Snowflake Queen, Sense Nurse, Mermaid of the Future, Sister Valerie of the Internet, Becoming Balthus et Peau d'Âne) ont été vues au Canada, aux États-Unis et en Europe. Elle détient une maîtrise en beaux-arts de l'Université Concordia (Montréal), où elle enseigne présentement au programme de Design and Computation Arts (arts informatiques) et elle est cofondatrice, avec Brad Todd, du collectif en arts médiatiques MobileGaze. www.mobilegaze.com/valerie

RÉSIDENCES D'ARTISTES en art contemporain numérique

Depuis les dix dernières années, grâce à son programme de résidences, le Centre SAGAMIE a rassemblé des centaines d'artistes autour de ce pôle commun de recherche qu'est l'art contemporain numérique et l'imprimé numérique grand format. Qu'ils soient photographes, peintres, sculpteurs ou performeurs, le Centre SAGAMIE leur a offert des moyens techniques de création uniques et un contexte propice à la recherche, ce qui a fait progresser de manière significative la discipline tout en favorisant son décloisonnement. Le parcours visuel qui suit couvre une décennie de création à travers une sélection de 50 artistes qui ont imprégné le médium infographique de leur pratique spécifique, témoignant ainsi de la pertinence et du potentiel des outils numériques de création comme moteur de recherche en art actuel et comme facteur d'éclosion multidisciplinaire.

Raymonde April Kinga Araya Sylvette Babin Annie Baillargeon Mathieu Beauséjour Sophie Bélair-Clément Gwenaël Bélanger Ivan Binet Guy Blackburn Marcel Blouin Catherine Bodmer Diane Borsato Carl Bouchard Sylvain Bouthillette Matthieu Brouillard Nathalie Bujold Sophie Castonguay Sébastien Cliche Thomas Corriveau Sylvie Cotton Michel De Broin Gennaro De Pasquale Manon De Pauw Marie-Suzanne Désilets Patrice Duchesne Mario Duchesneau Micheline Durocher Louis Fortier Pascal Grandmaison Nathalie Grimard Adad Hannah Isabelle Hayeur Bettina Hoffmann Frédéric Laforge Sylvie Laliberté Maryse Larivière Frédéric Lavoie Chloé Lefebvre Ariane Lord David Moore François Morelli Alain Paiement Roberto Pellegrinuzzi Josée Pellerin Jocelyn Phillibert Ana Rewakowicz Cezar Saëz Catherine Sylvain Carl Trahan Kim Waldron André Willot

Sans titre (saules blancs) 2004. Jet d'encre sur toile. 152,5 x 190,63 cm

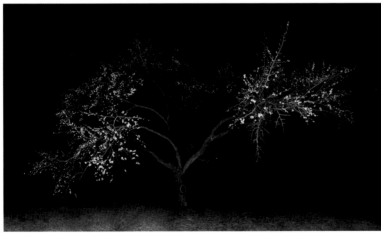

Sans titre (abricotier de Sibérie) 2005. Jet d'encre sur toile. 152,5 x 292 cm

Des arbres dans la nuit

Ces images sont comme des sculptures : je pense en trois dimensions. Je ne les aurais pas construites si je n'avais pu y créer un effet de perspective, de profondeur, et une impression de réalité. À travers un questionnement sur la représentation, mon intérêt se trouve dans l'allusion au réel.

Le concept hindouiste selon lequel la matière n'est que succession infinie d'ondes m'a toujours intrigué. Pour moi, le numérique est une plongée dans la matière : millions de particules potentiellement changeantes, multiples surfaces qui se chevauchent presque indéfiniment, *copié-collé* permettant toutes les manipulations et variantes. L'ordinateur devient une machine à images d'une volatilité quasi métaphysique, la matière frémissement, le réel malléable.

Ce travail m'a amené à réfléchir sur la nature comme objet. Depuis longtemps, de mon point de vue, la nature c'était de l'histoire ancienne. Ici – à mon étonnement – , je renoue avec elle comme on retrouve un lieu aimé qu'on avait malgré tout oublié. Cependant, je découvre qu'elle n'est plus ce monde sécurisant et bien réel (ou que l'on voudrait comme tel). J'ai le sentiment qu'elle est contaminée par l'irréel ou le surréel. En créant ces images, je n'ai pu m'empêcher de faire un rapprochement avec la manipulation génétique, le clonage et autres biotechnologies où artificiel et naturel semblent ne faire qu'un. La nature n'est plus ce qu'elle a été.

Jocelyn **Philibert**

Jocelyn Philibert est né à Montréal. Enfant, de multiples séjours dans un cadre naturel, à Maskinongé, non loin du lac Saint-Pierre, ont marqué son imaginaire. Il présente ses sculptures, installations et images depuis le début des années 1990. Il a notamment exposé au Centre d'art et de diffusion CLARK et au Centre d'exposition Circa de Montréal, à L'Œil de poisson et au Centre de diffusion et de production de la photographie VU de Québec, au Centre Est-Nord-Est de Saint-Jean-Port-Joli (résidence) ainsi qu'à la Galerie Sans Nom de Moncton. Son travail a fait l'objet de nombreux articles critiques. Plusieurs fois boursier du Conseil des arts et des lettres du Québec et du Conseil des Arts du Canada, il vit et travaille à Montréal.

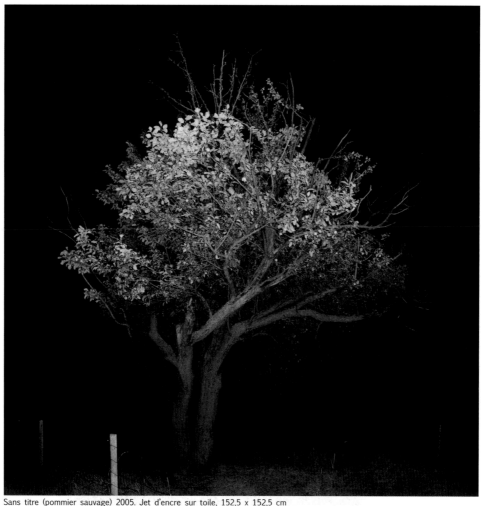

Sans titre (pommier sauvage) 2005. Jet d'encre sur toile, 152,5 x 152,5 cm

J'ai voulu mettre en scène le monde, un monde sans force et sans chaleur, aux limites de l'effondrement. J'ai cherché pour ce faire à inventer une langue aberrante faite de liaisons tendues, d'articulations paradoxales. J'ai joué d'ambiguïtés et de tiraillements que le médium photographique, plus que tout autre, appelle : entre le réel et son abolition, le familier et l'inquiétant, la surcharge et le manque d'information, le vivant et le fantomatique, l'impassibilité et l'agitation. En introduisant dans certaines de mes images des *doubles*, ou encore des éléments qui en imitent d'autres (plaquettes de moisissure sur un mur qui miment des gouttelettes de sueur sur un crâne, etc.), j'ai voulu soumettre le réel au joug de la représentation, enfermer la chair vivante dans une sorte de tombeau symbolique, accentuant les sentiments de contrainte et d'aliénation, de dépossession et d'anéantissement qui se dégagent de la scène. Échos et symétries où tout se réverbère et s'annule... Sinon, pantins sans vie, ou presque (sont-ce des objets ?), voués à la simulation des signes extérieurs de l'humain : mimiques et postures. Mes images accumulent les références picturales par assemblage et substitution. Elles lient les époques par déplacement et condensation. Telle position d'un corps me fut inspirée par un damné de Bruegel. Le Christ calorifique de Grünewald est devenu une vieille fournaise. Jonchées des restes et débris d'une mémoire visuelle archaïque, ces photos ont quelque chose des ruines et des rêves. Ce qu'elles veulent dire au juste, je ne le sais pas. Qu'importe. J'aimerais qu'elles tordent un instant le regard. Que cela nous soit un remède.

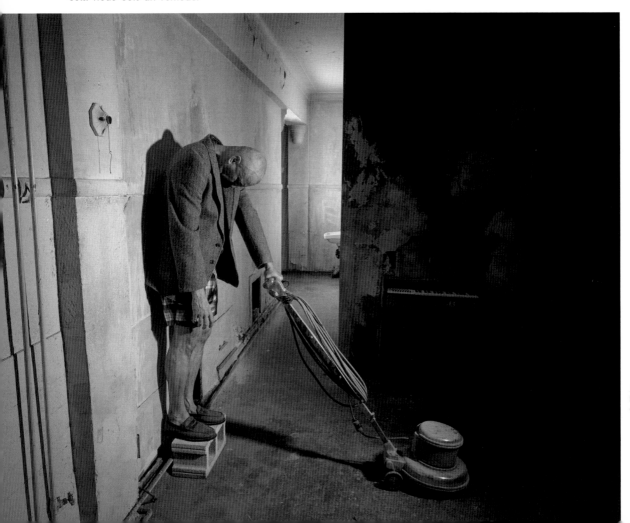

Séjour, 2006
Épreuve numérique,
dimensions variables

Homme dans une chambre avec témoin, 2005.
Épreuve numérique, dimensions variables

Né en 1976 à Montréal, Matthieu Brouillard rédige actuellement une thèse de doctorat portant sur les relations qu'entretiennent photographie et théâtralité dans certaines pratiques photographiques. Pratiquant essentiellement la photographie et la vidéo, il a présenté son travail à Montréal et à Toronto. Il s'est mérité des bourses de la Fondation de l'UQÀM, du FQRSH, du Conseil des arts du Maurier et du Conseil des arts et des lettres du Québec. Il terminait récemment un court métrage en collaboration avec l'écrivain Gaétan Soucy et l'architecte Peter Soland. Photographe pigiste, il vit et travaille à Montréal.

Matthieu **Brouillard**

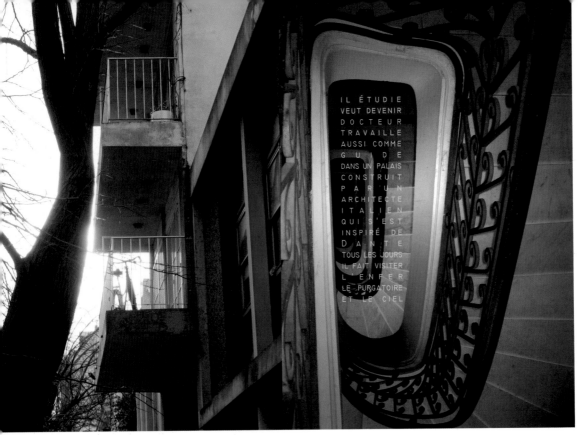

IL ÉTUDIE
VEUT DEVENIR
DOCTEUR
TRAVAILLE
AUSSI COMME
GUIDE
DANS UN PALAIS
CONSTRUIT
PAR UN
ARCHITECTE
ITALIEN
QUI S'EST
INSPIRÉ DE
DANTE
TOUS LES JOURS
IL FAIT VISITER
L'ENFER
LE PURGATOIRE
ET LE CIEL

Flânerie dans un palais, 60 x 83 cm
Impression numérique sur polypropylène

Marcher dans la ville est une action fondatrice de ma pratique photographique. Cette attitude d'arpenteur me permet de considérer la ville comme un « outil de fiction » qui, sans retenue, offre un spectacle dans lequel je me déplace en participante nomade. Espace de déambulation, d'errance, de promenade, la cité se présente comme support d'histoires imperceptibles qui naissent, croissent puis s'étiolent lentement dans l'anonymat.

Cette série de diptyques photographiques propose des allers-retours entre l'espace de la photographie et celui du texte. Il s'agit plus particulièrement de lieux intérieurs et extérieurs photographiés, désertés de toute présence humaine. Les mots, quant à eux, articulés dans l'image, dépassent largement le statut habituel de légende et fonctionnent à l'instar d'instantanés, de « snapshots » textuels, narrés avec détachement, sans affect. Ces micro-récits ont été rédigés lors de déambulations et d'arrêts ponctuels dans des espaces publics à Buenos Aires et à Rome, et relatent des situations singulières, inéluctables desseins s'entrechoquant lors de la fréquentation de lieux anonymes. La parole se substitue à l'appareil photo, lequel tente de saisir un portrait où les protagonistes, sortes d'antihéros du théâtre urbain, s'agitent dans leur fragile dignité. Par l'appropriation de ces situations incongrues de « la vie qui va », le double registre du visible et du lisible se conjugue en alternant documentaire et poétique.

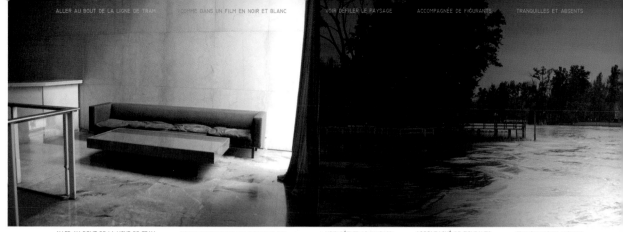

ALLER AU BOUT DE LA LIGNE DE TRAM COMME DANS UN FILM EN NOIR ET BLANC VOIR DÉFILER LE PAYSAGE ACCOMPAGNÉ DE FIGURANTS TRANQUILLES ET ABSENTS

Flânerie dans le wagon-restaurant, 56 x 147 cm
Impression numérique sur polypropylène

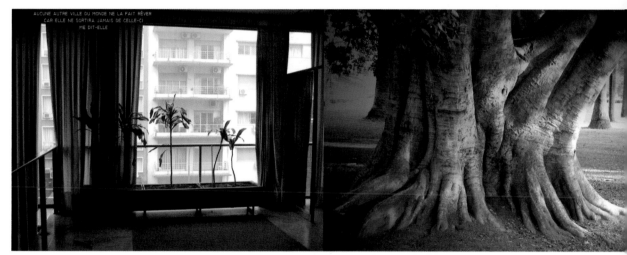

AUCUNE AUTRE VILLE DU MONDE NE LA FAIT RÊVER
CAR ELLE NE SORTIRA JAMAIS DE CELLE-CI
ME DIT-ELLE

Flânerie au marché un dimanche après-midi, 56 x 147 cm
Impression numérique sur polypropylène

Josée **Pellerin**

Josée Pellerin vit et travaille à Montréal où elle a complété une maîtrise en arts visuels ainsi qu'une formation en multimédia. Ses œuvres furent présentées lors de nombreux événements au Québec, au Canada, en France et au Mexique. Depuis plusieurs années, elle privilégie une approche qui explore l'image dans ses différents modes de représentation. S'inspirant de la littérature, les permutations créées par cette approche hybride produisent des corrélations favorisant l'émergence d'un espace narratif. Elle enseigne les arts visuels à l'École des arts visuels et médiatiques de l'Université du Québec à Montréal. On pourra voir, en 2007, le corpus présenté ici – *Heureusement qu'il y avait le monde autour de moi* – à la galerie universitaire L'œuvre de l'Autre à Chicoutimi.

Pascal **Grandmaison**

Je mets des images en situation dans l'espace tant par la projection vidéographique que par la photographie. À travers mes installations, toujours minutées avec grande précision, j'explore les fragiles interstices, à la limite du perceptible, aux frontières du semblable et de la différence. Jeu de miroirs sans fin, mon travail porte un regard poétique sur la manière dont le temps, avec tous ses filtres, conditionne le processus de perception.

Verre 4, 2004-2005, 182,8 x 182,8 cm
Épreuve numérique
Impression light jet sur papier photographique
sur papier photographique

Ci-contre : *Ouverture 4,* 2006, 152 x 183 cm
Épreuve numérique,
Impression light jet sur papier photographique

Avec l'aimable permission de la
Galerie René Blouin

Pascal Grandmaison est né en 1975. Il vit et travaille à Montréal. Son travail a fait l'objet d'expositions personnelles à la Galerie Georges Verney-Carron et à la Galerie BF 15 (Lyon/France), chez Jessica Bradley Art + Projects (Toronto), à la Galerie René Blouin (Montréal), à Séquence (Chicoutimi), à la Contemporary Art Gallery (Vancouver), à la Galerie B-312 et chez VOX (Montréal). En 2006, le Musée d'art contemporain de Montréal présentait une importante exposition des œuvres récentes de l'artiste. Pascal Grandmaison a aussi participé à plusieurs expositions collectives, entre autres, au Musée des beaux-arts de Montréal, au Casino Luxembourg-Forum d'art contemporain (Luxembourg), à la Jack Shainman Gallery (New York), au Musée national des beaux-arts du Québec (Québec), à la Biennale internationale d'art contemporain 2005 de Prague, au Museum of Contemporary Canadian Art (Toronto), au Musée d'art contemporain de Montréal, à la Galerie d'art Leonard & Bina Ellen de l'Université Concordia (Montréal) et à la Edmonton Art Gallery (exposition itinérante). Depuis 2000, ses œuvres vidéo ont été présentées dans plusieurs festivals et biennales, notamment en Allemagne, en Angleterre, au Canada, aux États-Unis, en Italie, au Portugal et en Suisse. Pascal Grandmaison est représenté par la Galerie René Blouin à Montréal.

Préoccupée par la question identitaire, je m'intéresse aux objets banals, à la nourriture, aux fréquentations quotidiennes qui unissent et façonnent les individus. Mon travail constitue une expérimentation relative à la capacité d'adaptation du corps humain : matière malléable, influençable et réfractaire à certains facteurs du quotidien. Actions journalières et objets courants sont exploités de façon inusitée afin de contrarier et de contraindre le fonctionnement régulier de mon propre corps. Le corps comme espace, lieu, territoire, perméable à ce qui l'entoure. Les notions d'excès, de rituel et de sacré sont des éléments qui caractérisent certaines œuvres telles que *25,8 kg ou 57 lbs* et *Perméables*. Mes œuvres parlent de disproportion, d'une difficulté à quantifier les événements qui se produisent quotidiennement. Il en résulte une volonté de modifier la tangibilité d'une présence : le « moi ».

Mon travail bidimensionnel tenait presque exclusivement de l'image vidéo. D'abord sculpteur, j'ai progressivement intégré la photographie numérique à mon travail, pour finalement en venir à modifier les pixels et créer des œuvres numériques telles que *Sans titre,* réalisée en 2006. Cette dernière œuvre se différencie des travaux précédents par l'émergence du vide. Si l'un des enjeux principaux des œuvres vidéo était le déroulement du temps, ce dernier continue à marquer profondément mes œuvres numériques, mais implique dans *Sans-titre* un arrêt temporel : un moment suspendu dans un vide infiniment grand.

25.8 kilogrammes ou 57 livres
Image tirée d'une installation vidéo, 2004-05

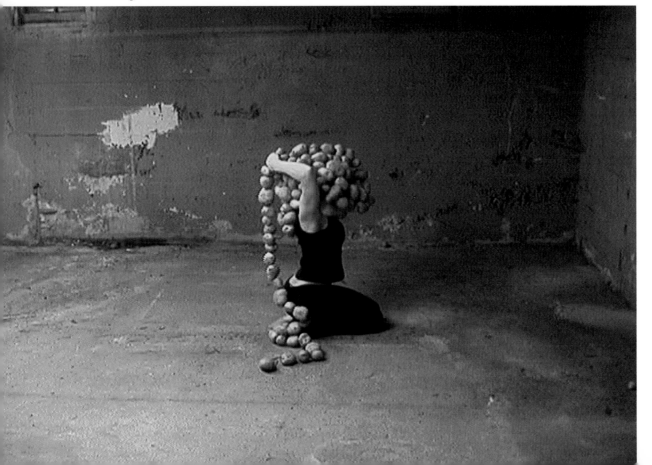

Ariane **Lord**

Née en 1982 à La Pocatière dans le Bas-Saint-Laurent, Ariane Lord a terminé un baccalauréat en arts visuels à l'Université du Québec à Montréal en 2005. À ce moment, elle reçoit le Prix du Centre des arts et des fibres du Québec remis par le centre Diagonale. Artiste multidisciplinaire, elle utilise l'image, la sculpture et la vidéo pour produire des œuvres où le croisement des disciplines provoque un étrange métissage entre le grotesque et le tragique, l'anormal et le quotidien, la séduction et la répulsion, la précarité et la stabilité, la perte d'identité et l'affirmation de soi. Depuis 2006, Ariane Lord a exposé son travail essentiellement au Québec, dans le cadre de différentes expositions personnelles et collectives.

Perméables, 2005
2 photographies numériques sur papier photo Fuji Crystal archive
60 x 80 cm / chaque photo

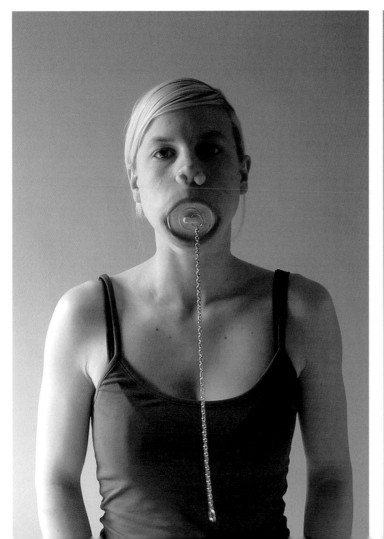 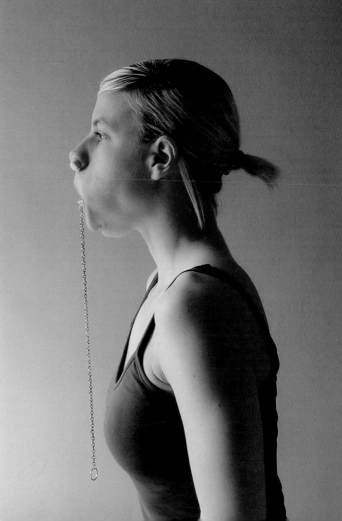

Kinga **Araya**

Puisant dans les différents sens du mot paroxysme, cette œuvre en déconstruit la définition médicale première : « la phase d'une maladie durant laquelle tous les symptômes se manifestent avec leur maximum d'intensité ». Sur ces photographies, le même corps féminin, sans visage et vêtu d'une longue robe noire, occupe bizarrement un espace domestique, compliquant ainsi le sens clinique du terme. Évoquant une forte tradition picturale européenne, ces images photographiques perturbent néanmoins l'espace domestique où ont lieu des « accidents paroxysmiques » (corps sur le dessus de la porte, jonchant le sol du corridor, coincé dans le comptoir de la cuisine), exigeant une lecture psychologique par leur violence implicite. De plus, la juxtaposition de deux espaces dans la même image – celui qui est vide à gauche et celui avec le corps à droite – souligne la tension psychologique à l'œuvre dans ces espaces domestiques qui deviennent, selon le mot de Freud, étranges (ce qui aurait dû demeurer caché, mais qui a été révélé).

Images tirées de la Série, *Paroxysm*

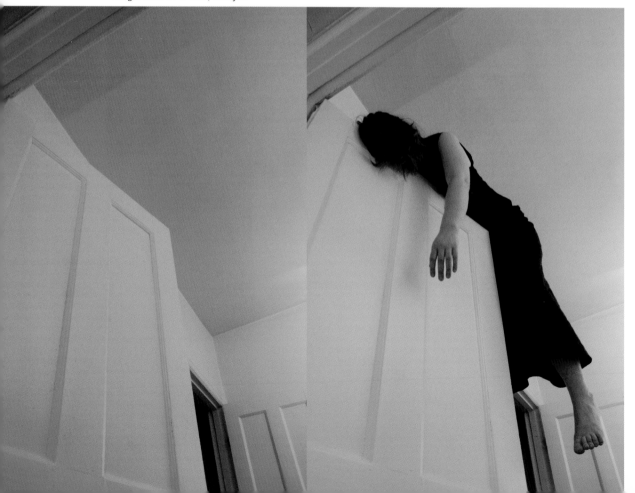

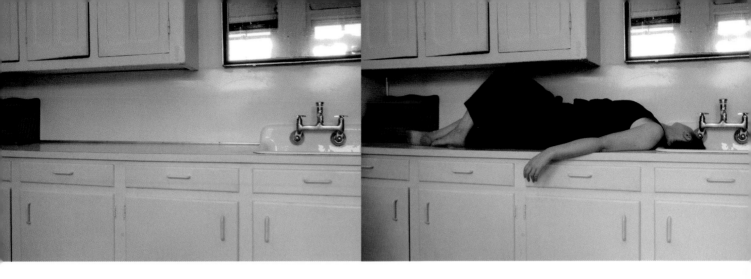

Kinga Araya est artiste conceptuelle et spécialiste. Elle a fui la Pologne, en 1988, pour s'installer à Florence en Italie, puis au Canada en 1990. Dans ses œuvres interdisciplinaires (vidéo, sculpture, performance et installation), elle compare les notions de marcher et de parler entre langues, cultures et pays divers. Elle est présentement boursière (Andrew W. Mellon Fellow) à l'Université de Pennsylvanie où elle explore le phénomène de l'immigration et de l'exil tel qu'il se manifeste dans les performances-promenades contemporaines.

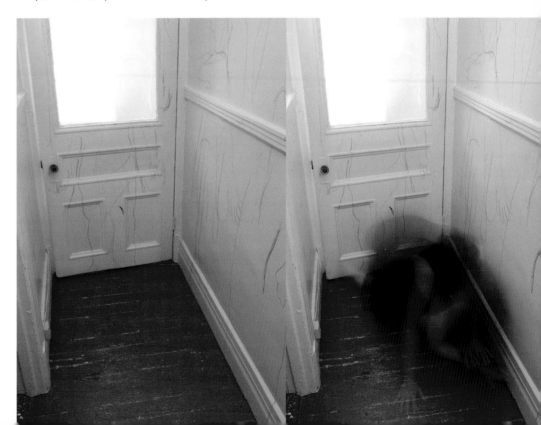

Je cherche à créer un univers où la peau ne serait plus une cloison étanche entre le monde et soi. L'hypothèse à la base de ma démarche est que si notre identité se définit à travers les relations que nous entretenons avec les autres et avec notre environnement, créer des objets qui donnent à voir ces liens serait par conséquent créer une voie d'accès à l'identité d'une personne. Ainsi, en créant des objets-sculptures servant d'outils pour mettre le corps en relation et en scène, je vise à cerner ce qu'est l'être humain et comment il se définit à travers les lieux, les objets et ses relations avec les autres. Dans mon travail, j'utilise la sculpture comme rupture dans l'uniformité du quotidien et comme élément servant à déclencher un questionnement profond sur l'identité, sur les codes régissant les relations entre les gens et sur notre rapport à l'autre et à notre environnement. La sculpture est employée comme un miroir qui déforme, mais surtout qui amplifie la réalité, et ce, afin de faire jaillir un sens du quotidien et d'en permettre une relecture. En faisant voir des réalités intérieures à l'extérieur du corps, je voudrais alléger le poids de ces vérités cachées et ainsi conférer aux œuvres créées un rôle exutoire. Le rapport d'échelle entre l'œuvre et le spectateur occupe une place importante dans mon travail. L'œuvre est, à certains moments, gigantesque et confronte le spectateur ; à d'autres moments, elle est miniature et l'interpelle en infiltrant son imaginaire plus sournoisement.

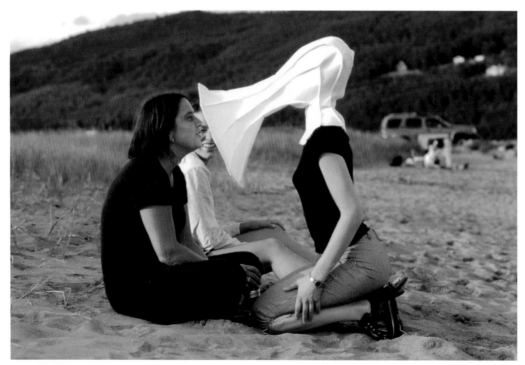

Outils relationnels, 2002
Performances dans les rues de Baie-Saint-Paul
Avec des sculptures portables
Symposium international d'Art contemporain de Baie-Saint-Paul

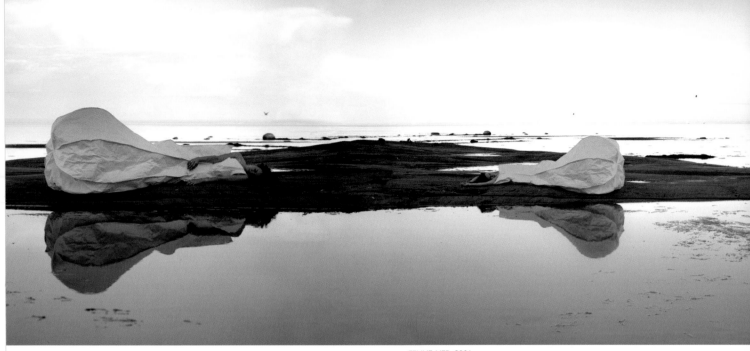

FEMME-MER, 2001
Photomontage d'une intervention performative dans le paysage
Impression numérique

Catherine **Sylvain**

Catherine Sylvain est originaire de Québec et vit présentement à Montréal. Elle a obtenu un baccalauréat en arts visuels à l'Université Laval, avant de compléter une maîtrise en beaux-arts à l'Université Concordia. Par une pratique axée sur la sculpture performative, les interventions urbaines et l'installation, Catherine Sylvain explore les notions d'identité et d'écart entre être et paraître. Elle utilise la sculpture comme outil servant à mettre en contexte le corps humain afin d'engendrer un questionnement sur notre manière de nous approprier l'espace autour de nous et en nous et d'y inscrire notre identité. Sylvain a, à son actif, quelques expositions personnelles présentées à Montréal, à Québec et en région, dont *Petites détresses humaines* présentées au Centre d'exposition Circa en 2004 et *Réalités subjectives* chez VU la même année. Elle a également participé à plusieurs expositions collectives et événements tels que le Symposium international d'art contemporain de Baie-Saint-Paul en 2002, en 2003 et le Festival de théâtre de rue de Shawinigan en 2004. Son travail récent fut présenté à EXPRESSION, centre d'exposition de Saint-Hyacinthe en 2005.

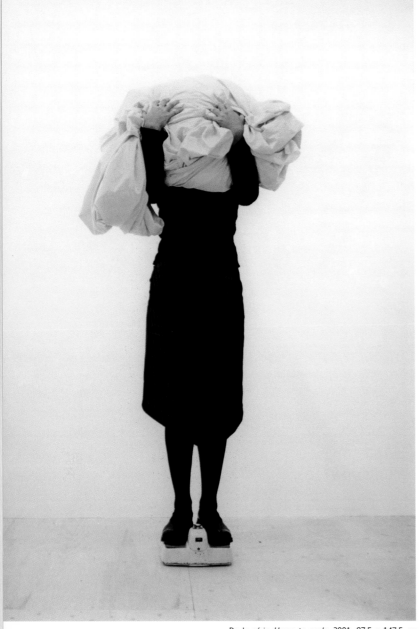

Home to Scale est une série de photographies représentant des personnes en interaction avec une empreinte en latex que j'ai faite d'une pièce dans un appartement montréalais où j'ai vécu. Pendant une résidence à La Chambre blanche à Québec en 2001, alors que je construisais une pièce gonflable dans laquelle j'avais placé le moule original, j'ai demandé à des gens de prendre, à leur manière, la « peau » de la pièce et de monter sur un pèse-personne. Ces interactions spontanées reflétaient la relation psychologique de chacun avec l'idée du « chez-soi » et le poids de ce dernier. Pour certains, il s'agissait d'une relation très ludique, joyeuse et confortable, alors que d'autres éprouvaient un sentiment de suffocation ou un malaise.

De la série *Home to scale*, 2001, 97,5 x 147,5 cm

Ana **Rewakowicz**

Née en Pologne et d'origine ukrainienne, Ana Rewakowicz est artiste et chercheur. Elle a émigré à Toronto en 1988 où elle a terminé un baccalauréat en beaux-arts au Ontario College of Art and Design (1993). Elle est titulaire d'une maîtrise en beaux-arts de l'Université Concordia (2001) à Montréal, où elle vit et travaille présentement. Rewakowicz a mérité de nombreux prix et récompenses, et son travail a fait l'objet de plusieurs expositions personnelles et collectives au Canada et à travers le monde. Elle travaille avec des objets gonflables ; elle explore les relations entre *l'architecture portable et ponctuelle, le corps et l'environnement.* Ses vêtements gonflables, ses installations in situ et ses interventions publiques ont été présentés et expérimentés en Allemagne, en Belgique, en Bulgarie, en Écosse, en Estonie, en France, au Mexique et aux Pays-Bas. Parmi ses expositions personnelles récentes, mentionnons celle tenue à la Foreman Art Gallery of Bishop's University à Sherbrooke ; *A modern-day nomad who moves as she pleases* à Plein Sud, centre d'exposition en art actuel à Longueuil, et *Ice Dome* au Quartier Éphémère à Montréal. Son travail a fait partie d'expositions collectives au Kunstverein Wolfsburg (Allemagne), à ISEA 2004 (Tallinn, en Estonie), *AlaPlage* (Toulouse, en France), ainsi qu'au Centre des arts Saidye Bronfman et au Musée d'art contemporain de Montréal.

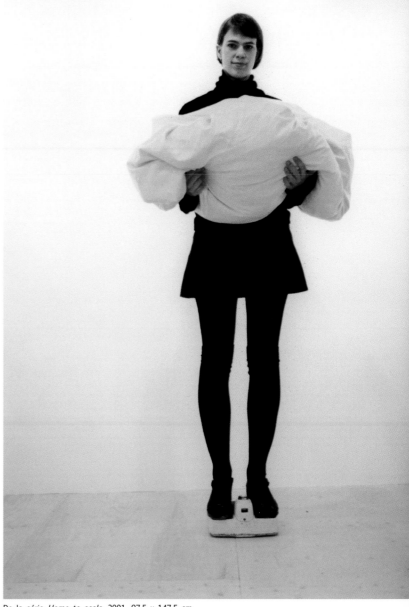

De la série *Home to scale*, 2001, 97,5 x 147,5 cm

Diane **Borsato**

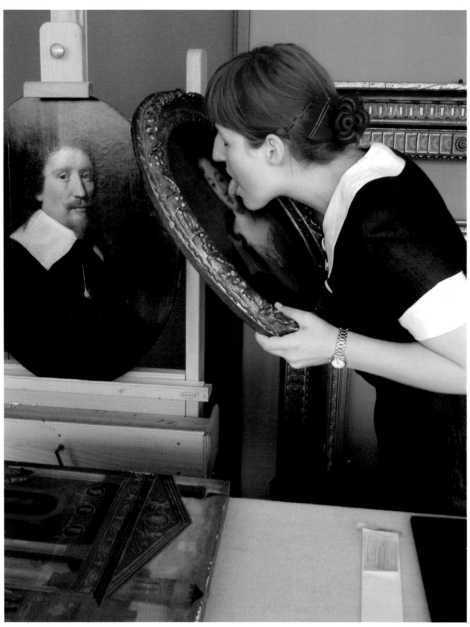

Untitled, Ottawa, 2006, 57,5 x 75 cm

La Galerie SAW Gallery m'a demandé de créer trois images pour un projet d'affiches à Ottawa, qui seraient reproduites et distribuées dans la région de la capitale nationale, ainsi qu'à travers le pays. Je voulais réaliser des projets légèrement espiègles, qui seraient critiques de valeurs et d'idées conservatrices, surtout avec le gouvernement conservateur maintenant en place. Je voulais également produire des œuvres humoristiques et humaines, prenant la haine et la violence des idéologies fondamentalistes comme contrepoint pour proposer des modes d'expression et de subversion autres. Les images des affiches visaient à critiquer, sur un ton affectueux, satirique et absurde, les institutions bureaucratiques du gouvernement, du musée et des forces de l'ordre. Je voulais problématiser l'exercice du pouvoir et celui de l'obéissance, en proposant des réactions qui signaleraient et excéderaient ce que nous comprenons généralement des règlements et des limites.

Untitled, Toronto, 2006, 57,5 x 75 cm

Diane Borsato conçoit des performances, des interventions, des vidéos, des installations et des photographies. Elle travaille avec des matériaux, des gestes et des sites puisés dans le quotidien. Elle s'est produite lors de plusieurs interventions en musée, notamment dans un musée situé à l'intérieur d'un collège militaire et un autre dans un séminaire. Dans un récent projet, elle a eu la permission de lécher des tableaux de la collection du Musée des beaux-arts du Canada. Elle a participé à plusieurs présentations et résidences nationales et internationales, dont des expositions personnelles et des performances en solo à La Centrale Galerie Powerhouse, au Centre des arts actuels Skol et à Occurrence à Montréal ; à la Gallery TPW et au Museum of Contemporary Canadian Art à Toronto ; à la Eye Level Gallery à Halifax ; à TRUCK à Calgary ; à la Galerie SAW Gallery à Ottawa et à Artspeak à Vancouver. Parmi ses projets à venir, mentionnons une nouvelle œuvre relationnelle à la Art Gallery of York University et une performance de douze heures dans le cadre de Nuit Blanche, un festival international d'art contemporain à Toronto.

La gravité, photo parlante
(Installation photo et haut-parleur derrière l'image), photographie 50 x 80 cm, trame sonore 4 min 09 sec, 2005

C'était un de ces beaux après-midi d'été. La chaleur était torride, voire suffocante. À un point tel qu'il nous était impossible de nous déplacer sans avoir à déployer un effort considérable. Cette chaleur nous condamnait à l'inertie. Le parfum de ta peau embaumait la pièce. Un parfum à la fois si subtil et si intense. Sa seule présence m'était rassurante. Il m'en faisait presque oublier qu'aujourd'hui était un jour de deuil. Un jour fixé à tout jamais dans les annales de notre histoire. Un jour où aucun sujet n'est matière à discussion, où seul le silence est de mise. Tu avais sombré dans une profonde solitude. Et désormais, j'arrivais mal à évaluer la distance qui nous séparait. Tu étais pourtant là, devant moi. J'avais toutefois cette impression étrange que ce n'était pas tout à fait toi. Tout s'était passé si vite. En une fraction de seconde. Tout avait basculé. Et maintenant, je me retrouvais là, devant toi, dans une drôle de position. Malgré moi, assujetti à ton regard. Je ne pouvais me résigner à comprendre que tout ceci était bel et bien derrière nous. Cet événement appartenait désormais au passé. Tu en étais la preuve vivante. Encore aujourd'hui, je n'arrive pas à me figurer comment j'ai pu demeurer endormi tout ce temps ? J'en avais maintenant le souffle coupé. Je devais maintenant m'efforcer de considérer tout cela comme un événement banal, n'ayant aucune emprise réelle sur moi.

L'attente II, photo-parlante
(Installation photo et haut-parleur derrière l'image), photographie,
50 x 75 cm, trame sonore 4 min 00 sec, 2006

Sophie **Castonguay**

Rien n'est vraiment fixe

La perception que nous avons d'un objet et d'une image change selon le sens qu'on lui attribue. Mon désir, c'est de montrer qu'une image, aussi banale soit-elle, contient un potentiel de mondes possibles variables. Le sens n'est jamais fixe. Derrière chacune de mes photographies, j'ai inséré une voix, j'ai rédigé de courts récits fictifs ayant pour fonction d'insuffler un nouveau sens à l'image, de façon à ce que le sens soit visiblement en mouvement sous nos yeux. L'histoire racontée est un prétexte pour opérer une conversion du regard. Un changement de perception ayant lieu lors de la lecture de l'œuvre, à partir d'une image fixe.

Sophie Castonguay vit et travaille à Montréal. En 2005, son travail à été présenté à Paris (FIAC) ainsi qu'à Cologne en Allemagne. L'an dernier, elle a poursuivi ses recherches à Bâle, en Suisse dans le cadre d'une résidence à la Fondation Christoph Merian. Cette année, elle termine une maîtrise en création à l'École des arts visuels et médiatiques de l'Université du Québec à Montréal sous la direction de Mario Côté. Cette jeune artiste a présenté quelques expositions personnelles à travers le Québec, notamment à la Galerie Verticale en 2002, à Langage Plus en 2004 et à la Société des arts sur papier en 2005. Elle a également participé à plusieurs expositions collectives à travers le Québec ainsi qu'en Europe.

J'attendais ton arrivée avec impatience. Pris d'une agitation intérieure, j'étais pétrifié à l'idée que tu ne viennes pas. Je ne tenais plus en place. J'essayais tant bien que mal de me contenir. Je ne voulais surtout pas paraître déplacé. Chaque détail avait été prévu minutieusement à l'occasion de ta venue, à commencer par mes vêtements et ma coiffure. Je m'étais longuement demandé où j'allais me tenir à ton arrivée. Je m'étais aussi posé la question à savoir quelle expression j'allais afficher sur mon visage. Ce n'était pas chose facile de choisir sous quel angle et sous quel éclairage j'allais me montrer à toi pour la première fois. Je m'appliquais à trouver l'expression adéquate. Je tentais de m'accorder pleinement à mon exactitude. C'était un exercice patient et obstiné, qui exigeait toute ma concentration. Cela me demandait, à chaque seconde, un effort physique intenable. Chaque partie de mon corps était mise à contribution. Je sentais des fourmis par milliers parcourir mon corps allant de mes pieds jusqu'au bout de mes doigts. Une chaleur intense s'emparait de tout mon corps. Je sentais peser sur moi tout le poids de cette attente. J'épiais patiemment mes mouvements internes. Ils faisaient un tel vacarme. Une tempête se déchaînait en moi. Je n'allais pas pouvoir tenir encore bien longtemps. Je ne me rappelle plus combien de temps je t'ai attendue ainsi. Sans toi, je n'allais nulle part. Je n'allais plus jamais te quitter des yeux.

Untitled Production Still (Heroine), 2005

Adad **Hannah**

Ces images sont des photographies de production tirées d'une installation intitulée *Cuba Still (Remake)* à laquelle j'ai travaillé en 2004-2005 et qui a été présentée pour la première fois à la Galerie B-312 dans le cadre du Mois de la Photo en 2005. Ce projet a été déclenché par la découverte, dans le quartier chinois de La Havane, d'une photographie jaunie datant des années 1950 ou 1960. Je l'ai démontée par procédé numérique et j'ai isolé chacune des figures de façon à reconstruire en vidéo l'image originale à l'aide d'une caméra numérique. J'ai imprimé deux ensembles d'images grand format, soit les captations isolées en noir et blanc dont je me suis servi pour travailler les poses de mes modèles, de même qu'un ensemble de photographies de production. Ces dernières m'ont permis de faire les gros plans qu'il m'aurait été impossible de réaliser autrement, compte tenu de la piètre qualité de l'image originale, donc de fabriquer des nouvelles données visuelles pour combler les espaces effacés et ternes de l'épreuve argentique originale. Après l'exposition à Montréal, cette installation a été présentée au Musée des beaux-arts du Canada à Ottawa, à la Vancouver Art Gallery, à la 4e édition de la Seoul International Media Art Biennale, au Seoul Museum of Art en Corée du Sud et à la galerie d'art de l'Université Monash à Melbourne en Australie.

Adad Hannah est né à New York en 1971. Il vit et travaille présentement à Montréal, où il a terminé une maîtrise en beaux-arts à l'Université Concordia. Ses vidéos, ses installations et ses photographies ont fait l'objet d'expositions au Canada et à travers le monde dans des galeries, des festivals de vidéo et des foires d'art. En 2004, il remportait le prix en installation/nouveaux médias du Images Festival à Toronto.

Untitled Production Still (Guitar Gtirl), 2005

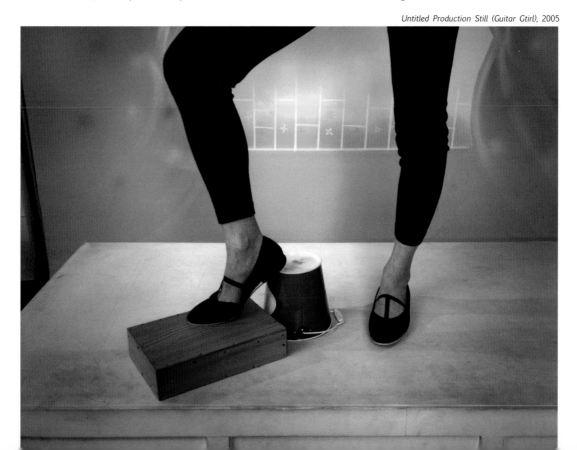

Images de l'installation photographique *The gaze* (Le regard)
Jet encre sur papier archivable, 127 x 105 cm

Images de l'installation photographique *The gaze* (Le regard)
Jet encre sur papier archivable, 90 x 75 cm

Originaire de Berlin en Allemagne, Bettina Hoffmann vit à Montréal. Dans sa pratique, elle fait appel à l'installation, à la projection et aux objets, et a récemment travaillé avec la photographie, le photomontage numérique et la vidéo. Elle a mérité de nombreuses bourses et récompenses, et ses œuvres font partie de plusieurs collections privées et publiques aussi bien en Amérique du Nord qu'en Europe. Hoffmann détient une maîtrise en arts visuels de la Hochschule der Künste à Berlin, et a poursuivi des études au California Institute of the Arts à Los Angeles et à la Rijksakademie van beeldende Kunsten à Amsterdam. Dans le cadre de résidences d'artiste, elle a séjourné à Istanbul en Turquie et à Weimar en Allemagne. Elle est représentée en Allemagne par la galerie Michael Cosar de Düsseldorf. Son travail a été présenté dans de nombreuses expositions individuelles et collectives en Amérique du Nord et en Europe. Il a notamment fait l'objet d'expositions personnelles à la Southern Alberta Art Gallery et à la Galerie Diane et Danny Taran au Centre des arts Saidye Bronfman à Montréal.

Bettina **Hoffmann**

Les thèmes qui me préoccupent sont reliés aux relations entre individus – les conflits interpersonnels, la communication non verbale – et à la relation des corps dans l'espace. Dans mon travail, j'élabore une dichotomie entre la sphère du privé et celle du public, l'intérieur et l'extérieur ainsi qu'entre la réalité et la fiction. Les photographies semblent être, au premier abord, narratives, mais cette narration reste suspendue dans le temps, entre les événements. Mon travail joue sur le regard de plusieurs façons, questionnant les rapports entre la personne représentée, l'appareil photo et le spectateur. Mes installations et photos font référence aux peintures anciennes ainsi qu'aux instantanés et aux films. L'esthétique des instantanés séduit par sa vraisemblance et son authenticité apparemment évidente, tandis que la mise en scène accentue l'aspect cinématographique de l'image photographique.

Extrait de la série *Replis et articulations, 2004*, Manon De Pauw

Manon De Pauw vit et travaille à Montréal. Parmi ses expositions personnelles, mentionnons celles tenues à la Galerie Optica (2007), au centre d'exposition EXPRESSION (2005), à la Galerie Sylviane Poirier art contemporain (2004) et DARE-DARE (2003). Son travail a été présenté lors de nombreuses expositions collectives, événements et festivals au Canada, en Europe et en Amérique latine, notamment au Centro Nacional de las Artes à Mexico (2006), à la gallery g39 à Cardiff en Irlande (2005) et au Musée national des beaux-arts du Québec (2004). Outre sa pratique artistique, elle enseigne au département de photographie de l'Université Concordia et à l'Université du Québec à Montréal.

Duo, 2003, Manon De Pauw
Impression au jet d'encre, 41 x 51 cm.

Manon De Pauw

Ma démarche se matérialise sous diverses formes : monobande, installation vidéo, vidéo-performance, dispositif interactif, photographie. Elle est issue de questionnements sur l'accélération du rythme de vie, sur le tempo mécanisé du quotidien, sur les gestes qui nous lient aux autres et à nous-même. Je tente d'établir de nouveaux rapports au monde et de prendre position (physiquement, poétiquement) face à ce vaste champ d'inquiétude. Le corps occupe une place centrale dans ces bricolages de soi. Il devient tour à tour manipulant et manipulé, objet et instrument, inerte et actif, moteur et motif. Mes œuvres comprennent toujours un élément chorégraphique, que ce soit par leur structure temporelle ou par la prédominance du corps dans l'image.

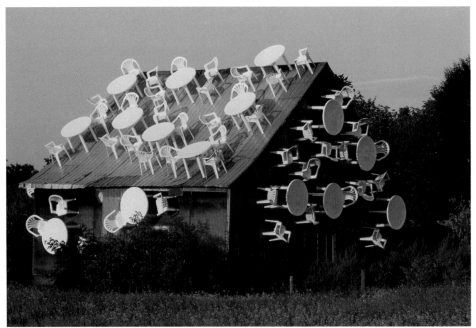

L'islet, 2000, Maison et mobilier en PVC, 6 x 6 x 5 m

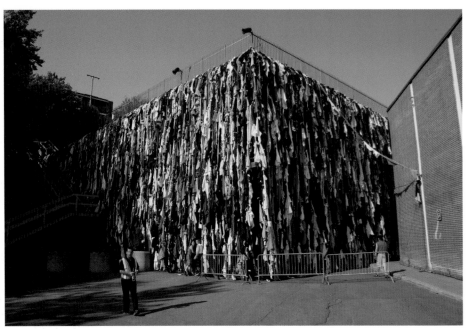

Fuite inoffensive, 2004, Festival de théâtre de rue de Shawinigan
Vêtements usagés sur édifice de stationnement étagé, 30 x 15 x 15 m (approximatif)

Mario **Duchesneau**

Depuis le début des années 1980, je travaille à partir d'un corpus d'objets qui m'inspirent et dont les usages sont quotidiens et les aspects physiques, familiers. Parmi eux, les meubles et les vêtements font majoritairement partie de cet univers. Par le biais de la sculpture et de l'installation de ces objets transformés, j'ai exploré et réalisé plusieurs propositions vouées à de possibles détournements de présentation et de perception à l'intérieur de contextes variés dans les espaces publics et privés. J'accorde un intérêt égal à la valeur formelle et à la valeur symbolique de l'objet et à sa relation avec l'espace de diffusion dans lequel il se déploie et prend son sens. La spécificité du lieu, tant architecturale, sociale que culturelle, est intrinsèquement liée à mes projets. Le plus souvent, les écarts d'échelle entre les dimensions du monde réel et celles associées à l'imaginaire de la création soulignent la valeur poétique que je tente de redonner aux objets.

Mario Duchesneau vit et travaille à Montréal. Il a à son actif de nombreuses expositions personnelles et collectives tant au Québec qu'à l'étranger, dans lesquelles il a principalement présenté de la sculpture et des installations. Il a participé, en 2006, à la 9e Biennale de La Havane à Cuba. Depuis le début des années 1980, il a effectué plusieurs résidences d'artistes en Allemagne, au Canada, en Espagne, au Mexique, en Suisse et, en 2006, au Studio du Québec à New York grâce au Conseil des arts et des lettres du Québec en 2006. Ses œuvres font également partie de collections d'art publiques dont celles du Musée national des beaux-arts du Québec, du Musée d'art contemporain de Montréal et du Musée régional de Rimouski.

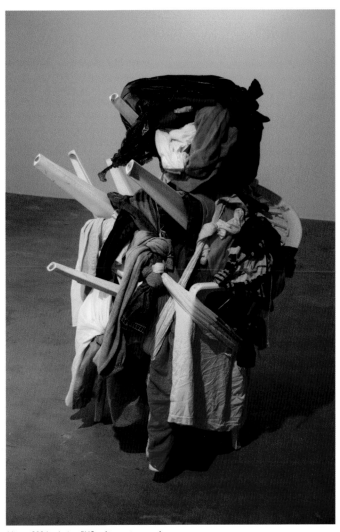

Misto, 2004, chaise PVC, vêtements usagés
Photographe : Mario Duchesneau

Mon travail consiste, principalement, en des interventions dans l'espace public. Ces œuvres-actions abordent plus précisément les notions de symbolisme et de politique en relation avec des espaces donnés. En tant qu'interventions urbaines, elles cherchent à rejoindre les citoyens et à interroger le lien social que ceux-ci entretiennent avec certains lieux.

Banane en construction, Mars 2006
Modélisation pour le projet *Banane géostationnaire* au-dessus du Texas.

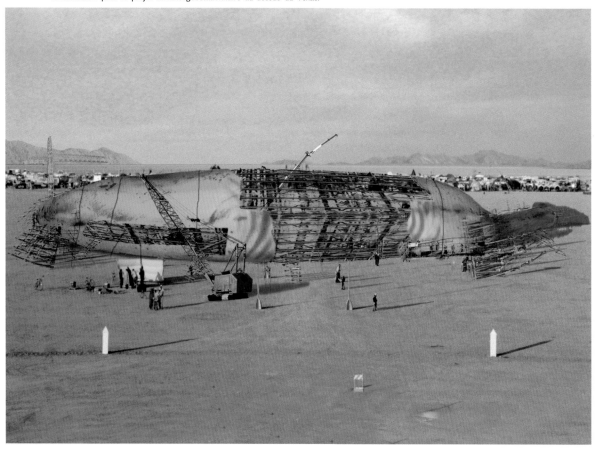

Cézar Saëz

César Saëz vit et travaille à Montréal. Il détient une maîtrise en arts plastiques de l'Université Concordia, et il a obtenu plusieurs prix pour la recherche et la création. Depuis dix ans, il a voyagé indépendamment pour présenter son travail dans différents contextes et villes (Berlin, Bogotá, Buenos Aires, Hambourg, Helsinki, Mexico, Paris, Port-au-Prince). Il a également participé à la 9e Biennale de La Havane à Cuba, en 2006 ; à la 3e Manifestation internationale d'art de Québec, en 2005 ; à la 6e Manifestation internationale vidéo et art électronique à Montréal et à la 11e Biennale d'arts visuels de Pancevo en Serbie, en 2004.

Banana lift-up, Octobre 2006
Modélisation pour le projet *Banane géostationnaire* au-dessus du Texas.

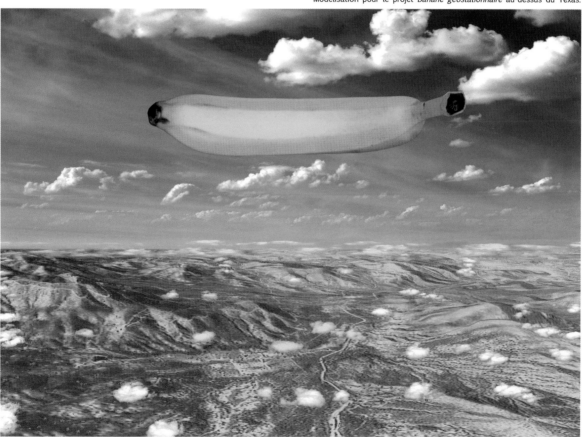

Magnifique, 2001

Irritante agitation, 2001
Collection permanente du Musée National des Beaux-Arts du Québec

Sylvain **Bouthillette**

Notre société est construite sur le principe de la vitesse et de la confusion organisée. L'accélération constante atténue le jugement et nous force à la surconsommation visuelle et matérielle. En maîtrisant la vitesse de l'esprit dans son horizontalité (pensée analytique) et sa verticalité (pensée intuitive/spiritualité), il est possible de transformer la conscience en utilisant le processus de l'art. Il serait possible d'affirmer que ma pratique suit les traces de Joseph Beuys dans le sens où l'art est utilisé à des fins de développement social et spirituel. Ma pratique suit également un certain concept du bouddhisme tibétain en jouant avec l'idée de rencontre de la conscience élevée et avec celle de la possibilité du sacré dans la vie de tous les jours. Je recherche une pratique de l'art qui ne prend pas sa source dans l'esthétisme, mais dans le pouvoir du rituel, un art de générosité ouvert sur l'extérieur.

Sylvain Bouthillette vit et travaille à Montréal. Il détient une maîtrise en arts visuels de l'Université Concordia à Montréal (1990). Il a présenté son travail dans de nombreuses expositions personnelles (Langage Plus à Alma, Plein Sud, centre d'exposition en art actuel à Longueuil, L'Œil de Poisson à Québec) et collectives au Québec, en Ontario et en Suisse. Parallèlement à sa production visuelle, Sylvain Bouthillette mène une carrière de musicien sur de nombreuses scènes musicales.

Milarepa, 2006
Collection Prêt d'oeuvres d'art du Musée National des Beaux-Arts du Québec

Je réfléchis dans mon lit cela me fait les idées reposées, 1999
Photographie couleur numérisée et imprimée sur l'imprimante de Sagamie, 91 x 74 cm

Sylvie Laliberté vit et travaille à Montréal. Elle débute en 1985 avec l'art de la performance, et, dans les années 1990, s'ajouteront à sa pratique la photographie, la vidéo, la gravure et l'installation. Ses œuvres ont été présentées dans différents musées et galeries au Québec et à l'étranger. En 1999, Sylvie Laliberté reçoit le Prix Louis-Comtois (pour les artistes à mi-carrière), décerné par la Ville de Montréal et l'Association des galeries d'art (Montréal). Ses vidéos, dans lesquelles elle chante, danse et raconte, ont été présentées dans différents festivals et galeries, ici et à l'étranger. Sa première bande vidéo, *Bonbons bijoux* (1996), remporte le Prix du 44e du Festival international du court métrage d'Oberhausen (Allemagne). Sa seconde bande, *Oh ! la la du narratif* (1997), obtient le Prix du meilleur court et moyen métrage décerné par l'Association québécoise des critiques du cinéma (AQCC). En 2001, *L'outil n'est pas toujours un marteau* (1999) remporte ex æquo le Grand Prix (catégorie vidéo) de Transmediale, le festival international d'arts médiatiques de Berlin. Elle écrit aussi des chansons, qu'elle chante à la maison et sur scène. Elle a produit deux albums : *Dites-le avec des mots* et *Ça s'appelle la vie.*

Je vous en prie, faites comme chez moi.

Je vous en prie faites comme chez moi, 1999
photographie couleur numérisée et imprimée sur l'imprimante de Sagamie, 91 x 132 cm

Série de photograhies présentées lors de l'exposition solo *Ça va bien merci* à la Galerie Christiane Chassay (1999)

Sylvie Laliberté

J'ai une très belle démarche, très féminine, et j'aime déjouer les convictions du langage. Lorsque j'ai fait ces photos, j'avais un appareil automatique de qualité moyenne, alors je n'escomptais pas faire de la bonne photo. J'avais aussi des gaufrettes et des lettres en plastique, et je me suis amusée à les disposer dans la maison. Ceci dit, je ne me considère pas comme une plasticienne, mais plutôt comme une praticienne. Je pratique l'art de me poser des questions, je le fais assez souvent et un peu partout. L'art aussi me pose des questions, et je ne connais pas toujours la réponse.

J'élabore mon travail dans une perspective de résistance, de détournement ou, comme je préfère le qualifier, de *terrorisme sémiotique*. Par ces tactiques, je m'occupe à subvertir les matériaux et les concepts de pouvoir, d'aliénation et d'oppression. Ma production pose un regard à la fois ironique et nostalgique sur les avant gardes politiques et artistiques et déploie des emblèmes culturels comme la monnaie, les drapeaux, les hymnes et les manifestes dans le but d'examiner le contexte social actuel. Mon travail est contextuel et se développe spécifiquement pour chacun des espaces qu'il occupe, que ce soit une galerie, un site d'intervention, une page ou un temps d'action. Si l'avant garde est devenue impossible au sens révolutionnaire du terme en ce début de siècle, je tente, par des moyens qui relèvent de la micropolitique, de la fiction, du détournement et de l'utopie, d'évaluer les possibilités d'actions concrètes résistantes. Manifestement ancré dans une trajectoire dada – surréalisme, situationniste, immédiatisme –, je m'intéresse à la notion de discours imaginaire comme outil politique pratique dans la transformation du monde.

Autodidacte, Mathieu Beauséjour présente son travail d'installation régulièrement depuis le milieu des années 1990. Il pratique aussi l'intervention et l'édition de multiples. Ses projets furent présentés en solo dans divers lieux au Canada dont le Centre des arts actuels Skol, la Galerie Optica, Mercer Union, Eastern Edge et Vox, centre de l'image contemporaine ; en Grande-Bretagne à Space / The Triangle ; et lors de plusieurs manifestations collectives, entre autres, au Musée national des beaux-arts du Québec et au Musée régional de Rimouski ; en France (Musée de la Poste, Glassbox, ADDC-Périgeux) ; en Serbie (11e Biennale des arts visuels de Pancevo) ; ainsi qu'en Allemagne et en Colombie. Il a bénéficié de résidences à Paris en 2000 (Centre Culturel Canadien / Quartier Éphémère) et à Londres en 2004-2005 (Conseil des Arts du Canada). Beauséjour est aussi travailleur culturel, commissaire, anarcho-utopiste et sujet de Sa Majesté la Reine Élisabeth II.

Mathieu Beauséjour

Détail de la série *Second Empire*, 2006, Impression numérique sur polypropylène

Dramatisation, Autoportraits de la Série *L'affable*, 2005
Diaporama sur trois écrans 180º
Photographies, 90 x 150 cm chacune

Carl Bouchard

Je m'intéresse à l'art particulièrement pour sa capacité à nous montrer ce que nous ne voulons ni voir, ni savoir, ni connaître. Pour sa capacité à nous rendre malgré nous vulnérables, à nous rappeler à quel point nous le sommes, mais aussi que nous le savons déjà et que nous préférons l'oublier. Je m'intéresse à un art dont la pratique même est confrontante pour son auteur. Je privilégie une approche anecdotique et auto fictionnnelle parce que le spectateur, lors de l'analyse artistique, procède « habituellement » par projection. Cette attitude me permet de réfléchir sur nos mécanismes de protection et d'aveuglement. Par divers procédés visuels (mise en parallèle, comparaison, contradiction, allusion, insinuation, détournement, feinte, plainte) et autres moyens tordus dont je ne connais pas le nom, j'essaie de bousculer (voire forcer) les sensibilités, là où j'en remarque peu. J'analyse de petits tabous, des silences sans explication sur des sujets populaires comme l'amour, les peurs, la santé, la sexualité, les relations interpersonnelles, les compétences.

Enfin, je tente par une approche intègre, axée sur la transparence, de partager et de mettre en lumière des réalités/précarités communes à chacun de nous. Bref, j'aspire à une certaine forme d'universalité de l'expérience humaine. Mes projets critiquent sans ménagement la paresse intellectuelle qui, par habitude, préfère les raccourcis, les jugements rapides. Cette même paresse qui, en présence de deux événements, deux images, deux contenus en apparence contradictoire, ne supporte pas l'ambivalence et tranche pour une solution réconfortante – ceci ou cela – sans nuance ni plaisir.

Regrets, Autoportraits de la Série *L'affable,* 2004
Impression numérique
Photographie 25 x 25 cm
Papier d'impression 75 x 75 cm

Carl Bouchard est né à Ville de la Baie (Québec). Depuis le début des années 1990, il a présenté plusieurs expositions personnelles et collectives au Québec, au Canada et en France. Soulignons non seulement l'investissement de cet artiste pluridisciplinaire dans la spectaculaire installation *Les pleureuses – oublier par don,* présentée à l'église Notre-Dame-de-Jacques-Cartier lors de la première *Édition* de la Manif d'art de Québec (2000), mais aussi son engagement et son audace dans *Jouer au docteur/Be a specialist* présenté au Lieu, centre en art actuel, à Québec (2004). Il a réalisé également sept projets d'art public et ses œuvres font partie de nombreuse collections institutionnelles et particulières au Québec. Président et membre fondateur du centre d'artiste Le Lobe à Chicoutimi (1993), membre fondateur des Ateliers d'artistes TouTTouT à Chicoutimi (1997), il est membre du conseil d'administration, depuis 2005, du Regroupement des artistes en arts visuels du Québec - RAAV. À partir de 1998, il développe en parallèle avec sa pratique individuelle des projets conjoints interdisciplinaires avec l'artiste Martin Dufrasne. Photographies, installations et performances ont été présentées dans une quinzaine d'expositions et événements spéciaux au Québec, en Ontario, en France, en Colombie et au Pays de Galles.

Alain **Paiement**

Je regarde le monde avec des outils et des méthodes de cartographe. Je pense la photographie comme un phénomène sculptural. Des expositions personnelles récentes d'Alain Paiement ont été présentées à la Maison hongroise de la Photographie (Budapest, 2006), à la Leo Kamen Gallery (Toronto, 2006), à Tinglado 2 (Tarragone, 2004, Surfacing), au Musée national des beaux-arts du Québec (Québec, 2004, *Le monde en chantier*), à la Pratt Manhattan Gallery (New York, 2003, *The World As I Found It*) et au Centre canadien d'architecture (Montréal, 2003, *Tangente*).

Ci-contre : *Warp,* 2006. Apparemment simple et littéral : l'image d'une image qui se plie, révélant l'envers de sa surface, soulignant sa minceur. L'écume est devenue un *bitmap* malléable.

Ci-dessous : *Expansible,* 2005. Les bulles ressemblent à des billes de verre, dont l'assemblage évoque une distribution aléatoire de molécules inconnues. Un foisonnement d'optiques organiques. L'environnement se reflète et s'abîme dans les polychromies irridescentes des sphères savonneuses, saisies à cet instant qui précède leur éclatement.

IRIS VI, infographie, mon séjour avec toi ?

Ma démarche est polyvalente et marquée par un questionnement soutenu quant au statut de l'objet à l'intérieur des processus de création et de la perception de l'œuvre. Les notions de passage, de circulation et de transformation y occupent donc une place prépondérante. L'objet se fait souvent l'écho d'une action passée ou d'une intervention visant à traduire (non seulement dans l'espace, mais aussi dans le temps) les rapports de l'artiste avec la société, des individus entre eux ou de l'individu avec l'objet. Je m'intéresse à la figure humaine et à ce qui l'enveloppe et l'orne (maquillage, vêtement, mobilier et architecture)... au contrôle exercé par ces constructions sur le corps... aux paramètres et limites du corps physique et social tels qu'ils sont déterminés par leurs structures propres... aux idéologies que celles-ci véhiculent... au comportement déviant et excentrique qui les subvertit. Les sculptures / marionnettes de la suite *IRIS* sont fabriquées à partir de ceintures récupérées. Leurs nouvelles configurations refusent d'être nommées et préfèrent l'ambiguïté et l'incongruité. Leur contradiction, leur étrangeté et leur charge psycho / sexuelle les rendent glissantes. Entre jouets fantaisistes et instruments de retenue et de protection, elles proviennent de ruptures et de pulsions, tout en créant une distance critique et une forme de résistance. Ce jeu de métamorphose assume sa dimension psychologique et invoque la fragilité de l'être et l'absurdité de notre condition. Comme le ventriloque qui fait monter l'air de son ventre pour insuffler sa voix, nous apercevons dans la suite *IRIS* la rencontre mystérieuse de deux êtres.

IRIS XI, infographie, mon séjour avec toi ?

François Morelli

François Morelli pratique un art vivant depuis 1974. De 1981 à 1991, il a vécu à New York. Depuis 1991, il vit et travaille à Montréal. De 1991 à 1996, il a enseigné à l'Université du Québec à Trois-Rivières. Depuis 1996, il est professeur à l'Université Concordia à Montréal.

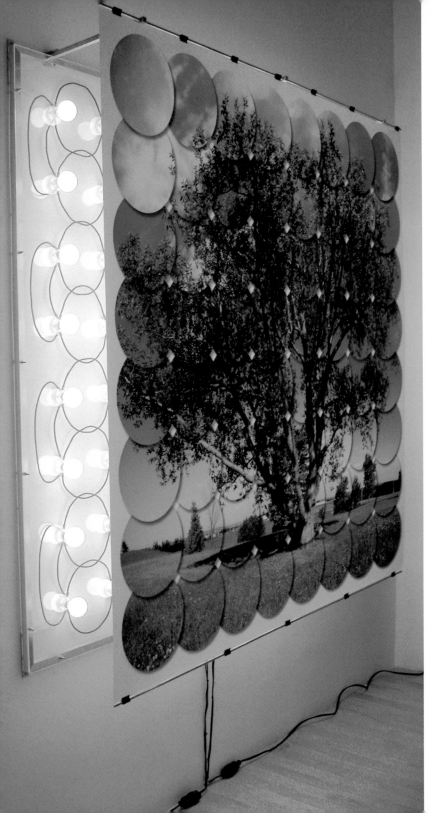

Dans le travail de préparation et d'élaboration de mes images numériques, je reprends les gestes de découpage, d'assemblage et de collage qui font partie de ma pratique de peintre. Je travaille l'image apparaissant à l'écran de l'ordinateur avec un intérêt constant pour les composantes matérielles modifiées par les paramètres informatiques : le geste pictural, les coulées de pigments, les motifs incrustés dans la matière. Je m'interroge tout au long du processus sur le support à choisir et les interventions possibles sur celui-ci, et je tente de faire sentir dans le mode d'accrochage les préoccupations à l'origine du projet : une réflexion visuelle sur la pesanteur des choses et des corps, sur le poids des images et sur notre étonnante présence dans l'univers matériel.

Ma pratique conserve des liens conceptuels et formels très importants avec la peinture, dont elle est issue, mais elle emprunte à une approche multidisciplinaire de l'image qui déborde fréquemment vers des productions sculpturales, photographiques ou filmiques. M'intéressant plus récemment aux pratiques de l'estampe (sérigraphie et gravure en relief) ainsi qu'aux potentialités de l'image numérique, je poursuis des recherches sur la fragmentation de l'image et j'invite toujours le spectateur à s'interroger sur ses habitudes perceptives.

Arbre, 2002
Impression à jet d'encre sur plastique translucide, aluminium, plexiglas, fil électrique et ampoules, 152 x 152 x 30 cm
Photo : Richard-Max Tremblay
Vue de l'installation à la Galerie Graff, Montréal, Québec

Thomas **Corriveau**

Né à Sainte-Foy en 1957, Thomas Corriveau a obtenu une maîtrise en beaux-arts de l'Université Concordia en 1988. Il a enseigné pendant douze ans au département d'arts visuels de l'Université d'Ottawa et est depuis 2002 professeur à l'École des arts visuels de l'Université du Québec à Montréal. Ses travaux sont exposés de façon régulière depuis le début des années 1980 tant au Québec qu'à l'étranger. Il reçoit en 1996 le premier Prix Graff–à la mémoire de Pierre Ayot–, récompensant le travail d'un artiste québécois en mi-carrière. L'artiste vit et travaille à Laval.

En 1997, j'avais donné pour titre à une exposition *Saint-Barnabé-Sud. Approche raisonnée et alchimie. Raison et alchimie ;* voilà deux termes qui définissent bien mon approche, encore aujourd'hui. Le questionnement théorique central de cette série consistait à me demander : en quoi la photographie numérique propose-t-elle une nouvelle représentation du réel visible ? Ce faisant, j'ai observé que la principale nouveauté se trouvait dans les images composites comportant un haut degré de vraisemblance. Pourquoi ? Avec le numérique il est devenu possible de masquer les frontières entre les fragments, chose possible avant, mais beaucoup plus difficile maintenant. *Un affluent de la rivière Yamaska* fait appel à cette technique de travail.

Marcel Blouin

Puis, petit à petit, j'ai délaissé les questionnements d'ordre théorique au regard des possibilités qu'offrent les technologies numériques pour me diriger, bien inconsciemment, vers un monde de type *Alice au pays des merveilles*. Depuis lors, la recherche du bonheur – par essence invisible – guide mes choix. À caractère intimiste, cette quête entamée avec la série *Le Paradis des framboises* se poursuit (*La Nuque* est tirée de cette série), telle une volonté de démontrer une hypothèse qui se formulerait ainsi : ce que nous donnons à voir, nous les photographes, est toujours de l'ordre de la fabrication.

Plusieurs photographies réalisées depuis 2003 (dont *La Feuille renversée*), ne font l'objet d'aucune intervention ou manipulation, d'aucun assemblage de fragments. On pourrait qualifier ces images de *straight photography*. Mais désormais... vous savez quoi... les gens sont persuadés que je les ai trafiquées... L'ère du doute est à son point culminant.

Né en 1960 à Saint-Barnabé-Sud, Marcel Blouin vit et travaille à Saint-Hyacinthe. Il est titulaire d'une maîtrise en études des arts de l'Université du Québec à Montréal. Depuis 2001, il est directeur général et artistique d'EXPRESSION, centre d'exposition de Saint-Hyacinthe. À l'automne 2003, en compagnie de Mélanie Boucher et de Patrice Loubier, il présente la première édition de *ORANGE,* l'événement d'art actuel de Saint-Hyacinthe, manifestation construite sur le thème de l'agroalimentaire. En 2006, un 2e événement a été présenté. Auparavant, de 1985 à 1997, il a été directeur de Vox Populi, centre de diffusion de la photographie, à Montréal, y ayant, de

Un Affluent de la Yamaska, 2006

plus, fondé le Musée virtuel de la photographie, dont il a été le directeur de 1993 à 2001. Il est aussi cofondateur du Mois de la Photo à Montréal et en a assuré la codirection de 1987 à 1989, puis, la direction de 1990 à 1997. Parmi les expositions dont il a été commissaire, notons *Images mentales / Photographies trompeuses*, présentée en 1997 au Marché Bonsecours dans le cadre du Mois de la Photo à Montréal. Marcel Blouin est également auteur et artiste. Parmi ses expositions personnelles, mentionnons *Le Paradis des framboises*, montrée en 2001 à Séquence, à Chicoutimi ainsi qu'à VU, centre de diffusion et de production de la photographie, dans le cadre de la Manifestation internationale d'art de Québec, en 2003.

Mir A Gust, 2005, photographie numérique, 109 x 109 cm

Ma démarche est liée à mon obsession de la réception. Cette fascination m'amène à construire des images et des installations avec des contraintes fermes ; pourtant, lorsque des accidents surgissent lors de la fabrication de l'œuvre, je peux décider de les conserver. J'expérimente ainsi des matériaux et leur présentation dans l'espace d'exposition, non pas pour leurs valeurs symboliques, mais pour ce besoin particulier que je ressens d'explorer des possibilités inattendues de juxtaposition ou d'opposition, que ce soit avec des images numériques ou à la mine de plomb, d'un corps humain ou d'un espace. Mon travail sur l'image et l'espace n'est pas une analyse, il est une absorption d'images perçues, de situations particulières, qui seront par la suite reconstruites pour affronter le regard. Aussi, mon exploration m'amène de plus en plus à m'interroger sur l'usage d'histoires imaginaires.

Tour 2, Westmount Square, Mies van der Rohe, 2005, photographie numérique, 109 x 109 cm

André **Willot**

André Willot est originaire de Saint-Hyacinthe (Québec). Il vit et travaille à Montréal. Il détient un baccalauréat en beaux-arts, avec mention de distinction, de l'Université Concordia et une maîtrise en arts plastiques de l'Université du Québec à Montréal. Artiste multidisciplinaire, sa démarche est liée à son obsession de la réception. Sa recherche explore les possibilités inattendues de juxtaposition ou d'opposition, pour essentiellement provoquer le regard. Depuis 2001, il s'intéresse à la photographie numérique, qui l'amène de plus en plus à s'interroger sur l'usage d'histoires imaginaires. L'artiste tient à remercier le Conseil des arts et Lettres du Québec pour son soutien.

Ma langue couvre un tout petit territoire.
Elle parle, mais nomme-t-elle vraiment ? Je vais d'un
terme à un autre, sans vraiment progresser.

Meine Sprache deckt nur ein winziges Gebiet ab. Sie
spricht, aber benennt sie wirklich? Ich bewege mich
von einem Wort zum anderen, ohne wirklich vorwärts
zu kommen.

Série *Karl-Marx-Allee,* 2006

Je peine à m'introduire entre les mots.
Ils me retiennent contre leur surface.

Mit Mühe versuche ich, zwischen die Wörter zu
dringen. Sie halten mich an ihrer Oberfläche fest.

Série *Karl-Marx-Allee,* 2006

Nommer, avancer, passer de l'autre côté. Revenir. Changer de nom. J'ai beau vouloir traduire mon expérience personnelle, le poids de l'histoire me la renvoie comme quelque chose d'insignifiant.

Benennen, sich annähern, auf die andere Seite hinübergehen. Zurückkehren. Den Namen ändern. Ich versuche so gut wie möglich, meine persönliche Erfahrung zu übersetzen, aber das Gewicht der Geschichte spiegelt sie mir als etwas Unbedeutendes zurück.

Série *Karl-Marx-Allee*, 2006

Carl Trahan

Je m'intéresse à la traduction et à sa transposition dans les arts visuels. J'explore principalement le passage d'une langue à une autre – examinant ce qui se perd ou se crée lors de ce processus –, mais aussi le mouvement de la traduction, soit un mouvement partant du même pour aller vers l'étranger. Une des voies qu'emprunte mon travail concerne le rapport entre le texte, sa traduction et l'image photographique. Un jeu de renvoi et de miroir s'opère entre ces éléments, mais le double conforme ne s'y rencontre jamais.

Carl Trahan vit et travaille à Montréal et à Berlin. Il a exposé dans divers centres d'artistes au Canada depuis 1994. Il a réalisé des projets de résidence à Berlin, en Allemagne (Pilotprojekt Gropiusstadt, GEHAG et le Kulturnetzwerk Neukölln) ; à Espoo, en Finlande (Atelier de la Fondation finlandaise de résidences d'artistes et Conseil des arts et des lettres du Québec), de même qu'à Paris, en France (Studio du Québec).

b35 b36

4495, chemin de la Côte-de-Liesse, Livre d'artiste, 2004.
Texte : Marie-Suzanne Désilets,
Conception graphique : Denis Rioux
Photographies : Marie-Suzanne Désilets et Jean-François Prost

Je me réveille parfaitement reposée avec le soleil magnifique qui s'infiltre à travers la toile, l'illuminant de l'intérieur. Nous sortons prendre l'air et nous traversons le terrain vague en direction de la station d'essence. La boue salit nos souliers blancs et nous laissons des traces gênantes sur le parquet du commerce. Les employés n'en font pas de cas. Ils ont enquêté et savent que nous habitons sur le toit de l'édifice à l'autre bout du terrain. Même dans ce coin perdu de la ville, les informations circulent. L'après-midi passe doucement par de menues activités d'écriture, de photographie et d'observation des conducteurs en transit. Depuis quelques jours, l'immense panneau publicitaire à l'arrière du bâtiment fait peau neuve. Juchés sur une passerelle précaire, des ouvriers changent les images rotatives et remplacent plusieurs ampoules. Un fabricant de voitures présente trois nouveaux modèles. Nos voisins haut perchés travaillent dur et longtemps, en plein vent d'automne. Nous sommes déjà en milieu de parcours. Le temps file comme les voitures. Comme convenu, nous échangeons nos chambres. Ce soir, Jean se retrouve dans le grand lit, du côté des monts de gravier. Moi, je m'installe dans le plus petit, près de la chaufferette, avec vue sur l'échangeur Décarie. La nuit est glaciale et j'apprécie la chaleur à proximité.

Marie-Suzanne Désilets, extrait du livre *4495, chemin Côte-de-Liesse*

Ce livre fait suite au projet Co-habitations hors champ, un séjour de deux semaines sur le toit d'un édifice visible à partir de la voie Métropolitaine à Montréal. Le projet a été réalisé en collaboration avec Jean-François Prost dans le cadre de l'événement La Demeure, organisé par la commissaire Marie Fraser pour le centre d'art contemporain Optica, à l'automne 2002. Depuis 1996, Marie-Suzanne Désilets a réalisé et présenté de nombreux projets au Québec, au Canada et à l'étranger. Parmi ses réalisations, mentionnons les interventions urbaines Affranchir suffisamment (Manifestation internationale d'art, Québec, 2005) et Transformation extrême (3e impérial, Granby, 2004), une participation au festival de performances MST (Calgary, 2004), une résidence à l'atelier Lebras (Nantes, 2003) et une performance à la galerie New Langton Arts (San Fransisco, 2002) dans le cadre d'un projet d'échange avec La Centrale Galerie Powerhouse (Montréal). L'artiste a complété un baccalauréat en histoire de l'art ainsi qu'en design de l'environnement et détient une maîtrise en arts visuels et médiatiques de l'Université du Québec à Montréal. Elle enseigne à l'École de design industriel de l'Université de Montréal et, depuis 1999, est engagée activement dans DARE-DARE, Centre de diffusion d'art multidisciplinaire à Montréal.

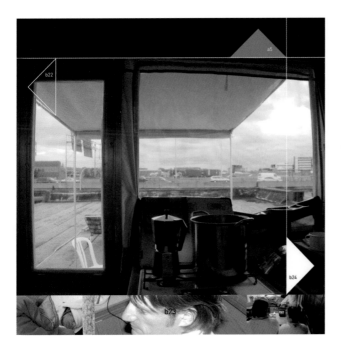

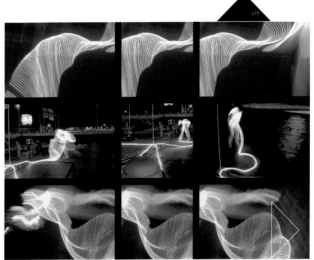

b33

Marie-Suzanne **Désilets**

Je m'intéresse aux relations humaines et aux multiples codes qu'elles comportent. J'organise des événements, je pose des gestes, je provoque des incidents qui viennent perturber le déroulement des jours. C'est en réunissant des oppositions, comme le privé et le public, la proximité et la distance, le désir et le rejet, le plaisir et la peine, que j'explore nos réactions et mets en question nos présupposés. Par des invitations ou par de subtiles provocations, je teste nos inhibitions, nos ouvertures et nos limites. Mes projets confrontent l'imaginaire et le réel, les fantasmes et le quotidien. Cette fiction dans la vie de tous les jours conduit au dépassement et rend possibles des rencontres qui rénovent ou transforment notre perception du monde. La plupart du temps, mes interventions ont lieu dans l'espace public, pendant plusieurs jours. Il m'arrive de revisiter certaines performances, actions ou événements qui se sont déroulés dans la ville pour les présenter dans un autre contexte tel qu'un livre, une installation ou un montage sonore. Je travaille alors à mettre en relation les documents, ce qui conduit à une reconfiguration de l'expérience. En choisissant et même en transformant les documents sonores, visuels ou écrits qui témoignent d'un projet, je souligne la subjectivité de l'acte de documenter et celle de sa relecture. Je m'interroge ainsi sur la mémoire du projet et les notions de réalité et de vérité. J'explore aussi le pouvoir de réinterprétation toujours possible de nos expériences et notre capacité à donner du sens, à construire et reconstruire chacun des moments de notre vie.

Quaternaire I
De la série Excavations, 2006
Photomontage numérique
Photographie couleur
111 x 165 cm

Quaternaire II
De la série Excavations, 2006
Photomontage numérique
Photographie couleur
111 x 165 cm

Isabelle **Hayeur**

Depuis la fin des années 1990, je sonde les territoires que je rencontre pour comprendre comment nos sociétés investissent leurs environnements. Je suis particulièrement intéressée par le devenir des lieux et des cultures à l'ère de la mondialisation. Nos milieux naturels, ruraux et urbains subissent des transformations majeures aujourd'hui, car nous disposons de moyens sans précédent pour façonner le monde. Nous agissons sur ce qui nous entoure et intervenons sur le cours des choses comme jamais auparavant. Comme les titres l'indiquent, les œuvres *Quaternaire I* et *Quaternaire II* font référence à la période géologique du même nom, qui est caractérisée par l'apparition de l'homme. Ces images ont été construites à partir de prises de vues des Badlands canadiens et d'un site d'enfouissement sanitaire. Ces paysages se combinent assez naturellement, car leur aspect bouleversé et désertique les rendent semblables ; par contre, ils sont en opposition lorsqu'on songe à ce qu'ils évoquent. Les sites fossilifères des Badlands contiennent les plus importants vestiges de *l'âge des reptiles*, classés patrimoine mondial par l'Unesco ; ils représentent quelque soixante-quinze millions d'années d'histoire. Les dépotoirs conservent, quant à eux, la mémoire d'une époque récente et peu préoccupée par les questions environnementales. Façonnées par l'économie, ces « décharges du présent » nous montrent plutôt les déserts que nous laissons derrière nous. Par le biais des techniques de transformation de l'image, ces lieux antinomiques ont été fusionnés. Les paysages ambigus et désolés qui en résultent témoignent de notre attitude ambivalente envers le monde que nous habitons.

Isabelle Hayeur est née en 1969 à Montréal. Elle a fait ses études à l'Université du Québec à Montréal, où elle a obtenu un baccalauréat en arts plastiques en 1996, puis une maîtrise en arts plastiques en 2002. Depuis la fin des années 1990, elle est connue principalement pour ses images numériques de grands formats, mais elle a aussi réalisé plusieurs installations in situ, des œuvres d'art public, des vidéos et des œuvres d'art Internet. Son travail a été exposé à travers le Canada, en Europe, aux États-Unis, en Amérique latine et au Japon. Ses expositions les plus significatives ont été présentées à Oakville Galleries (2006), aux Rencontres internationales de la photographie à Arles (2006), au Musée des beaux-arts de Montréal (2006), au Musée d'art contemporain de Montréal (2005), au Agnes Etherington Art Centre de Kingston (2005), au Prefix Institute of Contemporary Art de Toronto (2005), au Musée d'art contemporain du Massachusetts (MASS MoCA) (2004-2005), au Casino Luxembourg, forum d'art contemporain (2005), au Neuer Berliner Kuntsverien de Berlin (2005), à Vox, centre de l'image contemporaine de Montréal (2004), à Artspeak de Vancouver (2003) et au Centre des arts actuels Skol de Montréal (2001). L'artiste est représentée par la Galerie Thérèse Dion de Montréal.

La chute # 3, 2005, Jet d'encre sur papier fine art, 70 x 70 cm

Les variations de la nature constituent une vaste palette qui me permet d'exprimer des états personnels. J'entre en fusion avec la matière du paysage. Les falaises gravées par l'eau se lisent tel un texte qui dépeint les traces de la chute, passant de la goutte d'eau à l'érosion, de l'érosion aux parois rocheuses jusqu'à la forme de la montagne. Le mouvement incessant de cette eau qui coule signale l'inévitable passage du temps qui rappelle que la vie humaine est en perpétuelle évolution.

La chute # 7, 2005, Jet d'encre sur papier fine art, 70 x 70 cm

Ivan **Binet**

Ivan Binet vit et travaille à Québec. Son exploration photographique de la notion du paysage s'est d'abord fait connaître par ses *Vases et montagnes* puis par son exposition *Répertoire d'horizons* présentée chez VOX en 2003. Son travail a également été diffusé en Colombie et au Mexique lors de l'événement *Latinos del Norte*. On peut aussi voir ses œuvres dans plusieurs projets d'intégration des arts à l'architecture au Québec.

Éléments pour un paysage (Arbre Bic), 90 X 107,5 cm, impression numérique sur papier japon, acrylique, épingles à spécimens

Ce qui a motivé mes projets, depuis le début, c'est l'histoire et les spécificités propres à la photographie. Dans mes projets antérieurs, il y a toujours eu, en sous-entendu, des références aux propriétés intrinsèques à celle-ci. Sans me considérer comme un photographe, j'utilise la photographie pour la possibilité de captation du réel, mais aussi pour sa transformation ; on a qu'à penser au choix des lentilles, à la vitesse d'obturation, à la profondeur de champ qui modifient notre façon de voir. En explorant plus précisément ces éléments, je poursuis mon travail d'expérimentation, d'observation et de questionnement du médium photographique, et ce, par l'entremise du numérique, en essayant de développer des stratégies, des systèmes qui simulent ces dispositifs et qui aident à dégager l'aspect poétique du sujet.

Roberto **Pellegrinuzzi**

Roberto Pellegrinuzzi est né à Montréal en 1958. Il vit à Saint-Jean-Port-Joli et à Montréal. Artiste de renommée internationale, il a exposé en Grèce, à la Galerie Ileana Tounta à Athènes (1999) ; en Italie, à la Galerie Pino Casagrande (2002) à Rome ; en France, à la Maison européenne de la photographie ainsi qu'à la Galerie Patricia Dorfmann à Paris (1999) ; à la Sable-Castelli Gallery (2000) à Toronto ; à la Stux Gallery à New York (1993) ainsi qu'à la Galerie de l'UQAM à Montréal (1999). Quelques-unes de ses œuvres se retrouvent dans des collections publiques, par exemple au Musée d'art contemporain de Montréal, à la Banque d'œuvres d'art du Conseil des Arts du Canada et au Fonds national d'art contemporain en France. Roberto Pellegrinuzzi est représenté à Montréal par la Galerie Thérèse Dion et à Toronto par la Sable-Castelli Gallery.

Éléments pour un paysage (Forêt), 2006, 116 x 180 x 15 cm
impression numérique encre carbone sur papier japon,
acrylique épingles à spécimen A

Éléments pour un paysage (Forêt), 2006, 116 x 180 x 15 cm
impression numérique encre carbone sur papier japon,
acrylique épingles à spécimen B

Catherine **Bodmer**

Mon travail comprend des installations, des interventions in situ et des photographies. Les matériaux banals trouvés dans mon environnement immédiat, les détails, les phénomènes aléatoires ainsi que les lieux délaissés et leurs transformations graduelles forment les points de départ pour développer des œuvres qui déplacent subtilement la périphérie au centre de l'attention. Affirmant le potentiel poétique et métaphorique du banal, je cherche à y déceler des indices qui dévoilent des forces et des pulsions souvent insoupçonnées, plus ou moins conscientes (mais puissantes), qui affectent l'aménagement de nos espaces physiques et mentaux, nos relations sociales, nos idéologies et utopies.

Catherine Bodmer, d'origine suisse, vit et travaille à Montréal. En 1999, elle a obtenu une maîtrise en arts plastiques à l'Université du Québec à Montréal. Depuis 1997, son travail a été présenté dans des expositions personnelles et collectives au Québec et au Canada, ainsi qu'au Mexique et à Taiwan.

Page gauche : *Himmel und Hölle (la marelle)*, de la série *Lacs* (2005), impression Lambda, 30 x 45 cm;
Page droite : *Lac 1-4*, de la série *Lacs* (2005), impression Lambda, 117 x 171 cm

Dans la solitude il n'y a pas de trahison, 2006, épreuve numérique, 75 x 100 cm
Collection de la Banque d'oeuvres d'art du Canada

Je suis toujours stupéfait de constater comment nous biaisons notre perception du réel afin d'alimenter un récit qui fait du sens. Comme si la réalité « objective » n'était d'aucun intérêt à moins de pouvoir l'inscrire dans une compréhension narrative du monde. Dans cette fiction qui rythme le quotidien, la menace agit comme pivot dramatique et nourrit une anxiété qui colore notre perception. La peur, même la plus absurde, semble essentielle à l'esprit pour se garder sous tension, et c'est principalement sur ce point d'appui que se construit le récit. Au cours des dernières années, je me suis intéressé aux rapports ambigus que nous entretenons avec la sécurité. Les notions de danger, de confort et d'indifférence ont été mis en jeu pour créer une tension où survie s'accorde avec apathie. Au début de ce cycle, l'idée du risque se présentait sous des thématiques précises : sécurité aérienne, survie en forêt, urgences domestiques. Avec le temps, l'origine de la menace est devenue de plus en plus abstraite, laissant les acteurs seuls avec leur angoisse, en attente de la catastrophe qui donnerait enfin un sens à leur vie. Mon travail s'exprime principalement dans les champs de la photographie et du texte. L'association de ces deux langages offre la possibilité d'une lecture en deux temps où le spectateur est amené à réévaluer ses premières impressions. Les œuvres que je crée proposent une vision pessimiste du monde, mais à travers une sublimation de la menace et de la catastrophe. On pourrait y voir les traits d'une esthétique romantique, mais l'humour noir, en particulier dans le travail textuel, nous laisse comprendre qu'il s'agit d'autre chose.

La méfiance est tout ce dont vous avez besoin pour garder de bons rapports humains (Sommet), 2006, épreuve numérique, 67,5 x 90 cm

Sébastien **Cliche**

Sébastien Cliche a obtenu un baccalauréat en arts visuels à l'Université du Québec à Montréal en 1995. Depuis, il a présenté son travail lors de nombreuses expositions personnelles notamment à Montréal au Centre des arts actuels Skol et au Centre d'art et de diffusion CLARK ainsi qu'à Laval, à Québec, à Rouyn-Noranda et à London, en Ontario. En mars 2006, il exposait son plus récent corpus photographique intitulé *Précipices* à la Galerie 101 (Ottawa). On le retrouve périodiquement au sein de collectifs comme *Le salon de l'agglomérat* (CLARK, 1999) et *L'Échelle humaine,* un projet d'échange avec la communauté autour de la perception des espaces publics (Sept-Îles, 2005). Parallèlement à ses projets en arts visuels, il poursuit un travail d'exploration sonore et musicale. Dans cette optique, il a présenté en 2005 sa pièce */invisible field/* lors du festival MUTEK (Montréal) et à La Chambre blanche (Québec). On a aussi pu l'entendre sur disque ou sur scène avec *Gringoplaza,* le trio d'improvisation dont il fait partie. En 2006, Il a conçu avec Christian Miron la partition sonore du projet chorégraphique *Relevé de Terrain* (Julie Lebel, chorégraphe ; Sept-Îles, 2006). Il travaille présentement, à titre de commissaire, à un projet réunissant des artistes des arts visuels et de la musique autour de l'idée de partition graphique. Cette exposition sera présentée en 2007 au Centre d'art et de diffusion CLARK et à la Galerie 101.

De l'esprit pratique à la pratique de l'esprit, j'essaie de réconcilier l'art et la vie comme j'essaie de concilier diverses pratiques. Différentes stratégies sont nécessaires pour *tenter* d'y arriver. Il se peut que la chose bascule dans la subversion, mais l'humour demeure la voie la plus élégante. Cette relation s'articule dans la vie courante, la vie domestique, considérant toutefois le médium par lequel cet humour transige et ses considérations formelles. Mais cela reste un jeu. Parfois le banal y est sublimé, parfois le sublime y est banalisé.

Pixels et petits points

Ce projet venu des arts médiatiques dérive dans un travail manuel associé à l'artisanat. Cette confrontation du « high art » et du « low art » m'intéresse. L'exposition *En wing en hein* (1998) traduit cette démarche où l'artisanat est amené dans les lieux de l'art. Il y a un intérêt historique à vouloir créer ce jumelage : pensons, par exemple, que le premier métier à tisser de Bouchon, le premier métier à carte perforée (paternité dont ladite carte reviendrait à Lady Lovelace), a inspiré l'invention de l'ordinateur. Ce travail lié aux nouvelles technologies appliqué au textile populaire crée une sorte de subversion. D'autant plus que le petit point connote culturellement à l'art mineur. Il se compare à la peinture à numéros. On passe ainsi d'une œuvre destinée à un large public (vidéo en salle) à une œuvre plus intime, liée à l'espace privé, domestique et personnel (broderies au mur). Ici, s'opposent l'instantanéité et l'efficacité de la lenteur, la perte.

Portraits brodés

Les broderies au petit point sont associées à l'affect, à l'intime. Aussi, les figures que j'ai brodées sont celles de mes proches. La facture photographique des broderies est obtenue à l'aide de l'ordinateur pour gabarit. Les vidéogrammes sont traités pour extraire neuf tonalités de gris. Ce travail en camaïeu s'inscrit dans la tradition de la *Tapisserie de Bayeux*.

Portrait de Liam, 2005 Broderie au petit point, 14 x 14 cm

Nathalie **Bujold**

Nathalie Bujold est née à Chandler, en Gaspésie. Elle se joint au centre d'artistes l'Œil de Poisson (Québec) à sa fondation en 1985. Après quelques années passées auprès du collectif, elle entreprend des études en arts plastiques. En 1992, elle termine un baccalauréat à l'Université Laval (Québec) et remporte le prix René-Richard. Elle a participé à plusieurs expositions collectives au Québec et à l'étranger. Sa troisième exposition personnelle *En wing en hein* a circulé au Centre d'art et de diffusion CLARK, à l'Œil de Poisson, à AXENÉO7, à Vaste et Vague, à la Galerie d'art de Matane, à la AKA Gallery en Saskatchewan et à la Stride Gallery en Alberta. Diverses expositions collectives l'ont menée à Beyrouth, Bogota, Soissons et Turin. Elle s'est rendue à Marseille pour une résidence à CYPRES en 2001 puis à Vidéochroniques en 2005. Elle a participé à au premier Symposium des Îles-de-la-Madeleine et à la *dernière édition* du Sympofibre de Saint-Hyacinthe. Artiste multidisciplinaire, elle a signé en 1992 la bande sonore du spectacle *Le voyage d'un gâteau*. Son travail avec les images en mouvement a débuté avec quelques courts Super-8 dès 1989 (*Le sommeil de la raison engendre parfois des monstres, Simple, Rapide et délicieux et Le Sheik brun*). Son travail vidéo a démarré avec *Emporium* en 1999 et a été suivi en 2000 par *Onélie de l'Onélie, Comptes à Rebours* en 2002, *Bonjour* en 2003 et *Le train où vont les choses* en 2004. Sa plus récente exposition, Pixels et Petits Points, présentée au Centre d'art et de diffusion CLARK, traitait de diverses manières d'aborder les images en mouvement. Son plus récent projet de Tapisseries numériques a été soutenu par le Conseil des arts et des lettres du Québec.

Je vois, 2004, Broderie au petit point, 7 x 7 cm

En gros, le grain, 2004, Broderie au petit point, 7 x 7 cm

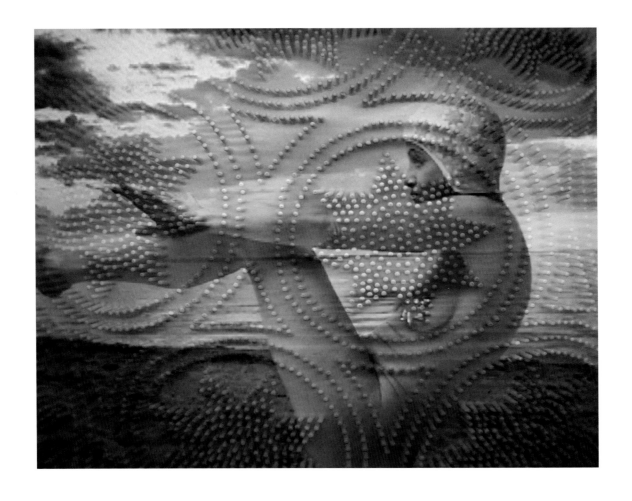

Établie à Montréal, l'artiste Micheline Durocher base sa pratique sur les médiums numériques et l'estampe. Son travail a fait l'objet d'expositions personnelles ou collectives à VU (Québec), à la Gallery 44 et au Women's Art Resource Centre (Toronto), à EXPRESSION (Saint-Hyacinthe), à aceartinc. (Winnipeg) et à la AKA Gallery (Saskatoon). Ses œuvres vidéo ont également été présentées dans des festivals canadiens tels que Antimatter Film and Video Festival (2006) à Victoria, Prescriptions and Diagnosticians (2006) à la Forest City Gallery, à London, Festival of Contemporary Film and Video, Memorial University (2006) à Corner Brook (Terre-Neuve), 'Motion Film and Video Festival (2005) à Lethbridge ainsi que dans des festivals à l'étranger (Out Video, the International Video-art Festival in Public Places (2006) – événement itinérant se déroulant dans plusieurs villes russes dont Moscou, Saint-Pétersbourg et Volgograd –, Pixel Dance Video Festival à Thalassa (2005), en Grèce. Elle a participé à de nombreuses résidences d'artistes au Canada. Elle détient une maîtrise en arts visuels de l'Université Concordia et enseigne présentement au programme des beaux-arts de l'Université Bishop à Lennoxville.

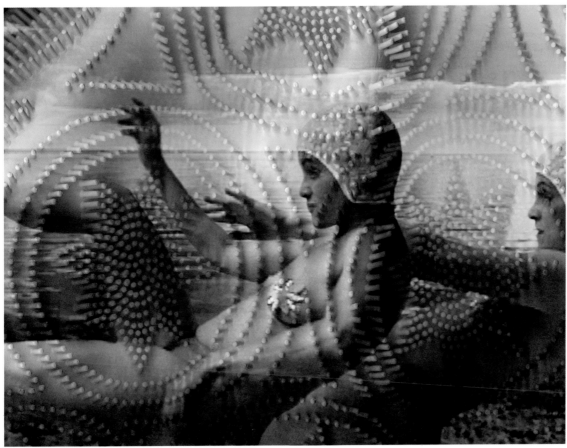

The Swimmer (La nageuse), photomontages a partir d'une image tirée de la vidéo *Lapse*, 2006, présentée au Rendez-vous du cinéma québécois, Montreal, Canada

Micheline **Durocher**

La nageuse a été réalisée à l'occasion d'une résidence d'artiste chez Sagamie. Composées de prises de vues du lac Saint-Jean et d'images tirées de bandes vidéo, ces photographies numériques mettent en scène le personnage de la nageuse avec son arsenal de mouvements de nage chorégraphiés et d'entraînement discipliné.

Chevauchant la culture pop et celle des arts visuels, j'explore – non sans ironie et humour –, dans ce travail et dans celui de projets vidéo où je figure comme la nageuse *(Lapse, This is not Synchronized Swimming, The Swimmer)*, les pratiques et les procédés de la culture, de l'exercice physique, du sport et de la nage.

127

Réflexions, 2006, photomontage, épreuve à jet d'encre sur papier Hahnemühle, 30 x 117 cm

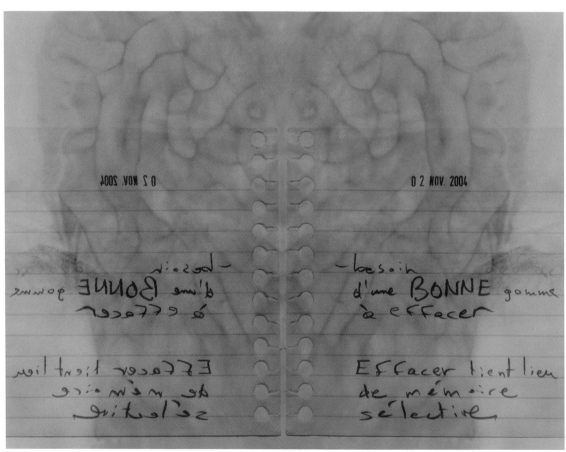

Pensée du jour, 2006, photomontage, épreuve à jet d'encre sur papier Hahnemühle, 67 x 87 cm

128

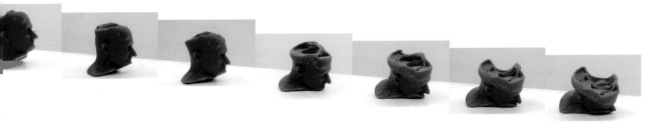

Louis **Fortier**

Mon travail de sculpture prend la forme d'un journal documentant mes états d'âme à la lueur des moindres replis de mon crâne. Objet d'étude choisi pour sa faculté à concentrer les traits distinctifs de l'individualité, la tête (en l'occurrence la mienne) est par ailleurs soumise aux aléas de programmes conçus expressément pour engendrer des refontes et des dérives. Si, au départ, les métamorphoses s'effectuent à partir d'une réplique exacte de mon anatomie, ma perception fuyante a tôt fait de m'éloigner du modèle originel. Je joue à réévaluer, déplacer, recentrer les « fondements » de mon identité dans une tentative de traduire les accidents de la vie courante, la fugacité de l'existence et, plus indiciblement peut-être, les pensées furtives qui jalonnent le temps passé dans l'atelier. Le procédé du journal m'est apparu comme la plate-forme toute désignée pour présenter mes investigations relatives au temps. Dans mon esprit, une adéquation se forme entre le temps, notion élastique s'il en est une, et la cire, matériau que j'utilise pour sa malléabilité. Ainsi, l'instantanéité propre à mes procédés de moulage se confronte parfois à un temps d'ordre projectif dans lequel je vois défiler les étapes qui marquent le passage dans la vie. Cependant, entre ces deux appréhensions du temps vient le plus souvent s'installer un temps suspendu, celui de la quête d'identité, qui agit alors comme prétexte pour interpeller la condition d'errance que nous partageons tous. Comme un leurre déjouant l'éternité, j'introduisais plus récemment la photographie à ma pratique dans le dessein de capturer, avant qu'ils ne se volatilisent, quelques instants brefs qui avivent mes interminables essais d'atelier.

Louis Fortier vit et travaille à Montréal. Il détient une maîtrise en arts plastiques de l'Université du Québec à Montréal. Il a présenté une vingtaine d'expositions personnelles et collectives, notamment au Centre d'art et de diffusion CLARK (Montréal), à la Chambre blanche (Québec), à Plein Sud (Longueuil), à la Galerie B-312 (Montréal), au Musée d'art contemporain des Laurentides (Saint-Jérôme), au Centre des arts actuels Skol (Montréal), à L'Écart... lieu d'art actuel (Rouyn-Noranda) et à la Walter Phillips Gallery (Banff). Son travail a fait l'objet d'une résidence à Est-Nord-Est (Saint-Jean Port-Joli) en 1995 et à AXENÉO7 (Gatineau) en 2003. Il a participé à l'événement Arboretum, qui s'est tenu à l'été 2000 à la Maison Hamel-Bruneau de Québec. Il a également participé à la Biennale Découverte (Musée national des beaux-arts du Québec en 1996). Depuis 2000, il est coordonnateur à l'administration, au Centre des arts actuels Skol.

Ci-haut : *La chute des aveugles*, 2006, de la série *Journal des humeurs* réalisée en 2003
Photomontage, épreuve à jet d'encre sur papier Hahnemühle, 20 x 86 cm

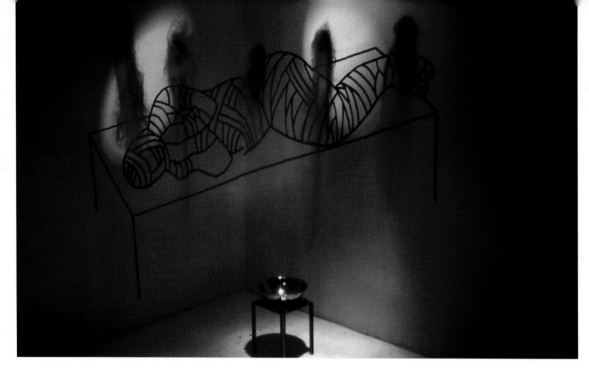

En 1976, lorsque j'ai visité le site archéologique de Pompéi en Italie, j'ai été très touché par les moulages de plâtre retirés des endroits où, dans la lave solidifiée, gisaient les corps des victimes. À première vue, on aurait dit des sculptures de George Segal. Mais ces moulages de plâtre aux formes humaines n'étaient pas des facsimilés ; bien réels, ils contenaient encore des os. Ces moulages constituaient la dernière trace d'un moment précis dans le temps où ces gens avaient existé. En 1977, j'ai d'abord réalisé une simulation de ces victimes de Pompéi, sur le mode de la réflexion ; puis, avec deux autres personnes – le poète John McAuley et l'artiste Françoise Sullivan –, j'ai produit trois moulages en plâtre grandeur nature, dans chacun desquels j'ai dissimulé les bandes sonores de nos dernières paroles individuelles. En 1978, j'ai fait plusieurs interventions dans le village désert de l'île Blasket, aujourd'hui inhabitée, sur la côte d'Irlande. Des photographies de mes différentes actions et des objets liés à ces actions signalaient l'absence humaine. L'année suivante, je les ai présentées à Franklin Furnace à New York. En 1979, j'ai transporté les moulages sur le site de l'oracle aujourd'hui silencieux de Delphes, où j'ai pris des photographies dans l'amphithéâtre. Ces images ont été publiées dans *Three Holes in the Ground*. Ces thèmes liés à la mort reflétaient le climat de la guerre froide et la terreur quotidienne de l'époque suscitée par l'accumulation des armements nucléaires. Entre 1985 et 1998, j'ai réalisé des figures à échelle humaine en bois. Elles peuvent donner l'impression de coquilles sans visage habitées par des humains inconnus, mais je considère qu'elles sont complétées par la présence des spectateurs dont elles reproduisent l'échelle. Un exemple serait *aLomph aBram*, de 1990, œuvre installée en permanence sur le mirador du Musée national des beaux-arts du Québec. En 2002, j'ai poursuivi ce thème dans des installations intitulées *De Profondis*. Il s'agit de dessins effectués sur les murs dans un coin de mon atelier, accompagnés d'objets. Ils représentent des bandages formant une sorte de coquille, de protection, permettant au corps blessé de guérir, mais dissimulant en même temps l'identité de la personne : Dans la mort, le corps quitte lentement sa coquille ; il devient invisible. En 2006, j'ai construit trois sarcophages de trois mètres, avec des têtes énormes comme celles des enfants, que j'ai combinés à des éléments suspendus qui, par électromagnétisme, se déplacent légèrement au-dessus et autour des sculptures. Le mouvement nous laisse deviner, imaginer, espérer toutes sortes de possibilités, par exemple que la vie transcende la mort, alors même que celle-ci transforme la vie, dans un processus mutuellement exclusif.

David Moore

David Moore est artiste visuel, écrivain et professeur. Son travail évolue autour de l'axe de l'illusion et de la réalité, et réunit souvent des miroirs, des images éphémères et une présence physique sous forme d'installations, de dessins et de sculptures énigmatiques. Ses écrits portent sur des états oniriques produits par des incidents quotidiens. Son travail a été présenté au Canada, aux États-Unis et en Europe, dans plus de quarante expositions personnelles au cours des trente dernières années, et il compte à son actif des œuvres d'art publiques monumentales telles que *aLomph aBram* à Québec et *Site / Interlude* à Lachine. Ayant recours au dessin, aux surfaces réfléchissantes et à la technologie numérique, il est présentement profondément engagé dans la recherche de nouvelles manières de combiner des éléments où les contradictions coexistent dans un continuum. Il enseigne l'installation basée sur les pratiques du dessin et de la peinture au département de Studio Art à l'Université Concordia à Montréal.

De Profondis #1 et *#2,* vues de dessins muraux dans l'atelier de l'artiste, 2002.

La casa rossa (breath #5), Interazioni XVII, Italie, 2004
Photo : Boudewijn Payens

La casa rossa (breath #5), Interazioni XVII, Italie, 2004
Photo : Boudewijn Payens

132

Sylvette **Babin**

La série *Breath* poursuit une réflexion sur les espaces du corps et les zones de passage entre *l'intérieur et l'extérieur,* entre le moi individuel et le moi social ainsi que les zones d'échanges entre soi et l'autre. Par des stratégies et des dispositifs construits autour du corps, des mises en situation absurdes ou des jeux visuels et sonores, je propose des métaphores liées à certains états physiques ou émotifs. Dans *Smalec* (*Breath #2*) et *Casa rossa* (*Breath #5*), les sens principaux (vue, ouïe, odorat) sont obturés par les 25 kg de graisse ou les 20 kg de tomates me recouvrant la tête. La respiration devient alors le principal lien avec le public. Le dispositif reliant un tube et un harmonica transforme chaque inspiration ou expiration en un filet sonore variant selon le rythme et l'intensité de la respiration. L'isolement et l'endurance sont aussi des états convoqués dans ces actions dont la durée est déterminée par le temps que prend la graisse à fondre sous une source de chaleur et par le temps pris pour dégager le visage des tomates pressées pour en faire du jus.

Artiste interdisciplinaire, Sylvette Babin est active principalement dans les champs de la performance et de l'installation. Ses réflexions ont pour thèmes récurrents l'exil intérieur, l'itinérance, les effleurements du quotidien et la transgression des frontières entre soi et l'autre. Babin a participé à de nombreuses manifestations artistiques au Québec et à l'étranger, notamment SOS Tierra (Argentine, 2006), International Congress of Performance (Chili, 2005), FIX04 (Irlande, 2004), Performance Art Congress (Corée, 2004), Festival Interackje (Pologne 2004), InterAzioni XI et XVII (Italie, 1999 et 2004), les Rencontres internationales (Paris/Berlin 2003), le volet performance du Forum social européen (Paris, 2003), Castel of Imagination (Pologne, 2001), la Rencontre internationale d'art performance (Québec, 2000), le Mois de la performance (Montréal, 1998 et 2000) et les Rencontres de Katowice (Pologne, 1998 et 2004). Œuvrant aussi à titre d'auteure et de rédactrice, Sylvette Babin a publié dans plusieurs revues, catalogues et livres d'artistes. Elle fait partie de l'équipe de rédaction de la revue esse depuis 1997 et en est la directrice depuis 2002.

Smalec (breath #2),
Rencontres de Katowice,
Pologne 2004
Photo : Sylvie Cotton

Ma démarche artistique inclut des pratiques en performance et en art action, en dessin, en photographie et en écriture. L'activité de création en résidence est également expérimentée comme un médium. Grâce aux qualités de travail in situ qu'elle offre et par les occasions de rupture avec les vues quotidiennes habituelles qu'elle exige, la résidence, comme la performance qui permet le risque et l'imprévu, est un espace bienheureux de liberté. Quant à la photographie, au dessin et à l'écriture, ces médiums servent à reformuler des expériences solitaires d'observation des phénomènes ou celles partagées avec des inconnus lors de projets à vocation relationnelle.

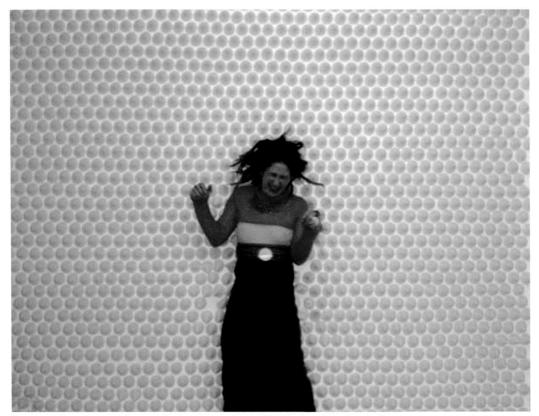

J'imprime, 2002, performance dans la salle d'exposition du Centre SAGAMIE, cônes de papier, aiguilles, mon corps et mon énergie. Photo : Nicholas Pitre.

Pendant un premier séjour en résidence, je dessine et numérise des photos dans le but de réaliser un livre d'artiste. Mais aussi, chaque jour de la semaine, j'épingle au mur des cônes de papier afin de couvrir entièrement le fond de l'espace du bureau. La composition terminée propose une installation murale monochrome ponctuée également de saillies et d'interstices. Le soir du vernissage, placée à l'autre bout de la salle, je m'élance dans le mur pour y laisser mon empreinte. Je répète l'action plusieurs fois. Je suis dans un centre de gravure : j'imprime.

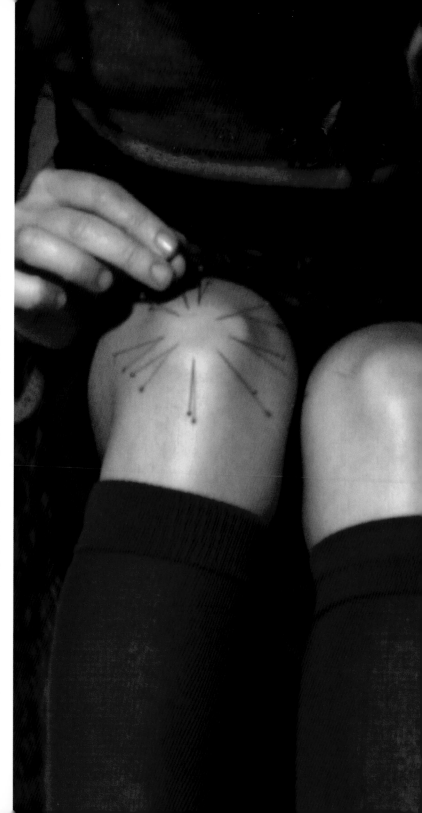

Sylvie **Cotton**

Sylvie Cotton est une artiste interdisciplinaire basée à Montréal. Ses projets en performance ou en installation ont été diffusés à l'occasion de séjours en résidence ou de festivals au Québec, aux États-Unis, au Japon et dans plusieurs pays d'Europe dont l'Espagne, l'Estonie, la Finlande et la Pologne. En 2006, elle publiait un premier livre d'artiste intitulé *Je préfère tout* paru aux éditions Les Îles fortunées. Parallèlement à sa pratique artistique, elle a ponctuellement engagé son énergie dans le réseau des centres d'artistes autogérés du Québec, où elle a travaillé comme coordonnatrice (Dare-dare, Skol, CLARK).

Pendant un deuxième séjour en résidence, je sélectionne des images issues de performances ou d'installations pour en faire des assemblages photographiques. N'ayant aucune trace d'une performance réalisée deux ans plus tôt pour Folie-Culture et pendant laquelle, entre autres, je plantais des aiguilles dans mes genoux, je propose à Étienne, le technicien de SAGAMIE, de refaire l'action devant lui afin qu'il puisse prendre des photos.

Mon corps mon atelier, 2004
performance spontanée pour genoux et aiguilles.
Photo : Étienne Fortin.

Pipi, 2005, impression numérique sur photorag, 40 x 50 cm

Vache, 2005, impression numérique sur photorag, 40 x 50 cm

Ambiguïtés et contrastes

Bien que, originalement, sa pratique artistique soit axée sur la peinture, Fred Laforge s'intéresse au dessin, à la sculpture, à la vidéo et, plus récemment, au dessin animé. Au fil des années, il a développé un langage multidisciplinaire où il explore un large registre de styles et de techniques qui se répondent de manière à former un tout cohérent. l'artiste s'intéresse aux tabous occidentaux tels que le handicap, la sexualité, la laideur et l'imperfection. Il pose un regard sur des sujets qui peuvent ébranler et confronter le récepteur dans ses convictions les plus intimes. La représentation de l'être humain comme acteur social et sa mise en scène remettent en question nos valeurs standardisées et homogénéisées par la société. Son discours passe par la fabrication d'objets esthétiques où des sujets dramatiques émergent de manière humoristique. Ainsi, il désamorce le choc potentiel du tabou et pose les assises d'une ambiguïté quant à la situation réelle de son propos. Le moulage sur modèle vivant, l'utilisation de photographies comme base au dessin et l'emploi de la rotoscopie pour le dessin animé sont autant de techniques qui font appel à la trace du corps. Il propose des œuvres de style réaliste, mais dans lesquelles la trame humoristique est en partie tissée par l'intégration d'éléments caricaturaux. Afin d'établir un jeu de séduction entre sa proposition et le récepteur, il fabrique des objets qui nécessitent un investissement technique considérable, mais auxquels il n'hésite pas à donner un caractère brut et vite fait. L'animation nécessite beaucoup de travail, c'est un défi technique ; en employant des dessins schématiques et du coloriage brut, il lui confère une apparence grossière et impulsive. Dans ses récents projets, il s'attarde au corps marginal, au socialement laid. Corps vieux, handicapés ou obèses sont repris pour leurs qualités formelles et pour la poésie visuelle qu'ils dégagent. Écartant tout objectif moral ou critique, il observe le corps afin d'en faire ressortir des éléments originaux, singuliers et sensibles, dans une quête du plaisir esthétique auprès de morphologies exclues, évacuées par les médias. Même si la provocation soulevée, par le traitement de sujets comme l'obésité, la vieillesse ou la déficience corporelle, peut paraître banale, c'est une réalité qui n'en est pas moins dramatique. Ces physiques, moins spectaculaires, sont tout aussi beaux et inspirants. Évacuant le caractère moral de son propos, il souhaite que l'on jette un regard nouveau sur ces morphologies. Ce regard exploite le potentiel émotif des corps, leur capacité à émouvoir par leurs formes, leurs textures et leurs sensibilités propres. Altérant les grandes vérités de la culture occidentale homogénéisée par des standards de perfection et de réussite, ses œuvres prouvent que cette émotion esthétique peut se trouver en dehors des lieux communs de la beauté.

Érick Fortin

Femme, 2005, impression numérique sur photorag, 40 x 50 cm

Fred Laforge

Fred Laforge vit et travaille à Montréal. Il a terminé en 2003 une maîtrise en arts à l'Université du Québec à Chicoutimi. Son travail a été présenté au Canada comme à l'étranger dans plusieurs expositions personnelles et collectives. Il a notamment participé à la Manif d'art 2 à Québec en 2003, à Artransmédia en Espagne, à Espace en mouvance au Chili et, plus récemment, à la Biennale de Vrsac en Serbie. Son exposition *(entre parenthèses)* a été présentée en 2006 à la Galerie Verticale de Laval et au centre L'Écart... lieu d'art actuel à Rouyn-Noranda. Il est aussi membre du collectif Delabela et poursuit, en parallèle avec sa pratique en arts, une démarche en musique.

Chloé Lefebvre

La Chute des Corps, 2005 (détail),
Centre d'exposition Circa, Montréal

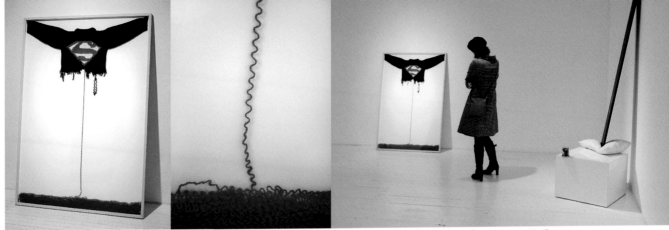

La Chute des Corps, 2005 (vue d'ensemble de l'installation),
Centre d'exposition Circa, Montréal

Superflux, 2005, (vue d'ensemble de l'installation et détail),
Chandail, laine, cadre de bois, 155 x 108 cm,
La Chute des Corps, Centre d'exposition Circa, Montréal

Peut-on donner plus de poids à la Légèreté et suspendre la Gravité ?
J'ai développé une sensibilité artistique, oscillant entre les désirs de la prime jeunesse et les désenchantements de la vie adulte. Ma pratique de l'installation tente de suggérer cette tension avec humour par le détournement ironique des objets de l'enfance vers une lucidité mordante. Mon travail comporte à la fois une part de candeur affectée et une part d'ironie. Il souligne un ensemble de contradictions où des formes normalement rassurantes sont mises à l'épreuve par un traitement qui les rend vecteurs d'inquiétudes. L'humour dépeint les imperfections de la réalité et les déceptions du quotidien de manière amusante, en permettant à l'esprit de vaincre notre tendance au fatalisme. C'est avec un ton aigre-doux empreint d'humeurs que j'intègre ces objets trouvés dans une mise en espace d'assemblages sculpturaux et d'images photographiques. Il s'agit alors de composer des ensembles hybrides ou des situations insolites. De l'iconographie festive aux jouets, plusieurs motifs populaires ou éléments empruntés au quotidien me suggèrent des oppositions que je tente de suspendre en cultivant l'ambivalence, le travestissement et la métaphore. Entre la gravité du vide existentiel et l'échelle dérisoire des petites choses, je caresse l'idée que je suis une fée qui sait tour à tour transfigurer la banalité et, comme par enchantement, lui donner un éclat inaccoutumé.

Chloé Lefebvre vit et travaille à Montréal. Inspirée par l'aérien, la chute, la fuite et le salut, elle poursuit actuellement une maîtrise en arts visuels et médiatiques à l'Université du Québec à Montréal. Ses œuvres ont été diffusées dans plusieurs centres d'artistes, lieux et événements reconnus. On pourra voir sa prochaine exposition individuelle à la Galerie Graff en 2007. Durant l'été 2006, on a remarqué son travail au Musée de Rimouski, dans le cadre de l'exposition *Déjà vu !* Son installation *La Chute des Corps* fut présentée au Centre d'exposition Circa en octobre 2005. Elle a participé, entre autres, à la Manifestation internationale d'art de Québec qui portait sur le cynisme (2005), à *L'Art qui fait Boum !* au Marché Bonsecours à Montréal (2003), au Symposium international de création in situ *H2O Ma terre* à Carleton, en Gaspésie (2002), et au *Salon de l'Agglomérat* au Centre d'art et de diffusion CLARK (1999).

Les séries intitulées *Anamorphoses systémiques* et *Théâtre de génétique bio-affective* se développent dans un esprit de laboratoire. Ces compositions, tissées par la démultiplication de mon propre corps, recomposent des historiettes évoquant, par leur suffocation interne, une quête identitaire sur le plan culturel et sexuel. La constitution matérielle de ces réseaux burlesques et tragiques s'introduit, en premier lieu, par l'articulation de gestes performatifs préalablement concoctés en studio. Ces prises de vue sont, par la suite, transformées dans un espace vierge à l'aide d'un logiciel de traitement d'image. La chorégraphie des corps amène, dans l'espace numérique, divers niveaux de lecture à l'intérieur de la photographie. Le corps réduit à une échelle infiniment petite est poussé à s'amalgamer à travers une dynamique interconflictuelle avec les autres membres de son espèce. Au même moment, il se retrouve propulsé dans un espace où l'harmonie reflète un équilibre rappelant l'infini.

C'est ainsi que les montages photographiques établissent, par leur mouvance organique, un constat de l'acquisition identitaire insoupçonnée de chacun. En contradiction avec lui-même, l'individu « représenté » devient par le fait même autosuffisant : une réincarnation hybride de l'homme-dieu s'élevant au-dessus de lui-même, défiant son espace respectif, qui paraît grand mais qui, en réalité, est restreint. Évoquant dans sa forme un constat existentiel, ce projet amène avec poésie quelques questionnements sur la capacité de l'homme à penser sa propre spécificité.

Orbite d'origines orgasmiques, 2006
(série : *Théâtre de génétique Bio affective*)
3 m x 4,5 m, jet d'encre

Annie **Baillargeon**

Annie Baillargeon est une artiste qui vit et travaille à Québec. Son travail à titre individuel englobe la photographie, la vidéo et la performance. Elle fait également partie du collectif multidisciplinaire Les Fermières Obsédées, formé de quatre jeunes femmes, qui s'interroge sur les rapports de confrontation et d'adaptation de la collectivité et du privé. Parallèlement, elle développe un travail qui se situe à la croisée des genres et des médiums, principalement axé sur l'utilisation du corps comme véhicule de questionnement sur les enjeux existentiels de l'individu. Elle a présenté son travail en Australie, au Brésil, en Équateur, en Irlande, au Mexique, en Pologne et à quelques endroits au Canada.

Échanges morbides, 2006
(série : *Anamorphoses systémiques*)
110 x 266 cm, jet d'encre

Orbite de génétiques spirituels, 2006
(série :*Théâtre de génétique Bio affective*), 1 x 4 m, jet d'encre

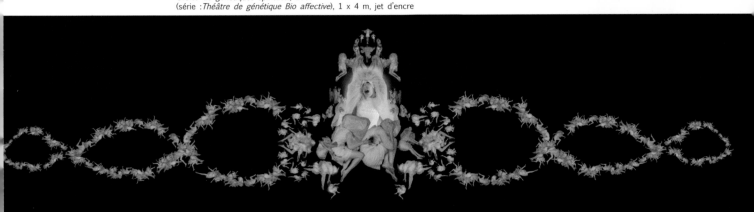

Je lis l'intensité lumineuse avec un cheveu devant l'œil
Je vois des lignes droites qui occupent les coins de mur
Et de la poussière se glisse dans mes moules à glaçons.

Si je marche à l'envers, des bouts de papier me poursuivent.
Et quand je mets la main dans un sac, je me demande
ce que peuvent bien voir mes doigts dans cet endroit clos.

Après avoir terminé un baccalauréat en anthropologie à l'Université de Montréal en 1999, Frédéric Lavoie se consacre à la vidéo, à l'art audio et à la photographie. Il poursuit actuellement une maîtrise en arts médiatiques à l'Université du Québec à Montréal. Son travail a été présenté en galerie (Centre des arts actuels Skol, 2006 ; Galerie B-312 et Musée régional de Rimouski, 2005) et lors de plusieurs manifestations vidéo à travers le monde (entre autres, Split Film Festival, Croatie ; Antimatter, Colombie-Britannique ; Festival international du film sur l'art, Montréal). Il prépare présentement une exposition pour la Galerie de l'UQAM.

Chips, deux points de vue, 2006
Dyptique 5 x 30 x 40 cm
Impression numérique sur papier Epson

Frédéric **Lavoie**

Frédéric Lavoie fabrique des récits sonores et visuels qui abordent les rapports de coexistence entre humains et objets dans l'espace habité. Sous forme de monobandes et d'installations, ses œuvres usent de stratagèmes propres au langage audio-vidéographique pour interroger le point de vue du regardeur et ses attentes perceptuelles. Les situations qu'il produit nous proposent un réel à la fois construit, tordu et plausible.

Sur la rive, de la série *La main qui tient le regard*, 2004, épreuve numérique, 40 x 30 cm.

Maryse Larivière

Je poursuis mon exploration de la notion d'intimité et des rapports humains par la photographie, la vidéo et la performance. Tout en traitant de ces rapports, je crée un espace pour la relation entre mes modèles et, plus curieusement, entre mes images et le monde, ce qui revient à dire, essentiellement, avec vous.

S'embrasser 2, de la série *La main qui tient le regard,* 2003,
épreuve numérique, 40 x 30 cm.

Embarré dehors, de la série *La main qui tient le regard,* 2003,
épreuve numérique, 40 x 30 cm.

Maryse Larivière est artiste, commissaire et directrice de Pavilion Projects. Elle détient un baccalauréat en arts visuels de l'Université Concordia et a présenté son travail dans des expositions individuelles et collectives dans plusieurs galeries et centres d'artistes parmi lesquels Skol, Clark et ISEA2004 (Finlande). Elle a récemment effectué une résidence d'artiste à la Villa Arson (France), où elle a produit des vidéos présentées aux Instants Vidéos de Marseille (France), au festival de Cinéma d'Abitibi-Témiscamingue – Vue d'art 3 (Canada) et au Festival Vidéoformes de Clermont-Ferrand (France).

Ambassade (diptyque) 2006, projet *Sentinelles*, Impression au jet d'encre sur papier photo, 90 x 35 cm

Colonne (diptyque), 2006, projet *Sentinelles*, Impression au jet d'encre sur papier photo, 90 x 35 cm

Souffle (diptyque), 2006, projet *Sentinelles*, Impression au jet d'encre sur papier photo, 90 x 35 cm

Gennaro De Pasquale

Depuis quelques années, mon travail photographique emprunte diverses directions allant d'une recherche plastique purement formelle à une approche artistique plus conceptuelle. Les images enregistrées viennent progressivement alimenter des séries qui traitent d'un sujet ou qui suivent une piste particulière. Classées par dossiers, des familles se composent, ici et là des images sont extraites pour créer des diptyques ou des ensembles photographiques. Le projet *Sentinelles* (développé lors d'une résidence au Centre Sagamie) est un ensemble de photographies gravitant autour du thème de la disparition. Ce projet comprend des diptyques qui associent des représentations humaines à des formes picturales plus abstraites. Ces représentations se font écho et forment un corpus d'œuvres d'où émerge une impression d'impermanence et d'instabilité. Certaines mises en scène s'inspirent de la peinture et de son histoire (monochromes, études anatomiques, mythologies, vanités, etc.). *Sentinelles* observe des phénomènes de dégradation. Le sentiment de perte est une tension qui s'installe en filigrane entre les images ; la volonté de conserver est présente mais toujours fragile, s'inscrivant à contre-courant avec le temps. Ce projet s'inspire du langage pictural pour composer un réseau d'images : les signes suggèrent une altération constante de la matière et rappellent leurs liens indissociables avec le temps et l'espace.

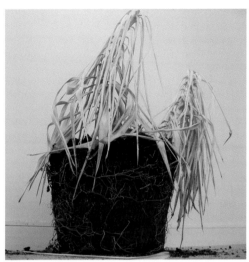

Nature morte / plante, 2006, projet *Sentinelles*
Impression au jet d'encre sur papier photo, 56 x 56 cm

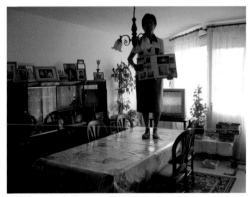

Elisa (portrait / élévation), 2006, projet *Sentinelles*
Impression au jet d'encre sur papier photo, 86 x 64 cm

Gennaro De Pasquale est né en 1969 en Italie. Il a participé à de nombreuses expositions individuelles et collectives parmi lesquelles *Post-Audio Esthetic* au Centre d'art et de diffusion CLARK en 2000, dont il fut le concepteur et le commissaire. Il a montré ses œuvres en Europe, au Canada, en Asie, aux États-Unis, au Brésil, au Chili, dans des centres d'art et des festivals. Il a participé à l'échange entre le Centre d'art et de diffusion CLARK et la galerie Glassbox, qui a donné lieu à l'exposition *Citizen*, à Paris, en 2002. En 2004, deux de ses œuvres étaient présentées au Musée national des beaux-arts du Québec, dans le cadre de l'exposition collective *Ils causent des systèmes* (Anne-Marie Ninacs, commissaire), dont une œuvre sonore intitulée *OK Computer*. Il a inauguré Post-Audio NetLab (un projet d'art Web) à la fin de 2004 et a, par la suite, réalisé une compilation d'œuvres audiovisuelles pour l'édition de Post-Audio_DVD produit en 2006 par l'Agence Topo. Son travail comprend installations, dessins, photographies, vidéos et son.

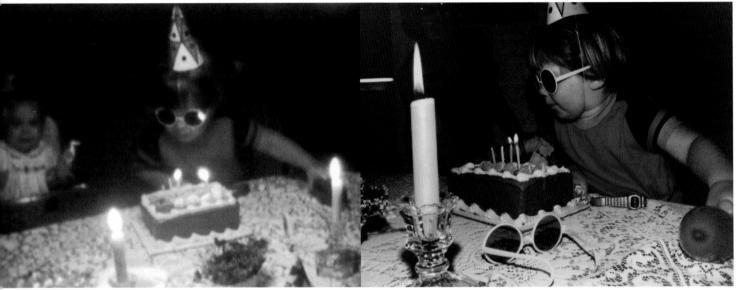

The Dad Tapes / The Mom Photographs de Kim Waldron : *La construction de la mémoire*

Pendant plus de trente ans, les parents de Kim ont simultanément documenté des événements importants de leurs vies, spécialement ceux qui entourent leurs enfants – anniversaires, vacances d'été, remises des diplômes, etc. Plusieurs d'entre nous sommes familiers avec ce type de rituel photographique, mais ce qui est spécial avec l'expérience de Kim, c'est que sa mère documentait ces moments en prenant des photographies, pendant que son père enregistrait simultanément ces événements utilisant une caméra. La réponse de l'artiste à cette préoccupation obsessionnelle de ses parents à capturer le temps – *son appropriation* de leurs images – offre beaucoup plus qu'une analyse critique des relations de pouvoir dans sa famille. En situant l'album de famille dans le contexte de l'art, elle nous donne l'occasion de réfléchir à notre façon d'utiliser la technologie pour donner sens à nos vies. Elle met tout en place pour permettre un processus de remémoration qui va au-delà des frontières de l'autobiographie.

The Dad Tapes/The Mom Photographs traite d'une importante variété de sujets apparentés à la construction sociale de l'identité et aux politiques de la représentation. Cependant, c'est la signification de la pause, ce qui se passe entre le « sujet observé » et le « sujet observant », à l'intérieur de l'espace photographique, qui est particulièrement intéressant pour moi. La complexité émotionnelle inscrite dans le travail – reflétée dans le regard, dans la gestuelle corporelle, dans le ton de voix – transcende les codes sociaux et culturels représentés. Il y a de nombreux moments où nous nous identifions à ce qui se passe : nous nous sentons embarrassés, honteux, fiers, etc. C'est la phénoménalité et la matérialité du travail, ce à quoi Derrida réfère comme étant « la fécondité performative » et « la force métonymique » de l'image, qui rendent possible l'empathie. Grâce à l'approche « neutre » de l'artiste au montage de ce matériel, une distance critique est créée, ce qui oblige le spectateur à entrer dans un processus de réflexion où le sens est contingent à son histoire personnelle (qu'elle/il ait participé ou non à des événements similaires).

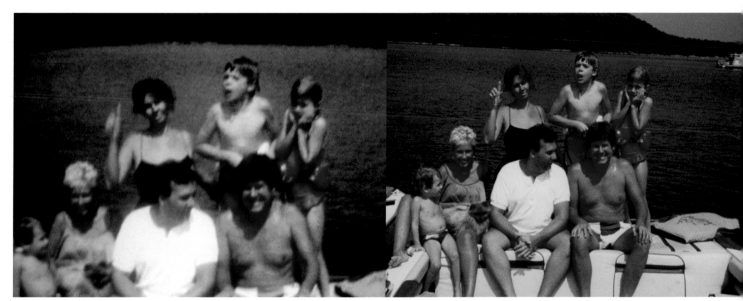

Video stills and photographs from a video projection titled *Chronology*, part of an installation titled *The Dad Tapes / The Mom Photographs*, 2006

Ce projet s'intéresse au statut référentiel des images, à la part jouée par la photographie dans la fabrication de la mémoire. Néanmoins, cette pièce offre plus qu'une analyse des normes esthétiques et culturelles d'une société. La construction par l'artiste d'une mémoire rend possible pour elle une distanciation face à elle-même pour s'engager dans un processus autocritique d'interprétation, où, selon Annette Kuhn : « même les contenus et les formes les plus « personnels » et concrets du souvenir pourraient avoir une insertion dans le domaine intersubjectif des connaissances partagées, des sentiments partagés, des mémoire partagées ».

Jack Stanley, Montréal, 2007

Kim **Waldron**

Kim Waldron est une artiste en art visuel; conduisant une sorte d'expérience sociale par ses photographies et son travail vidéo, elle cherche à déterminer les limites émotives appropriées. En cherchant à documenter des expériences authentiques, Waldron, par son art, explore les thèmes de l'identité, du temps et de la perception. Diplômée de l'Université NSCAD de Nouvelle-Écosse en 2003, elle réside présentement à Montréal. Elle a exposé à travers le Canada, notamment au Khyber Centre for the Arts, à la Gallery 44, à l'Art Gallery of Windsor et à la Centrale.

Inconsciences, 2004 (Evans)
Impression au jet d'encre
91.5 x 265 cm

Inconsciences, 2004 (loups)
Impression au jet d'encre
91.5 x 265 cm

Inconsciences, 2004 (aigle)
Impression au jet d'encre
91.5 x 214 cm

152

Raymonde **April**

En 2004, j'ai effectué un séjour de six mois à New York, pendant lequel je m'étais donné comme projet de recueillir des images plus immédiates et moins composées, d'une temporalité plus heurtée, plus fragmentaire que d'habitude. La photographie numérique est bien adaptée à cette approche et, au fil des jours, j'ai accumulé intuitivement des images, à l'affût d'une couleur, d'une construction, de certains détails. J'ai composé très librement des séries dans lesquelles je souhaitais que les contrastes de couleurs rebondissent sur les contrastes de sujets, de lieux et d'atmosphères. Procédant par oppositions et complémentarités, j'ai juxtaposé les images en bandes horizontales ; c'est une forme que j'utilise très fréquemment.

Inconsciences se présente comme une série d'images panoramiques de longueurs variées (de trois à sept images) entourées de larges bordures blanches. Le titre fait allusion à un certain état d'éveil, juste avant l'observation, l'attention, le regard proprement dit. Tout est intercalé et mélangé : les personnages réels ou représentés, les œuvres que l'on regarde de côté, les lieux géographiques, les espaces publics, les musées d'animaux, les couleurs saturées. C'est une interrogation sur l'expérience urbaine et le dépaysement. C'est aussi une réflexion sur la contemplation, qui a recours à plusieurs niveaux de représentation : l'art ancien et l'art contemporain comme outils de connaissance, les musées dans les grandes villes étrangères, le choc des cultures, les paysages d'enfance, la présence et l'absence des personnages aimés...

Raymonde April est née en 1953 à Moncton, au Nouveau-Brunswick, et a grandi à Rivière-du-Loup, dans l'Est du Québec. Elle vit et travaille à Montréal, où elle enseigne la photographie à l'Université Concordia depuis 1985. Photographe et artiste, elle est reconnue depuis la fin des années 1970 pour sa pratique minimaliste inspirée du quotidien, au confluent du documentaire, de l'autobiographie et de la fiction. Abondamment exposé au Canada et à l'étranger, son travail a aussi fait l'objet d'importantes expositions personnelles dont *Voyage dans le monde des choses,* organisée par le Musée d'art contemporain de Montréal en 1986, *Les Fleuves invisibles,* produite par le Musée d'art de Joliette en 1997 et mise en circulation au Canada et en France jusqu'en 2000, ainsi que *Tout embrasser,* présentée à la Galerie d'art Leonard et Bina Ellen de l'Université Concordia dans le cadre du Mois de la Photo à Montréal 2001. Les œuvres de Raymonde April enrichissent les principales collections publiques canadiennes et de nombreuses collections particulières. En novembre 2003, elle recevait le Prix Paul-Émile-Borduas, la plus haute distinction décernée par le Gouvernement du Québec à un(e) artiste œuvrant en arts visuels. En 2004, elle a résidé au studio du Conseil des arts et des lettres du Québec à New York et, en 2005, Raymonde April a reçu le Prix Paul de Hoeck et Norman Walford, décerné par la Fondation des arts de l'Ontario, pour sa démarche en photographie artistique.

Undo

Infographies d'art produites au Centre **SAGAMIE**
Une exposition présentée à **EXPRESSION,** Centre d'exposition de Saint-Hyacinthe

Artistes participants : Jocelyne Alloucherie, Thomas Corriveau, Carol Dallaire, Micheline Durocher, Nathalie Grimard, Isabelle Hayeur, Hugo Lachance, Érika Maack, David Moore, Roberto Pellegrinuzzi, Josée Pellerin, Hélène Roy

Commissaires : Marcel Blouin et Nicholas Pitre

En multipliant les possibilités de transformation du visuel, l'intervention infographique se métisse avec les autres disciplines artistiques. Ce faisant, elle investit des champs d'activités aussi variés que l'installation, la vidéo, la performance, le livre d'artiste, la peinture, l'estampe, la sculpture et la photographie. Elle ouvre sur le travail d'emprunt et sur la citation, elle questionne les rapports entre l'art, la science et la technologie, elle change les habitudes de création et de réception des œuvres. Le travail avec le numérique engendre des propositions artistiques jusque-là inédites de telle manière que l'infographie d'art, c'est-à-dire la création d'images assistée par ordinateur, est à la fois hybride et singulière.

L'exposition UNDO constitue un condensé des recherches en infographie d'art réalisées à SAGAMIE, le Centre national de recherche et diffusion en arts contemporains numériques. Le Centre SAGAMIE est situé à Alma et reçoit annuellement plus de 50 artistes en résidence provenant des quatre coins du Québec, du Canada et de l'étranger. Au cours des dix dernières années, ces chercheurs du numérique, ces artistes du pixel, ont jeté les bases d'une forme d'art en émergence qui prospecte de nouveaux territoires de l'art contemporain. Ils ont défini, par leurs créations originales, les codes propres à ce nouveau médium artistique.

Avec l'exposition UNDO, fallait-il présenter des infographies d'art dans le but de démontrer l'éventail des possibilités du médium numérique ? Fallait-il plutôt souligner une caractéristique, voire une constante dans les productions faisant appel aux technologies numériques ?

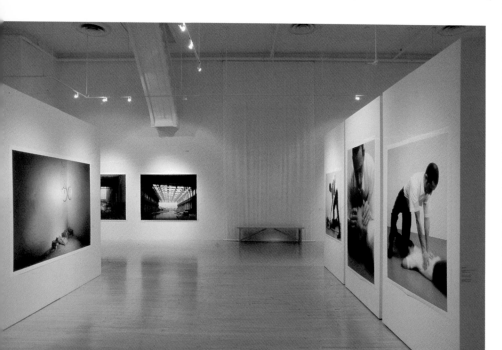

De gauche à droite : David Moore, Isabelle Hayeur et Nathalie Grimard.

Nous avons choisi cette seconde option. Bien que les réalisations artistiques faisant appel aux outils numériques n'induisent pas une esthétique uniforme, nous proposons ici un ensemble d'œuvres cohérent et porteur de sens.

Trouver un lien, une idée qui puisse englober l'ensemble de l'exposition n'était pas une mince tâche. Il y avait, à la fois, les particularités du médium et le contenu iconographique des œuvres dont nous voulions tenir compte. Ce qui revient sans cesse, au regard des œuvres sélectionnées, c'est l'impression d'un grand contrôle, d'une maîtrise sans limite de la part de l'artiste; comme une volonté totalement contrôlée de faire voir.

Inévitablement, les mots *faire* et *voir* nous viennent à l'esprit. Comme si s'enchaînaient dans la démarche, le voir et le faire de l'artiste qui aboutit en un voir du spectateur. Voir, faire, voir. Revoir ce qu'on a vu, refaire ce qu'on a fait. Dès lors, apparaît le repentir rendu possible grâce à l'ordinateur. Cette fameuse possibilité de revenir sur ce qui a déjà été fait. De là le titre de l'exposition UNDO. Voir, faire, revoir, undo, refaire, donner à voir. Vivons-nous désormais dans un monde où il est possible de tout contrôler, de tout revoir et corriger sans laisser de trace ? Un monde où le repentir est toujours possible, à l'opposé de l'Action painting, de la peinture gestuelle, de la calligraphie japonaise ?

Consciemment, donc, l'ensemble des démarches retenues constitue un tout cohérent et se présente comme un continuum. De plus, aucune de ces productions n'est complètement isolée, chacune d'elle s'inscrivant dans un sous-thème. Avec Isabelle Hayeur et Erika Maack, nous sommes en présence d'approches photographiques qui donnent à voir des paysages fabriqués. Ce type de démarche offre l'avantageuse possibilité de questionner la notion de vraisemblance, celle éprouvée par le spectateur devant ces re-présentations devenues, en quelque sorte, des présentations. Au côté du paysage, le corps est le sujet qui a de loin été le plus souvent revu — et corrigé — depuis que les artistes font appel au traitement numérique de l'image. Pour l'exposition UNDO, nous avons retenu les œuvres des artistes Carol Dallaire, Micheline Durocher, Nathalie Grimard, Hugo Lachance et Roberto Pellegrinuzzi qui, tous, ont tenté avec succès, pour la énième fois dans l'histoire de l'art, de représenter autrement le corps humain. De leur côté, les artistes Jocelyne Alloucherie, Thomas Corriveau et Hélène Roy font appel aux particularités des technologies numériques pour réaliser des

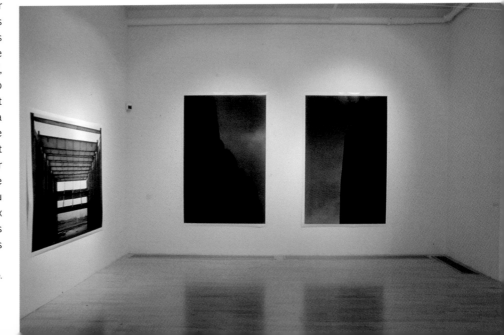

Isabelle Hayeur et Jocelyne Alloucherie.

œuvres imbriquées avec les médiums dits traditionnels : photographie, peinture, dessin et collage. Finalement, David Moore et Josée Pellerin nous proposent des mises en scène faites d'objets minutieusement disposés. Dans les deux cas, ces théâtres de l'imaginaire sont photographiés et le traitement numérique des images ne modifie que très peu la scène initiale, sinon pour peaufiner certains détails et réaliser des impressions de grande dimension. Il va sans dire que les frontières entre ces regroupements sont des plus perméables et que la portée de chacune des œuvres va bien au-delà de cette classification.

La notion du UNDO attire notre attention à la fois sur la genèse de l'œuvre et sur l'acte de réception du spectateur. Du côté de l'artiste, on reconnaît l'éternel insatisfait qui tente de modeler le monde en fonction de l'image qu'il s'en fait. Du côté du spectateur, cette maîtrise du donné à voir tantôt le comble, tantôt l'inquiète. Le repentir est-il la volonté d'adéquation à un projet initial, mal réalisé, ou une conception progressive depuis un premier trait douteux ? Ni l'un ni l'autre. Il s'agit plutôt, dirions-nous, d'un processus potentiellement sans fin, d'une quête de perfection, de purification, de nettoyage, de fragmentation, d'ajout et aussi, ne l'oublions pas, de destruction. Une quête inquiétante ? Certes. Mais oh ! combien révélatrice de la nature humaine, de la genèse de l'œuvre et du processus de réception de celle-ci par le spectateur.

Texte de l'opuscule reproduit avec l'aimable permission de
Marcel Blouin, directeur du Centre d'exposition EXPRESSION de Saint-Hyacinthe.

David Moore, Nathalie Grimard, Josée Pellerin, Hugo Lachance et Roberto Pellegrinuzzi

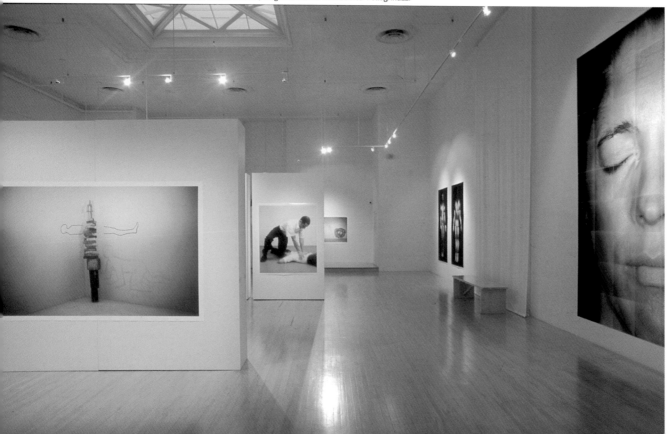

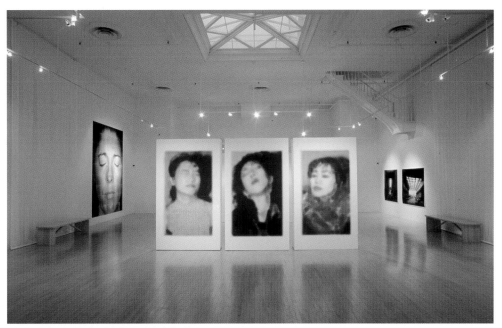

Roberto Pellegrinuzzi, Carol Dallaire et Isabelle Hayeur

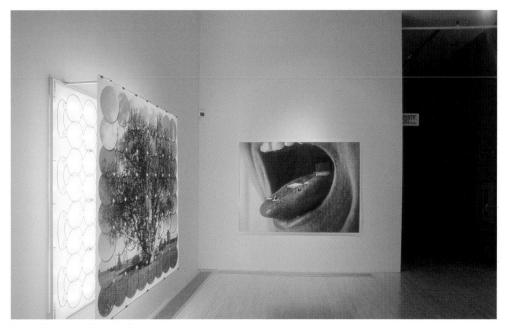

Thomas Corriveau et Micheline Durocher
Photos : Daniel Roussel, gracieuseté Expression

Guy **Blackburn**

Projet TOUCHE, Commissaire Gui Sioui-Durand

Faire impression
Christine Gauthier

Laisser le doute s'installer
Première exposition dans la nouvelle salle du Centre SAGAMIE, Touche de Guy Blackburn a inauguré les lieux à l'automne 2005. Une résidence bien intense de trois mois, avec présence technique constante en atelier et salle d'exposition disponible pour expérimentations assidues.

Le projet initial était de jouer sur l'intégration de l'image numérique à l'installation. Marier les spécialités du Centre Sagamie et de Guy Blackburn. Mais au fil des événements et des manipulations, c'est l'installation bidimensionnelle qui s'est greffée à l'image numérique. L'image devient installative. Trois protagonistes s'imposent avec respect et surtout démesure dans la salle : une langue, des couvre-chaussures, des pinces.

Tout d'abord, la grande langue. Ici, ses excès s'inscrivent dans une ambivalence, entre sa nature intrinsèque et ce que le regardeur croit ou veut voir. Nous doutons... Le muscle lingual a plutôt l'air d'un muscle phallique qui se fait fort. Longue, bien rose, la papille moite, presque écorchée, la grande langue pénètre l'espace. Triturée, déchirée, chirurgicalement lacérée au scalpel, elle désacralise l'impression numérique. La tromperie va jusqu'au point où nous croyons à une épaisseur bien tangible. Basculement de la bi à la tridimensionnalité, basculement du phallique au politique. Des expérimentations débordent. Retenue par des pinces, la langue laisse s'échapper de petites étoiles. Iconographie militaire et tactique. Tentatives de brûlis sur le papier, sur le mur. Symboliquement, la langue s'associe

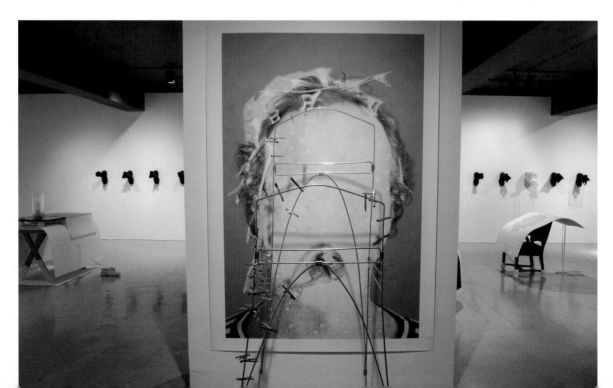

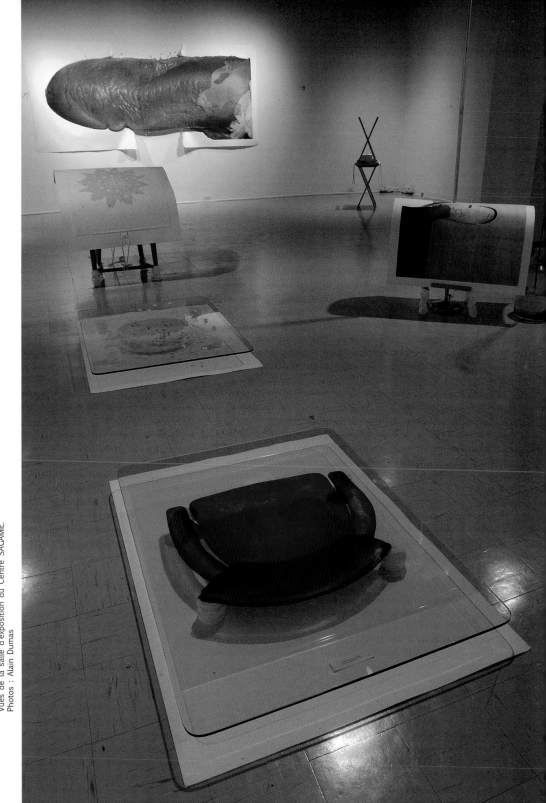

Vues de la salle d'exposition du Centre SAGAMIE.
Photos : Alain Dumas

à la flamme, le feu qui détruit ou qui purifie. La langue comme façon peut-être plus dense, plus obscène de toucher les gens. La salive, fluide corporel et langoureux, comme méthode de toucher sensuel ; la salive comme véhicule du verbe.

Une pièce au mur capte particulièrement mon attention. Une série de couvre-chaussures ancrés au mur. Les pieds qui, habituellement, touchent le sol, ne le fouleront plus. Noirs, militaires, la langue parfois percée en motif d'étoile, les couvre-chaussures constituent une protection mais s'affichent vides.

Protection caoutchoutée contre les liquides, contre certains solides, contre le danger aussi, les claques se retiennent à la verticale. L'ensemble soulève des questions politiques. L'apparence est quasi militaire. Les claques s'alignent comme des soldats. L'étoile est-elle communiste ? Les ombres éthérées des langues façonnées des couvre-chaussures se présentent comme des silhouettes de personnages au mur. Rescapées ou en pleine détresse, elles se déploient en tentatives d'immatérialité.

À ne pas vouloir toucher à quelqu'un même avec un bâton, on utilise des pinces. Des pinces tellement grandes que l'objet pincé s'éloigne. Ici, l'image installative s'applique à introduire le regardeur dans l'image. S'il se place au bon endroit, il peut métaphoriquement tenir les pinces, les faire s'interpénétrer, les faire se toucher. À côté de ces forceps de géant, des icônes en tête d'épingle. Minuscules souliers, délicats bijoux. Ces fragments ténus touchent eux aussi. Pointes d'épingles, il y a danger. C'est peut-être là où se trouve la solution. En couronne d'épingles, peut-on interroger le sacré ?

Tout près, un autel, des pastiches d'hosties imprimés. On montre et on sort la langue une fois de plus. Étymologiquement parlant, l'hostie, c'est la victime offerte. Communion entre l'artiste et le regardeur, geste d'humilité, de dérision, ou bien est-ce l'illustration d'un individu à la langue bien pendue, qui veut parler, critiquer ? A-t-il quelque chose sur le bout de la langue ? La langue ne fait pas que toucher, elle peut aussi nommer, parler.

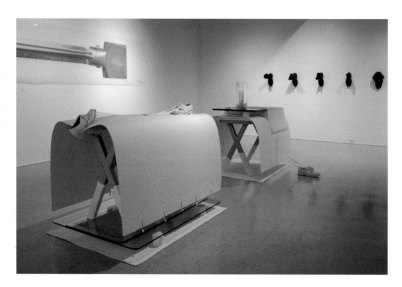

Une chose me turlupine encore. J'entends un son d'eau subtil, presque imperceptible. Est-ce le chauffage qui bruisse un doux bruit de ruissellement, est-ce voulu, est-ce que cela fait partie de l'expo ? Je m'interroge, cherche du regard et ne trouve rien. Ce sont en fait des bruits de langue, c'est une chanson humide réfléchie et engendrée par

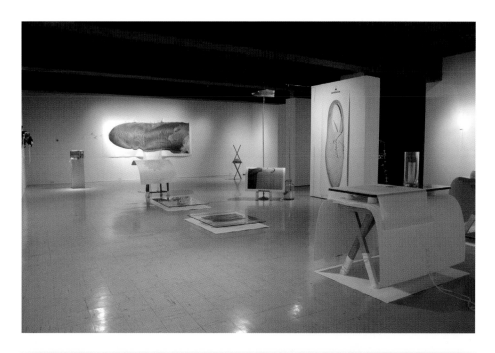

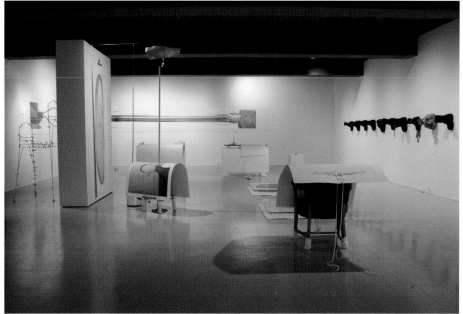

Vues de la salle d'exposition du Centre SAGAMIE, photos : Karine Côté

Alain-Martin Richard. Chanson et langue d'Alain pour teinter le travail de Guy. Sons mous, suintants, transparents. Discrets, presque inaudibles.

Parallèlement à ce travail en salle, Guy Blackburn et le Centre SAGAMIE sont allés toucher les citoyens d'Alma, en intervenant à l'extérieur. Revisitant son travail passé, Blackburn a réalisé sept images où il porte des chapeaux symboliques. Ces sept images géantes ont été présentées au centre-ville. Un dépliant poétique a également été réalisé et a fait l'objet d'une infiltration dans les cafés avoisinants. Projets réalisés au Chili, en Allemagne ou chez nous, les images touchent et interpellent le passant. Ces univers mentaux pointent du doigt l'appartenance de chacun à une universalité volatile.

Porter le chapeau, c'est assumer une responsabilité. Le chapeau, facteur d'identification. Nous devons signaler ici que ce projet a fait l'objet d'un travail de commissariat par Guy Sioui Durand. Son travail en fut un de questionneur. Intervenu plusieurs fois, presque leurré par les constantes constructions et déconstructions de Guy Blackburn, son rôle était d'interroger le processus de travail. Complicité entre Guy et Guy, la réflexion bicéphale entre commissaire et artiste s'est développée pendant les trois mois et se poursuit encore.

Ambiance quelque peu clinique, présences organiques, myriades de symboles à assimiler ; la poésie s'assemble en clins d'œil multiples. Les lacets comme autant de vers blancs qui émergent d'une boîte. Les papilles gustatives comme bijoux d'humidité. Les chaussettes blanches et silencieuses, bas de soutien des tablettes de verre et pieds de bas du mobilier. Les chaussures blanches et vides comme tant de gens absents. Des vêtements immaculés, d'autres lacets. Lacer, c'est maintenir des parties ensemble. Les lacets tissent des liens, des nœuds, un réseau. Un réseau de sens, de symboles, des corsets sémiotiques ou poétiques.

Touche, ce sont des références constantes au corps, entier ou en fragments. On touche avec les pieds et les mains mais on ne voit jamais ceux-ci. Le toucher se fait par tous les sens et dans tous les sens. Toucher, c'est être ému. C'est l'autre réceptif. C'est atteindre, sentir, heurter, remuer, parvenir. C'est le contact physique. Le contact émotionnel et psychologique. C'est faire impression. Toucher du doigt et de la langue, toucher à sa fin, toucher le fond... des choses.

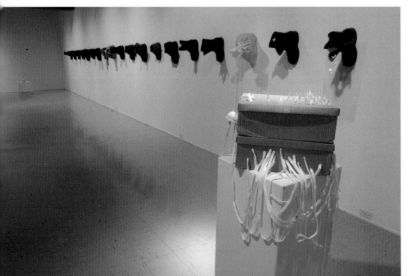

Texte de Christine Gauthier
Précédemment paru dans CV ciel variable, no. 72, page 35
Avec l'aimable permission de M. Jacques Doyon,
directeur de la publication

Vue de la salle d'exposition du Centre SAGAMIE.
Photo : Alain Dumas

Carl Johnson, Musée régional de Rimouski

« Le travail de Guy Blackburn se caractérise par une très grande conscience de l'être humain, de l'individu et de la société. Ses réalisations, qui prennent souvent la forme de sculptures, d'installations ou d'œuvres sur papier, sont traversées de prises de positions en vue de questionner la solitude sociale, l'unicité des êtres vivants ou d'interpeller la dignité humaine et les besoins d'affection et d'estime. L'art de Blackburn s'alimente d'enjeux politiques, sociaux et humains en puisant constamment dans les expériences perçues dans son environnement quotidien, afin d'en révéler toutes les contradictions, les difficultés et les non-dits que seule une situation d'observation permet de détecter et de retourner, sous un autre jour, à l'examen public, au jugement des badauds, au regard des autres. Éveilleur de conscience, Blackburn cherche à dévoiler des aspects à peine perceptibles de la condition humaine.

L'identité est au cœur de tout être humain. Elle est également fondamentale dans toute structure collective, que ce soit un pays, un territoire, un parti politique, une famille, un clan ou une tribu par exemple. L'identité se forge autour de principes, de valeurs, de caractéristiques qui permettent de se distinguer ou, selon ce que Guy Blackburn propose, d'exprimer l'exception qui permettrait d'affirmer une identité personnelle distincte de l'identité collective. L'identité individuelle se forge souvent à partir de nos propres qualités induites par les valeurs de notre entourage alors que l'identité collective s'articule autour de personnages marquants, de symboles rassembleurs et de contextes singuliers qui marquent l'histoire de toute entité sociopolitique. »

Né en 1956, Guy Blackburn vit et travaille à Chicoutimi. Depuis le début des années 1980, il a participé au Québec, au Canada (Nouveau-Brunswick, Ontario) et à l'étranger (Allemagne, Chili, France, Pologne) à différentes expositions et manifestations. Depuis 1990, Blackburn a proposé un corpus d'œuvres qui a su intéresser un large public et susciter une couverture médiatique et une analyse importantes.

L'artiste Guy Blackburn photographié par Alain Dumas

Sylvie **Parent**

La photographie numérique.
Entre la fixité de l'impression et la mobilité du fichier informatique

Dans l'histoire d'une image photographique, l'impression constitue traditionnellement l'étape définitive d'un processus de conception. Associée à un support matériel qui permet sa présentation et sa circulation dans l'espace physique, l'image entre alors dans le monde des objets et y occupe souvent une place de choix grâce à son caractère symbolique. Fixée au mur, insérée dans un album, encadrée, elle fait partie des représentations qui peuplent autant l'espace personnel que l'espace public. Dans un contexte artistique, elle sera présentée comme œuvre à part entière, par exemple au sein d'une séquence ou parmi d'autres composantes hétérogènes dans une installation. Bref, la photographie dans sa forme imprimée s'est imposée dans notre environnement au cours de son histoire et a créé des habitudes de vision et de communication qui tiennent grandement à sa présence physique.

L'arrivée des technologies numériques a bousculé cet état de choses. Bien entendu, l'impression demeure une finalité pour la photographie numérique. Toutefois, la très grande majorité des photos numériques ne connaissent jamais ce destin[1], un grand nombre d'entre elles subsistant à l'état de fichiers informatiques, entreposées sur un support (carte mémoire, disque, ordinateur, téléphone, assistant numérique personnel, etc.), en attente d'un traitement possible. Les photographies numériques peuvent rester inchangées, mais elles sont souvent vouées à des transformations légères ou importantes, la même image présentant de multiples versions. Elles ont une présence temporaire sur un ou plusieurs écrans lorsqu'elles sont transférées d'un appareil à un autre ou distribuées grâce à un réseau de communication. Enfin, beaucoup sont tout simplement rejetées tôt au tard. La rétroaction immédiate que permettent les appareils numériques entraîne un travail d'édition pouvant se faire l'instant suivant la capture ou dans un délai plus long. L'existence d'une photographie numérique est donc caractérisée par l'instabilité et la mobilité. Lorsqu'elle n'est pas imprimée et qu'elle persiste dans sa forme numérique immatérielle, la photographie a une présence beaucoup plus relative.

Or, ces changements profonds ne dissuadent pas les adeptes, bien au contraire. De plus en plus d'individus et, dans le même mouvement, beaucoup d'artistes ont opté pour la photographie numérique[2]. D'abord, elle permet une gestion aisée des images et offre la possibilité d'intervenir facilement sur les « éléments indésirables » qui peuvent s'être glissés. De plus, les appareils d'aujourd'hui offrent une excellente résolution et une qualité d'impression supérieure à un coût désormais plus abordable. En outre, la mobilité de l'image numérique est envisagée comme un atout. En effet, la distribution des photographies sur le réseau Internet est un phénomène qui a pris beaucoup d'ampleur ces dernières années. Le partage des images par courrier électronique et la publication de celles-ci dans les pages Web personnelles sont devenus des activités très répandues. En un

mot, la photographie numérique connaît un grand succès et a engendré de nouveaux comportements liés à sa conception et à sa diffusion, qui font désormais partie de notre culture.

Une photographie numérique imprimée est donc une image choisie parmi beaucoup d'autres rejetées, une image ayant une certaine valeur aux yeux de son auteur, une image qui peut prendre place dans le monde matériel de la même manière que la photographie argentique. Une fois imprimée, la photographie numérique occupe le même territoire que la photographie argentique et remplit des fonctions semblables, même si son statut documentaire peut être remis en question en raison des traitements qu'elle a pu subir dans l'univers informatique. L'impression a pour effet de la figer pour toujours et de la confirmer comme photographie. Elle l'oblige à se fixer, à mettre fin à son errance[3].

Bien entendu, l'environnement numérique, dans lequel la photographie voit le jour et transite, encourage pour ainsi dire le traitement de l'image tant il est à la portée de tous. Des actions simples comme le recadrage et le changement de saturation ou de dimensions, par exemple, opérées grâce aux outils d'édition disponibles sur la plupart des ordinateurs, font partie des possibilités élémentaires qui s'offrent à l'usager. Une grande sophistication est aussi possible, pouvant mener à une modification radicale jusqu'à la dénaturation complète. Les images publiées dans la presse ou affichées dans l'espace public ont habitué le spectateur aux photomontages, maquillages et fabrications de toutes sortes – altérations par les outils informatiques qui remettent en cause tout souci de vérité. Même si la photographie numérique imprimée se situe soudainement dans le même espace que la photographie argentique, elle porte souvent les stigmates de son passage dans le monde électronique, marques qui remettent en question son statut documentaire.

De nombreux artistes utilisant la photographie numérique dans sa forme imprimée ont joué précisément sur cette tension dans l'image, à la fois empreinte du réel et objet transformé par les techniques numériques[4]. Lorsque l'image se réclame toujours de la photographie, qu'elle persiste à se nommer comme telle, les traces de ce réel subsistent dans une certaine mesure, même amalgamées ou modifiées. Dans un tel contexte, l'adhésion au réel est maintenue parce qu'elle permet d'utiliser des référents identifiables ayant une valeur expressive et jouant un rôle important dans l'image. Une trame narrative inédite s'instaure ainsi entre les fragments hétérogènes juxtaposés dans les images composites. Des extensions spatiales et temporelles, autrement inconcevables dans une photographie à source unique, sont aussi réalisées entre les divers fragments. Les photographies numériques tirent leur force symbolique de cette tension créative. Le lien au réel subsiste et procure un ancrage favorable à l'élaboration d'un récit fondé sur des éléments concrets, tandis que la transformation numérique prolonge les images dans l'univers de la fabrication[5]. Les photographies numériques assument souvent réalisme et fiction à des degrés divers.

Ces considérations ne tiennent plus lorsque les photographies numériques ne sont pas imprimées. En renonçant à l'espace physique et au support matériel traditionnellement associés aux photographies argentiques, elles se détachent de cet héritage – qu'elles poursuivent et qu'elles remettent en question tout à la fois dans leur forme imprimée – et embrassent un contexte complètement différent. Leur présence fugitive sur un écran, et éventuellement sur plusieurs autres, amène à envisager d'autres perspectives.

réalité et fabrication pour faire émerger ces idées. Dans le cas de l'œuvre conçue pour le Web, l'artiste a recours à un script informatique qui favorise un rapport interactif avec l'image et lui permet d'élaborer une nouvelle forme narrative[7].

Ces dernières années, Eva Quintas a réalisé un vaste ensemble d'images explorant la notion d'identité culturelle et le regard porté sur l'autre[8]. Il s'agit de portraits d'individus appartenant à différentes communautés dans lesquels des traits culturels authentiques sont confrontés à d'autres caractéristiques plus stéréotypées, issues d'un regard extérieur. Parés d'éléments dotés d'une valeur culturelle ou d'un symbolisme particulier et enveloppés dans un contexte tout aussi évocateur, ces individus mettent au défi le regard posé sur eux. Ces portraits résultent d'une construction numérique de sources photographiques hétérogènes destinées à en accentuer l'expressivité. Ils s'inscrivent à l'intérieur de cette tradition des photomontages qui fusionnent des fragments et leur procurent une valeur narrative nouvelle et une force d'expression souvent exacerbée[9]. Ils font aussi appel à une certaine théâtralité, à une mise en scène proche de l'esthétique de la « stage photography ».

Dans ses projets Web par contre, Eva Quintas a opté pour la collaboration avec d'autres artistes, ce qui a donné lieu à des œuvres qui transcendent sa pratique tout comme celle de ses collaborateurs. Des projets tels que *Liquidation* (http://www.agencetopo.qc.ca/liquidation/), réalisé avec l'auteur Michel Lefebvre, intègrent ses images au sein de fragments textuels et sonores à l'intérieur d'une mise en page tout aussi expressive. Dans cette œuvre, le portrait conserve une place importante – dans la construction des personnages de l'histoire, par exemple –, et une même théâtralité caractérise les images. Cependant, l'artiste ne se limite pas à ce genre, ni même à la notion d'altérité qui définit les photographies commentées précédemment. Plutôt, ses images servent un récit multimédia qui se déploie d'une page Web à l'autre. Les photographies sont engagées dans une suite linéaire, un récit visuel, sonore et textuel, qui a quelque chose de cinématographique[10]. La version cédérom de ce projet confirme d'ailleurs encore davantage cette parenté avec le cinéma.

Tandis que les portraits composites d'Eva Quintas s'inscrivent dans la tradition du photomontage que la photographie numérique poursuit avec de nouveaux moyens, son œuvre *Liquidation*, dont elle est coauteure, accorde une place essentielle mais néanmoins partielle à la photographie. L'image n'est qu'un ingrédient parmi les autres, chaque élément ayant une valeur fondamentale mais limitée en soi. C'est plutôt le dialogue entre les différents éléments mis en commun et leur présentation qui contribuent à construire le récit[11].

Les avenues explorées par les photographes qui ont choisi les technologies numériques, que ce soit du côté de l'impression ou du côté de l'environnement numérique, sont multiples, et les exemples présentés ici ne sauraient rendre compte d'une telle diversité. Cependant, les œuvres d'Isabelle Hayeur et celles d'Eva Quintas illustrent fort bien comment un travail photographique prend forme selon le support et l'environnement adoptés. Avec des thématiques fort différentes, leurs photographies numériques imprimées font partie de ces images composites de notre époque qui oscillent entre réalisme et fiction, introduisant une tension à la fois poétique et critique. Quant à leurs projets conçus pour le Web, ils emploient des outils ou côtoient des fichiers de natures différentes qui misent sur la mobilité de l'image et sa valeur relative dans un tel espace.

Notes

1. Dans une entrevue vidéo publiée sur le site du Musée des beaux-arts du Canada, le photographe Edward Burtynsky mentionnait que seulement 8 % des images prises à l'aide de caméras numériques sont imprimées. http://cybermuse.gallery.ca/cybermuse/youth/dwl/680770_e.jsp#1

2. Dans cette même entrevue, l'artiste soulignait que la vente des caméras numériques dépasse maintenant celle des appareils analogiques.

3. Sans pour autant renoncer à une vie numérique aux destins multiples dans son état de fichier informatique, la même image pouvant donner lieu à plusieurs occurrences.

4. Sur les nombreuses stratégies employées par les artistes utilisant la photographie numérique imprimée, voir notamment mon essai intitulé « La photographie et les technologies numériques : une association créative » publié dans *Feintes, doutes & fictions. Réflexions sur la photographie numérique*, Québec, Éditions J'ai VU, 2005.

5. Lorsque l'empreinte du réel est complètement évacuée, il faut alors parler d'image numérique sans source photographique. Les images créées intégralement à partir d'outils informatiques prétendent aussi au réalisme à l'occasion, en jouant sur d'habiles illusions. Dans d'autres cas, elles optent pour des mondes virtuels fantaisistes cherchant à se démarquer ouvertement du réel.

6. Le succès de Flickr (http://www.flickr.com/), site permettant le stockage et le partage de photographies numériques, est un exemple probant de ce phénomène.

7. Il s'agit d'une fonction en langage JavaScript intégrée dans le code HTML servant à construire les pages Web. Le JavaScript est un langage de rédaction de scripts destiné aux utilisateurs non spécialistes, et qui permet d'intégrer des instructions préprogrammées dans la construction d'un document Web.

8. Les images peuvent être vues à http://www.agencetopo.qc.ca/evaquintas/photo.htm .

9. Je fais référence aux célèbres montages dadaïstes, surréalistes ou constructivistes et à tous ceux qui les ont suivis dans le même esprit, aussi bien dans le domaine de la photographie argentique que dans celui de la photographie numérique. Ces collages composites visent une intensité poétique et/ou critique par la confrontation d'éléments provenant de sources différentes.

10. À l'époque de la création de ce projet, les technologies du Web étaient fort limitées. Malgré un environnement « pauvre » du point de vue esthétique, les œuvres narratives multimédias proposées par les artistes s'apparentaient souvent au cinéma, mais au cinéma à ses débuts (expressions exagérées, compléments textuels). Même si les possibilités hypertextuelles permettaient déjà de créer un récit à formes ouvertes, en boucles ou à trajectoires diverses, plusieurs œuvres Web ont adopté une forme linéaire, ce qui les rapproche encore davantage du film.

11. De nombreux projets conçus pour le Web, tel que *Liquidation*, mettent à contribution plusieurs auteurs. Dans d'autres œuvres Web, le rôle d'auteur est même confié, en tout ou en partie, aux utilisateurs, ce qui les destine à un contenu souvent hétérogène.

Biographie Sylvie Parent

Sylvie Parent est critique d'art et commissaire indépendante. Elle a récemment publié un essai sur la photographie numérique dans l'ouvrage *Feintes, doutes et fictions. Réflexion sur la photographie numérique* publié aux Éditions J'ai VU. Elle a été rédactrice francophone de la revue électronique HorizonZéro (2002-2004) produite par l'Institut des nouveaux médias de Banff après avoir été rédactrice en chef du Magazine électronique du CIAC de 1997 à 2001. À titre de commissaire, elle a conçu l'exposition À l'intérieur présentée au Third Beijing International New Media Arts Exhibition and Symposium en Chine en 2006. Elle a également été cocommissaire de l'exposition *Emplacement/Déplacement,* qui s'est tenue au New Museum of Contemporary Art de New York en 2001. Elle a aussi été responsable du volet arts électroniques de la Biennale de Montréal en 2000.

Ollivier Dyens

La machine solaris : imprimé numérique et solitude humaine

Qu'est-ce que l'art ? Voici une question qui obsède la communauté intellectuelle depuis des siècles, enchevêtrée à d'innombrables propositions sur la vie, la mort, le sacré et l'idée que nous nous faisons de ces phénomènes. Voici une question qui interroge notre imaginaire, le territoire de notre sensibilité, la façon dont nous nous représentons non seulement le monde mais aussi sa cohérence.

L'art est le questionnement sensible de la métaphysique (alors que la science en serait le questionnement objectif). L'art est l'éveil de l'humain, sa conscience du monde, sa conscience de l'éphémère et de l'exil. L'art ne donne pas de réponse, il ne peut dire pourquoi nous souffrons, aimons, pleurons ; pourquoi jamais nous n'arrivons à aimer véritablement. L'art est une réverbération, il permet aux humains de comprendre que le fil d'Ariane qui tisse la condition humaine est le regard levé vers la montagne, ce regard qui cherche une raison, un réconfort. Par l'art, l'humain se console, est consolé.

Mais à la base de tout cela, l'art est un langage dont le but est de rendre l'univers lisible mais surtout, et avant tout, perceptible. L'univers qui nous entoure est tel un monstre sans raison ni compassion, sourd et muet à l'entendement humain. L'art et son langage le rendent sensible (à la fois émouvant et intelligible par les sens). L'art et son langage le rendent délicat, le gorgent de raisons, de mots, de murmures.

L'art est un langage. Cela peut paraître évident, mais cette affirmation n'est pas innocente, car elle nous mène vers d'étranges et d'inédites conclusions. Car si l'art est langage, si ce langage répond aux inquiétudes humaines et tente de les faire résonner dans et par l'univers, si l'art est l'éveil de l'humain, qu'en est-il alors de l'art numérique ? Qu'en est-il d'un art dont le langage est machine ? Qu'en est-il d'un art sculpté, moulé, gravé par des mains machines ?

Mais avant d'aborder ces questions, faisons un petit détour vers les origines du langage. Qu'est-ce que le langage ? Quelle est sa fonction originelle ? Pourquoi s'est-il développé ?

Certes, l'énigme de l'apparition du langage chez les humains ne sera jamais véritablement résolue, puisque la parole, éphémère et éthérée, ne laisse pas de traces géologiques ou fossiles. Mais nous pouvons proposer des pistes de réflexion. Ainsi, les recherches récentes sur les primates ont suggéré de porter notre attention sur l'épouillage. Les primates utilisent l'épouillage comme instrument de sociabilité : épouiller permet de « savoir » ce qui se passe dans un groupe, d'y être inclus, de se bâtir un capital « politique ». Épouiller permet aussi de ressentir les tensions sociales, de jouer sur ces dernières, de créer des alliances, parfois même de manipuler.

Bref, l'épouillage est la résonance du groupe. Ce geste permet de rendre le groupe plus harmonieux, plus structuré, plus soudé. L'épouillage est l'alliage qui permet au groupe de fonctionner, de s'adapter, de se transformer.

Ainsi, en est-il du langage selon Robin Dunbar[1]. Pour ce chercheur, le langage ne serait autre, en fait, qu'une forme élaborée d'épouillage. Pourquoi avancer cette hypothèse ? Car sa recherche a clairement démontré que la majorité des communications humaines[2] ont pour objet les racontars, les banalités, les ouï-dire, bref, ce que les anglophones nomment « gossip ». Nous parlons pour savoir ce qui se passe dans le groupe (soit local, soit étendu). Nous parlons pour connaître les points de force et de tension dans le groupe, les coalitions qui se forment, celles qu'il faut éviter, celles dans lesquelles il faut se positionner. Nous parlons afin d'émettre, et de recevoir les résonances du groupe, de la communauté, de la nation.

Mais si l'art est langage et si le langage est une représentation de ce besoin de connaître les réverbérations de la collectivité, que peut-on dire de l'art numérique ? Que peut-on dire de cet art qui parle machine et dans lequel l'artiste manipule des mots machines et des couches de dialogues machines ? Que peut-on dire de cet art qui n'utilise le langage humain qu'en surface (traduit par les logiciels et leurs interfaces) et pour qui le sens véritable se love dans les strates profondes, et inaccessibles, des langues informatiques ? Que peut-on comprendre de cet art qui fait écho non pas à la collectivité humaine mais à la collectivité machine, en lequel les propos humains ne sont que bruits de fond ?

Peut-on dire que l'art numérique est un épouillage technologique ? Qu'il est une façon, pour l'humain, d'apprivoiser la machine ? De l'écouter, de la connaître, de la reconnaître, de savoir ce qu'elle pense, ce qu'elle ressent ? Peut-on proposer que l'art numérique est la recherche, par l'humain, des échos de la machine informatique, cette machine par laquelle transitent les peurs, espoirs et fantasmes de la collectivité humaine ? N'est-ce pas, en quelque sorte, l'essence même de notre relation à l'univers numérique ? Le besoin d'étancher cette soif que nous avons de découvrir et de connaître la collectivité devenue globale ? Le désir de se soûler de cette collectivité puis de l'apprivoiser ?

L'univers numérique (et multimédia) est centrifuge (alors que celui des beaux-arts, de la littérature, du cinéma est centripète). L'univers numérique, par l'utilisation de structures tel l'hyperlien, par son potentiel d'accès à la totalité de la production humaine, par l'universalisation de ses formes (binaire, le numérique peut tout traduire), nous pousse sans fin vers l'ailleurs : il y a toujours, dans cet univers, la possibilité de lire une meilleure information, d'entendre une musique plus émouvante, de voir une photo plus frappante, de trouver un exutoire plus puissant. Mais cet ailleurs est aussi la soif de savoir ce qui se passe, ce qui se dit, ce qui se prépare dans le groupe, ce groupe devenu, par les technologies numériques, global, mondial. Bref, l'univers numérique est une promesse sans fin : celle d'être repu de ses fantasmes, désirs et nécessités, et celle d'appartenir parfaitement, totalement au groupe, à l'humanité.

L'art numérique cristallise ce besoin de cartographier cet « ailleurs » collectif, social, de décoder son langage, de comprendre ses intentions. L'art numérique représente cet appétit de voir en la machine (et en son entendement du monde) une divination. L'art numérique est une façon de s'approcher de la machine, de la forcer à nous voir, nous comprendre, nous reconnaître, de la forcer à nous expliquer qui nous sommes…

La machine est là, extraordinaire (d'autant plus extraordinaire aujourd'hui que sa force cognitive ne fait qu'augmenter), en elle se cachent, croyons-nous, les réponses fondamentales de notre relation à l'autre, aux autres. Voilà ce que notre relation à l'univers numérique semble dévoiler. Voilà pourquoi nous passons une partie de plus en plus importante de nos vies plongés dans ses représentations, pourquoi nous brûlons nos yeux à regarder ses écrans, pourquoi nous projetons sur elle nos désirs financiers, sexuels, politiques, religieux. Voilà pourquoi nous faisons de l'art numérique.

Permettez-moi une comparaison, car elle me semble utile : La relation que nous avons à la machine, par l'entremise de l'art numérique, est la même que celle des personnages de Stanislas Lem envers Solaris, dans le livre du même nom.

Ce roman raconte l'histoire d'une humanité qui, dans un futur indéterminé, a découvert dans les confins de l'univers, une planète vivante (nommée Solaris). Solaris « respire », bat, tremble. Solaris est la « planète métaphysique », car elle est, croient les humains, la porte qui pourrait s'ouvrir sur l'entendement complet, final. Malheureusement, Solaris reste muette, elle ne communique pas, ne parle pas, ne cherche pas à répondre. Une science finit par se créer : la solaristique, dont le but est de comprendre cette planète et de trouver des moyens de communiquer avec elle. Mais peine perdue, Solaris n'est toujours que silence.

Solaris, cependant, n'est pas inerte, car ceux qui s'en rapprochent se voient sombrer, littéralement, dans leurs souvenirs devenus soudainement réels, tangibles. Solaris extrait ces souvenirs des humains qui s'approchent d'elle et les leur renvoie. Solaris, muette, ne communique pas, elle reflète les émotions cachées des hommes qui l'accostent. Solaris, ainsi, devient fondamentale à l'existence humaine, puisqu'elle cristallise la solitude, le désespoir, l'inquiétude de ceux qui s'en approchent. Par Solaris, l'humanité fait face à sa propre incapacité de parler.

C'est, je le propose, la relation que nous avons à l'univers machine, en particulier par l'art numérique.

L'humain n'est réel que par le reflet du langage dans la collectivité. L'humain n'est présent que par l'écho de la collectivité dans la parole. Mais le voici soudain face à un langage (numérique) qui n'est pas sien, qui ne correspond pas à son monde, qui ne parle pas de son monde. Un langage qui ne communique pas avec lui, mais lui renvoie (comme Solaris) une image de ses propres peurs, fantasmes, solitudes. Par le langage numérique, et surtout par la représentation numérique, nous plongeons dans les résonances de la machine et y cherchons des mots, des indices, des chemins qui nous mèneraient à la collectivité, mais n'y trouvons que des miroitements de nos peurs, inquiétudes, fantasmes.

L'humain caresse la machine, la touche, l'épouille et lui demande des échos de tous les humains qui passent en elle, par elle, à travers elle. L'humain effleure la machine et lui demande d'expliquer l'humanité. Mais telle Solaris, la machine reste muette.

Il y a, dans l'univers numérique, une profonde solitude. Rien ne nous répond, rien ne semble nous écouter, rien ne semble reconnaître notre présence[3]. Nous ressemblons soudainement aux personnages de Solaris. Comme eux, nous croyions avoir découvert un univers dans lequel l'humanité trouverait un réconfort, dans lequel le sens de sa souffrance serait expliqué. Mais comme eux, nous nous retrouvons devant une entité qui ne répond pas, qui n'entend pas, qui n'écoute pas, et ne fait que nous renvoyer nos propres questions, nos propres fantômes, nos propres énigmes.

Pourquoi parler de cela ? Car là est la clé, je crois, de l'utilisation du numérique dans l'imprimé.

Par définition, l'imprimé numérique est une contradiction. L'imprimé est une surface analogique, un support tangible, réel. Matériel, il est soumis au désordre, à la détérioration. Le numérique lui, à la fois support et matériau, est éphémère, immatériel, transparent, il se joue de toute matérialité, de toute détérioration. L'imprimé est unique ; il porte en lui les marques de sa production, de son origine, de sa multiplication. Le numérique est sans origine, ni filiation ; il ne porte en lui ni amont ni aval ; il est courant, flot, ondes.

L'utilisation de l'un dans l'autre, de l'un avec l'autre, est donc étrange, imparfaite, chimérique (dans le sens propre du terme, soit celui du monstre à plusieurs corps). Mais cette utilisation participe d'un principe différent de celui de la photo sur une surface argentique ou du numérique dans une œuvre électronique : Il y a dans l'imprimé numérique[4] un désir de capture (dans tous les sens du terme) des propos, chuchotements et intentions de la machine.

Est-il possible de capturer le langage informatique, de le ralentir, de l'immobiliser et de décoder ce que murmure la machine (la machine/solaris), ce que demande l'imprimé numérique ? Est-il possible, ainsi, de la forcer à nous répondre, à nous voir, à nous reconnaître, à nous écouter ? Est-il possible, par conséquent, de lire en elle, et par elle, les réponses à nos questions les plus troublantes ?

L'imprimé numérique immobilise les réflexions que nous renvoie le numérique, les images fantômes qu'il crée et qui nous troublent tant, ces images en lesquelles nous croyons voir un élément de réponse à nos questions mais qui ne sont autres que notre image déformée. L'imprimé happe le numérique et nous permet de le regarder, de l'examiner et de tenter de comprendre ce qu'il dit, de voir ce qu'il fait sur le monde environnant, de saisir comment il transforme la pensée et la représentation humaines. L'imprimé numérique suspend le langage machine, bloque son débit et interrompt alors la fébrilité machine, cette fébrilité qui nous empêche de parler, de répondre, de penser.

L'imprimé numérique est tel un fossile de l'univers numérique. Il est une trace de ce qui s'est passé et de ce qui se passe dans cet univers si fiévreux, si rapide. Par l'imprimé numérique, nous pouvons tenter de forcer la communication avec l'univers machine.

Les œuvres analogiques qui utilisent le numérique ont cette fonction, répondent à ce besoin : nous renvoyer non pas une image de nous, car nous en avons suffisamment, mais bien nous renvoyer une carte de l'univers machine dans lequel nous sommes plongés, cet univers qui nous emporte dans son tourbillon, mais qui refuse de nous répondre, de nous entendre, de nous guider, cet univers qui refuse de nous dévoiler le pourquoi de notre présence.

L'imprimé numérique nous permet d'examiner la machine et son langage, de comprendre qu'ils ne sont pas un reflet du monde mais bien une recréation de celui-ci car, à leur origine, comme le disait Edmond Couchot, ne se trouve pas le réel mais bien le code informatique. Par l'imprimé numérique, nous comprenons que, si la machine nous distingue et nous entend, si elle parle de nous, si elle nous offre des réponses, elle le fait dans une dimension profondément différente de la nôtre. En saisissant le numérique, en l'emprisonnant dans la matière analogique, l'imprimé nous permet de chercher à savoir comment la machine nous voit, nous perçoit, comment elle nous comprend. L'imprimé numérique nous permet de saisir un instantané de la cosmogonie machine. Dans cet instantané, nous cherchons les murmures d'une reconnaissance et, en elle, des traces de l'entendement.

L'imprimé numérique ne cherche pas à questionner la métaphysique, mais bien à saisir, littéralement, comment l'humain est perçu par ce nouvel univers qu'est la machine. Voilà pourquoi nombre d'œuvres en imprimé numérique nous paraissent parfois étranges, glissantes, mi-humaines, mi-autre chose : elles ne représentent pas le monde humain mais bien un cliché, une photo de comment nous sommes perçus, entendus, expliqués par le monde inhumain.

L'imprimé numérique est la trace de ce qui existe de l'autre côté de l'horizon d'événements qu'est l'univers machine. Par la saisie que l'imprimé numérique fait de cet univers, de ses propos et de ses résonances, nous pouvons tenter de tracer les contours d'un nouvel entendement : non plus celui de l'humain face à sa collectivité, mais bien celui de l'humain littéralement prolongé en elle, par et dans la machine. Par et dans l'imprimé numérique, des pistes de compréhension nouvelles font leur apparition : celles de l'humain qui tente de parler machine, qui veut rendre l'univers cohérent et compréhensible par les mots des machines, qui veut toucher, entendre et parler à sa collectivité par les mains, les lèvres et l'ouïe des machines.

Notes

1. « If This Is a Man » dans « The Proper Study of Mankind: A Survey of Human Evolution », *The Economist* (24 décembre 2005), p. 7-9.

2. 65 % plus précisément. Robin Dunbar, « Aux origines du langage », *La Recherche* n° 341 (avril 2001), *« Pourquoi nous parlons ? »*, p. 26-31.

3. N'est-ce pas là, en quelque sorte, l'angoisse profonde que l'univers machine produit en nous ? Non pas la crainte d'une domination des machines sur l'humain, comme tant de films l'ont proposé, mais plutôt la peur de l'indifférence des machines, la crainte qu'elles nous oublient, qu'elles nous ignorent, qu'elles construisent un monde nouveau, étrange sans même nous voir, nous entendre, nous reconnaître ?

4. Et dans les effets spéciaux au cinéma.

Biographie Ollivier Dyens

Ollivier Dyens est directeur du département d'Études françaises de l'Université Concordia. Il est créateur et webmestre des revues *Chair et Métal* (www.chairetmetal.com, 1998-2003), et *Continent X* (www.continentx.com), revues qui examinent la cyberculture. Ollivier Dyens est l'auteur de *Les Murs des planètes* suivi de *La Cathédrale aveugle* (textes et cédérom), recueil de poésie multimédia publié chez VLB Éditeur ; finaliste pour le prix de poésie Terrasses Saint-Sulpice de la revue *Estuaire* ; de *Chair et Métal. Évolution de l'homme, la technologie prend le relais*, ouvrage qui a lancé, en mars 2000, la nouvelle collection *Gestations* chez VLB Éditeur, et qui a remporté le prix du meilleur essai de la Société des écrivains canadiens (section Montréal) et qui a été publié en anglais chez MIT Press ; de *Les Bêtes*, recueil de poésie publié aux Éditions Triptyque ; *de Continent X, vertige du nouvel Occident*, VLB Éditeur, essai, mis en sélection pour le Prix Roberval 2004 ; du collectif Navigations technologiques (textes et cédérom), VLB Éditeur, mis en sélection pour le Prix Roberval 2005 ; de The Profane Earth, publié aux éditions Mansfield Press, mis en sélection pour le ReLit Award 2005. Ses œuvres numériques ont été exposées au Canada, en Allemagne, en Argentine, en Arménie, aux États-Unis, au Venezuela et au Brésil.

Carol Dallaire

Pour résister à l'image pauvre ?

La fascination est le regard de la solitude, le regard de l'incessant et de l'interminable, en qui l'aveuglement est vision encore, vision qui n'est plus possibilité de voir, l'impossibilité, mais impossibilité de ne pas voir, l'impossibilité qui se fait voir, qui persévère – toujours et toujours – dans une vision qui n'en finit pas : regard mort, regard devenu le fantôme d'une vision éternelle.

Maurice Blanchot, *L'espace littéraire*

Le texte qui suit, plus près du pragmatique que du théorique, reprend en guise d'introduction certaines notions, déjà énoncées il y a quelques années dans divers textes publiés mais difficiles à retrouver aujourd'hui[1], concernant le statut de ce que je nommais l'artiste-artisan-hacker et du savoir-faire nécessaire à l'utilisation des outils de création numérique.

En guise d'introduction

Depuis le début des années 1990[2] particulièrement, l'artiste se retrouve face à une nouvelle révolution de l'imprimerie, l'ordinateur domestique se métamorphosant, au besoin et par quelques simples clics[3], en atelier de dessin ou de peinture virtuelle, en salle de rédaction, table de montage vidéo, chambre noire et, par ajout de périphériques, en presse d'imprimerie.

L'ordinateur définit ainsi un nouvel espace de création, lequel se situe entre le réel, l'imaginaire et le virtuel. Plus qu'un outil, il est devenu un atelier ; un atelier virtuel sans doute, qui, s'il apparaît comme une abstraction de l'atelier traditionnel, n'en est pas une distorsion mais plutôt une possible mutation du *scriptorium* dans lequel les artistes/artisans enlumineurs du Moyen Âge dessinaient et illustraient des textes. La notion d'un métissage né de la rencontre d'expériences anciennes et nouvelles m'a semblé dès lors plus manifeste.

Le métissage artiste-artisan-hacker apparaît comme une réalité incontournable. Il ne s'agit pas ici de promouvoir un machisme destiné à démontrer sa connaissance des systèmes informatiques, mais plutôt, par des connaissances accumulées – Lillian F. Schwartz[4] parle de nécessité –, d'accéder à un haut niveau de réalisation conceptuelle visant à former l'outil à l'usage désiré.

Il faut cependant reconnaître que, pour en venir à une maîtrise technique de la couleur et du travail graphique – s'il faut s'astreindre à maîtriser l'appareillage électronique –, il faut surtout travailler et imprimer constamment. Il faut, à la fois, continuellement regarder des épreuves tout en cherchant à retrouver le geste de la création à travers

les nouveaux gestes que la technologie oblige. Ces gestes de création peuvent être perçus, du moins en ce qui concerne le travail à l'ordinateur, comme des gestes à une autre échelle, en ce sens que le travail du corps n'implique bien souvent que la main tenant la souris ou le stylet[5].

Françoise Holtz-Bonneau pose ainsi la question : Ceux qui conçoivent ces images, les réalisent, les manipulent, les simulent sont-ils réellement conscients de l'étendue, sinon de l'existence, des compétences antérieures, parfois multiséculaires, qui étaient inextricablement liées à une exigence de qualité dans des domaines professionnels actuellement touchés par l'informatique ? Touchés comme on l'est par la peste ou touchés comme on l'est par la grâce ? Mais ces compétences antérieures n'en demeurent pas moins concomitantes des nouvelles techniques. Ceci n'a pas tué cela[6].

On doit se garder de limiter les nouvelles technologies à un travail de combinaisons propres à la machine électronique – les termes *ordinateur* et *computer* démontrent tristement l'usage que l'on attribuait dès l'origine à cette machine à calculer. Le métissage artiste-artisan-hacker, s'il implique une connaissance profonde de l'outil informatique, suscite un désir de perversion de l'image, ou plus précisément, du processus de création qu'obligent les algorithmes. Accepter ceux-ci tels quels, aussi puissants soient-ils, c'est refuser de donner un avenir à l'imagination individuelle et se refuser comme artiste d'évoquer ses propres images, c'est se soumettre à l'ordre des images préfabriquées et ainsi perdre contact peu à peu avec l'expérience directe de ce que l'on voit.

La citation suivante d'Hervé Fischer présente son propre commentaire : La science offre aujourd'hui l'exemple permanent de la recherche et de l'innovation en transformant rapidement notre ancien monde naturel en artefact, avec des enjeux éthiques et esthétiques jamais connus. En tombant dans le piège rassurant du rétro, les artistes à la mode nous rassurent-ils ? Guère, car on a le sentiment que trop d'entre eux se sont résignés à laisser à la technique la responsabilité de changer notre sensibilité, de remodeler notre conscience et notre image du monde. On a l'impression que les artistes ne sont plus actuels, qu'ils manquent leur rôle, ou qu'ils sont dépassés par la rapidité des changements scientifiques et techniques de notre époque[7].

S'il peut être considéré comme un outil de création, un appareillage pour simulacres – on parlera alors souvent avec un air éclairé de réalité virtuelle et de virtualité, depuis l'apparition, dans les programmes graphiques, de mathématiques fractales qui parviennent à simuler la réalité des matériaux et des outils traditionnels –, l'ordinateur doit être également perçu comme un système de systèmes, dans lequel chacun en particulier conditionne les autres et est conditionné par eux. Ainsi, utilisant ces nouvelles technologies informatiques, l'artiste métissé réalise qu'il doit posséder la même qualité de connaissance que l'artiste ou le maître-artisan traditionnel – hackers eux aussi à leur époque. L'artiste contemporain se doit, pour saisir la substance (comment définir l'insaisissable travail des octets ou des électrons bombardant l'écran de l'ordinateur ?), d'assumer son métissage scientifique, à la fois créateur, chercheur et critique, car c'est ce que représente essentiellement le hacker. Il peut, comme l'artiste/artisan du Moyen Âge, se réclamer, à juste titre, d'une certaine connaissance scientifique si ce n'est, le cas n'est pas si rare, d'une connaissance scientifique certaine.

Baillargeon écrit plus loin dans le même texte : « Ainsi, les pratiques de l'image que manifestent bon nombre d'artistes et de photographes de maintenant font valoir la précarité du point de vue, la perte d'aura du statut d'auteur-créateur et la vacuité de la prétention à l'originalité. En ce sens, les images qui se créent présentement le sont-elles comme autant de traces de ce que l'on pourrait appeler des " non-images ". Rien de fortuit dans tout cela car maintenant, la réalité des images, c'est-à-dire leur matérialité première, en est une de plus en plus tributaire d'un mode d'existence qui fait appel à la plus stricte virtualité. C'est qu'en fait, avec les développements technologiques que l'on sait, les images ne sont plus que des chaînes plus ou moins stables d'octets assujetties aux aléas des logiciels et des commandes informatiques. Tout semble fonctionner comme si les images de maintenant n'offraient plus d'aspects véritablement stables et définis. »

Retour

Il peut être utile ici de jeter un bref regard en arrière, aux années 1950, pour revoir le fabuleux ouvrage *The Americans* de Robert Frank. On y retrouve ce choc des images qui heurtaient les conventions par la puissance de leur contenu mais aussi et également par la force sobre (sombre) de leur forme. La photographie telle qu'on la pratiquait jusque-là se retrouvait soudainement brusquée, noircie, granuleuse, signifiante et dérangeante. Nouvelle pour ainsi dire, parce que repensée. Ces images de Frank, je les ai découvertes, bouleversantes, adolescent. Elles me bouleversent encore, adulte. J'ai passé des années à tenter d'en comprendre la magie. Elles auront finalement été l'élément déclencheur de certains albums d'estampes infographiques – pensons ici à *De la réduction des têtes et autres curiosités intimes* et *Le complet bleu et l'apparence des choses qui ne sont pas des sons* – en permettant de m'interroger sur ce qui pouvait exister au-delà de l'apparence. Ce que j'y ai appris et retenu s'est retrouvé dans mes estampes infographiques. D'abord, une volonté d'en découdre avec la bidimensionnelle en développant des stratégies – ce que permet l'ordinateur en malaxant puissance et limite du binaire, images, couleurs et formes – qui offrent au spectateur la possibilité de découvrir, pour peu qu'il soit attentif, « une tridimensionnelle qui fonctionnerait dans l'aplat », toujours selon Baillargeon. De là le désir de faire un art du numérique exigeant, un art du métissage, basé sur certaines connaissances traditionnelles des métiers de l'art. Comment simuler la craie ou le fusain si on ne l'a jamais touché ? Comment comprendre la perspective si on ne l'a jamais dessinée ? Comment développer des illusions d'optique si on ne connaît pas les principes de la profondeur de champ et de la couleur en soi ?

Ensuite, plus poétiquement, interroger le ÇA A ÉTÉ de l'image photographique en déjouant le temps de la prise de vue. Selon Marie-Josée Jean[13] ; « En recontextualisant les éléments internes d'une image-souvenir, Carol Dallaire nous amène à circuler dans le hors-champ de la mémoire, au-delà de la simple image décalquée. Ces récits visuels sont construits comme une mosaïque de souvenirs dans laquelle l'image est absorption et transformation d'une autre image. Par conséquent, l'inexactitude du souvenir ne saurait être expliquée qu'en termes d'altération et de transformation. En créant de nouveaux récits, la mémoire ne reproduit plus simplement un événement passé, elle produit des souvenirs inférés par une vision du passé adaptée au contexte présent. »

L'importance de solliciter le regard

Une large part du plaisir que j'ai ressenti dans mes premières années de pratique numérique tient justement au fait que tout était à inventer, que les sentiers n'étaient pas encore battus et que tout restait à faire. On ne craignait ni le pixel ni la lenteur des machines qui faisait et continue à faire pester les impatients... pour le dire brutalement : *on faisait avec et on inventait autour*. On prenait plaisir, nécessité oblige avec des moyens limités, à pousser matériel et logiciels à leurs limites, à trouver la faille ou la façon de faire, non documentée, qui subtilement amènerait l'amélioration ou la surprise et permettrait le pas en avant.

Ainsi, les polaroids originaux de l'album *De la réduction des têtes* (1994) ont été saisis avec un numériseur manuel noir et blanc permettant l'époustouflante résolution de quatre bits, le véritable travail se trouvant dans un désir de travailler l'image sombre et troublée, tentant de voir où il était possible d'aller à partir du travail de Robert Frank. Les grands portraits du corpus *De la perte* sont nés d'onglets de quatre par six centimètres saisis sur l'Internet. L'imprécision des images agrandies à l'excès ouvrait la voie à une exploration et à une exploitation du flou coloré, de divers types de flou en fait, que plusieurs algorithmes permettent.

Ici maintenant

Un important corpus d'œuvres de très grand format intitulé *Leçons de chose par l'observation* (2002-2006) est né de ces expérimentations. Il est constitué de trois albums ; *Leçons de chose par l'observation I* (2002-2005), composé de cinquante images représentant des objets ayant fait partie de ma vie ; *Leçons de chose par l'observation II* (2004-2005)[14], composé de sept très grands dessins minimalistes numérisés s'interrogeant sur les relations entre dessin traditionnel et trait numérique et *Montagnes vues de la plaine*, comprenant douze grands dessins numérisés et longuement manipulés.

Duchamp avançait la notion d'*inframince*, mot qu'il disait humain et affectif et non une mesure précise de laboratoire, pour parler de ce qui se donne à voir, quant on observe bien, entre le dessus et le dessous des choses. Les images numérisées de ces objets autonomes mais tout de même liés entre eux, issus d'un passé qui s'éloigne toujours plus, reviennent tirailler la trame de l'existence pour créer des nœuds complexes de relations imaginaires faisant apparaître en douceur de nouvelles réalités particulières.

Partant de cette fascinante notion d'inframince, le problème était posé. Que donner à voir de plus au spectateur ? Comment jouer de la distance avec ce dernier ? Comment le retenir dans l'œuvre ? Comment le surprendre à différents moments de sa découverte sans jouer du spectaculaire à outrance (si cela se peut) ?

Il suffit d'amener comme argument que l'une des manières que l'homme a trouvées pour tenter de contrôler le passage du temps consiste sans doute à préserver certains artefacts devenus insignifiants, réapparus de son passé englouti. Poser que le réel, le souvenir et le regret ne suffisant pas l'artiste, l'imaginaire – vécu à travers ces objets refaçonnés par le numérique –, permette de dépasser ce *donné visuel* créé par l'habitude, en venant troubler la réalité par une investigation picturale permettant une ouverture des œuvres.

La stratégie retenue au fil de l'expérimentation fut, sans surprise, de ramener au même état tout le corpus d'images de base, sans passage par la photographie numérique, mais plutôt en numérisant à basse résolution, directement, objets tridimensionnels, dessins, estampes et photographies traditionnelles.

De la nécessité de figurer l'infigurable

As you get older, I think you get less willing to buy the latest version of reality. Mostly, I'm on the front line of my own tiny life.

Leonard Cohen[15]

Peut-on passer sous silence – comme spectateur – une certaine tristesse personnelle à l'égard de trop nombreuses œuvres qui se donnent à voir sans intrigue ? C'est-à-dire des œuvres qui ne démontrent que l'évidence de manipulations numériques primaires – le fameux cliché repris *ad nauseam* du copier-coller –, des *images d'images* appliquées *en calques* sans jamais donner à voir de profondeur véritable. S'il s'agit de l'effet recherché, si c'est le signe des temps, tant mieux ou tant pis. Ce sera tout comme et on n'en parlera plus.

Là se retrouve malheureusement une partie du constat. Celui de l'acharnement que l'on met à faire disparaître le pixel, pourtant élément constituant de l'image numérique, dont l'évidence ou l'apparition dans une œuvre en terrifie plusieurs. Une telle démarche ne permettra que l'apparition d'images pauvres car sans spécificité : des images qui feignent la perfection, qui tentent de reproduire platement, en tentant de les simuler, les qualités de la photographie traditionnelle imprimée sur papier archive – qu'une génération déjà ne connaît presque plus sinon à travers les albums photos ou les monographies devenues pièces de collection –, du dessin, de l'estampe ou de la peinture.

Constat et évidence aussi : le statut de l'image évolue. La lumière ainsi que la couleur ne sont plus capturées sur pellicule mais numérisées. L'analogique cède la place au numérique. Faut-il le regretter ? Qui prend encore le temps de travailler la couleur ou l'onctuosité de ses encres d'impression. La musique aussi en a fait, peu à peu, son deuil. Les irréductibles continueront toujours à perpétuer une certaine nostalgie, diront certains. On se doit de les écouter, ces nostalgiques – j'en suis –, et de continuer à les visiter, car ils donnent encore une présence à l'histoire et à la tradition.

Ainsi, il semble de plus en plus nécessaire, à la lumière tant du passé que du présent, de revisiter et d'interroger nos concepts liés à l'image contemporaine – qu'on la nomme estampe, dessin ou photographique numérique –, à son apparence et à sa perception. Nos enjeux, comme créateurs, doivent porter sur la perception lorsqu'elle est troublée, filtrée, manipulée par les outils informatiques, mais aussi par les rapports entretenus entre le spectateur et l'œuvre, entre le lointain et le rapproché, entre l'attendu et la surprise.

Notes

1. « The Possible Poetry of Limits: Narration, Perception, Electronics, Technology », « De bien nommer », « Du métissage et du savoir-faire », « Savoir-faire, traditions et création (portrait de l'artiste) ». Article sur les recherches en musique et en multimédia de Carol Dallaire et Jun Zhang, *Music Works Magazine,* n[o] 80, p. 44-48 ; avec disque compact.

2. En regard de la courte histoire de l'infographie, des infographes et des logiciels de traitement de l'image – je pense ici, par exemple, à Ivan Sutherland qui mettait au point en 1961 le SketchPad ou encore à l'exposition connue sous le nom de *Cybernetic Serendipity,* tenue en 1968 à la Nash House de Londres, qui pourrait être la première exposition d'art par ordinateur –, mon intervention se limitera à présenter quelques pistes de réflexion liées plus directement à ma pratique et à mes réflexions actuelles.

3. Une source de référence en ce qui concerne le design appliqué à la présentation visuelle de l'information sur écran d'ordinateur et l'interaction ordinateur/utilisateur se retrouve dans Brenda Laurel (dir.), *The Art of Human-Computer Interface Design,* Reading, Mass., Addison-Wesley Publishing Company, 1990.

4. Lillian F. Schwartz, *The Computer Artist's Handbook,* New York, W.W. Norton & Company, Inc., 1992.

5. Voir John Gelder, « L'impossible pardon », *L'Aventure humaine,* n[os] 3/4, automne-hiver 1995.

6. Françoise Holtz-Bonneau, « Création infographique et savoir-faire », dans Louise Poissant (dir.), *Esthétique des arts médiatiques,* tome 1, Sainte-Foy, Presses de l'Université du Québec, 1995, p. 217.

7. Hervé Fischer, « Art et nouvelles technologies », *Vanguard Magazine,* avril-mai 1986.

8. *La poésie possible des limites,* Chicoutimi, Trois-Rivières, Séquence, Éditions d'art Le Sabord, 1999-2000, essais de Richard Baillargeon, Jean Arrouye, Michaël LaChance, introduction de Gilles Sénéchal, notices biobibliographiques ; reproductions couleur.

9. Carol Dallaire, « Savoir-faire, traditions et création (portrait de l'artiste) », essai publié dans la revue *Nouvelles de l'estampe,* n[os] 167-168, 1999-2000, livraison spéciale intitulée « De l'estampe traditionnelle à l'estampe numérique », publiée sous les auspices du Comité national de la gravure française, Cabinet des Estampes de la Bibliothèque nationale de France, Paris, p. 38-42 ; reproductions couleur.

10. Italo Calvino, *Leçons américaines. Aide-mémoire pour le prochain millénaire,* trad. de l'italien par Yves Hersant, Paris, Gallimard, 1989.

11. Réjean-Bernard Cormier, « Du trompe-l'œil virtuel au pixel : la cybercopie », ETC Montréal, vol. 64, 2004, p. 47-50.

12. Richard Baillargeon, *La poésie possible des limites*, op. cit.

13. Marie-Josée Jean, « Des intensités nomades », essai accompagnant le livre d'artiste *Le complet bleu et l'apparence des choses qui ne sont pas des sons,* Chicoutimi, Galerie Espace Virtuel, 1995.

14. *Leçons de choses par l'observation II* : inclut *Dansons contemporain : chorégraphies faciles à suivre* et *Les manuscrits de la marmotte,* Chicoutimi, Galerie L'œuvre de l'Autre, Université du Québec à Chicoutimi, exposition du 2 au 25 novembre 2005 ; infographies grand format et partitions graphiques.

15. Mark Rowland, « Leonard Cohen's Nervous Breakthrough », entrevue parue dans *Musician,* juillet 1988.

Biographie Carol Dallaire

Les œuvres de Carol Dallaire ont été présentées, depuis 1977, dans de nombreuses expositions, colloques et séminaires au Québec, au Canada, au Portugal, en France, en Espagne et en Écosse. Il a de plus été invité à deux reprises au Banff Centre for the Arts pour ses travaux liés à l'imagerie et à l'impression numérique ainsi qu'à la narrativité. Ceux-ci, entamés en 1991, ont fait l'objet de plusieurs publications, dont *Petites Mythologies* (à compte d'auteur, 1993), *La poésie possible des limites* (Séquence, Éd. du Sabord, Chicoutimi), *Perception, Electronics, Technology* (MusicWorks, Toronto) et *Savoir-faire, traditions et création : portrait de l'artiste* (Nouvelles de l'estampe, Cabinet des estampes, Bibliothèque nationale de France). Il continue de s'intéresser à la question des rapports entre le texte et l'image ainsi qu'à l'œuvre d'art numérique à travers l'analyse critique, l'expérimentation et le développement de stratégies de présentation.

Pierre **Robert**

L'art numérique en surstock

Aujourd'hui, le Web est devenu une telle machine à communiquer et à faire de l'art qu'il est impossible d'aborder la question frontalement, comme le ferait un historien ou un critique à propos d'un courant quelconque de la modernité.

Couchot et Hillaire[1]

Par son infatigable productivité et la surabondance de ses propositions artistiques, « la machine numérique à faire de l'art » paraît excessive, tant et si bien qu'elle résiste à toute uniformisation. Comme le point de vue historique traditionnel est inapplicable au domaine de l'art à l'ère numérique, compte tenu de la diversité d'approches générée par ce dernier, nous remplacerons ici l'approche historique par une idée d'échelle, de « géomatique virtuelle ». En effet, il semble que la notion d'échelle ait une réelle portée heuristique si on cherche à élaborer une image noétique du bouleversement que le numérique véhicule dans le monde de l'art.

Non seulement sommes-nous submergés par une diversité de productions artistiques, les unes plus éphémères que les autres, mais cette productivité s'accompagne d'un flux informationnel dont l'importance est difficile à gérer. Le numérique suscite ainsi non seulement une nouvelle créativité de type technologique, mais il entraîne également une mutation profonde du champ artistique. Ce changement se manifeste notamment sur le plan de l'information, avec, à l'avant-plan, le décloisonnement des réseaux informatifs traditionnels concernant les pratiques actuelles et contemporaines. L'élément déclencheur permettant cette nouvelle configuration du champ de l'art est incontestablement Internet et le Web. Peut-être est-il encore trop tôt pour attester la nature historique de ce changement, mais des tendances fortes se font actuellement pressentir. Devant cette nouvelle complexité, certains développent une attitude de curiosité expérimentale et théorique, d'autres délaissent cet univers en niant la validité des notions entourant la virtualité et l'interactivité. Je crois sincèrement que nous en sommes là, à un point de divergence qui neutralise en quelque sorte l'évolution espérée par le numérique. Réduire le numérique à un outil supplémentaire dans la fabrique de l'art correspond à nier le potentiel émergent de l'électronique.

En effet, l'univers artistique a littéralement implosé avec l'avènement d'Internet. Ce dernier nous renvoie, avec une transparence inédite, l'image mondiale de la créativité contemporaine. Avant l'internet nous y étions tacitement aveugles, réduits, étions-nous, aux comptes rendus officiels d'événements majeurs imprimés beaucoup plus tard. Rappelons-le, l'art contemporain dans les années 1980 et 1990 se définissait, pour une majorité d'artistes, comme un mur infranchissable. Les artistes étaient claquemurés dans le cul-de-sac d'une internationalisation de l'art indissociable d'une légitimation nationale. La Biennale de Venise représente le summum de cette conception verticale de l'art contemporain, c'est la Mecque insurpassable, l'ultime palier de la reconnaissance.

Afin de combler cette inéquitable verticalité, les arts actuels et régionaux ont émergé. Cependant, ils ont engendré une sur-spécification des types de production, stimulant par défaut une fragmentation des pratiques. Bien que cette nouvelle carte des pratiques artistiques soit acceptée malgré ses contradictions, l'ouverture planétaire des communications sape à nouveau ces récents acquis. Pourquoi ? Nous tenterons de voir en quoi l'ère numérique bouleverse le paysage.

Dans les ordinateurs, les microprocesseurs sont incontestablement ancrés dans une matérialité quantifiable avec un poids et une mesure (ce qu'on appelle communément le *hardware*). L'information électronique logicielle (*software*), pour sa part, n'appartient pas à l'univers matériel au sens traditionnel du terme. En effet, la valeur de l'information électronique repose sur sa capacité à se métamorphoser selon les contextes de son traitement (diffusion, présentation visuelle, modification, duplication, etc.). Les signaux composant l'information changent d'état, modifient leur nature presque à volonté. Ce qui amène à postuler que, pour l'information électronique, l'authenticité du support importe peu, seul le traitement compte. Cela dit, l'intégralité et la cohérence des informations numériques sont d'autant plus importantes, car elles permettent une transmission correcte via un traitement mathématique exact des signaux binaires (01).

Ce changement qualitatif de l'information, par lequel la cohérence des informations prédomine sur l'authenticité du support, modifie discrètement mais profondément notre appréhension du monde. En apparence, la vie se poursuit dans un même paysage, avec ses rues, ses maisons, ses automobiles ; pourtant l'ère numérique modifie nos liens sociaux de façon drastique. Nous ne sommes pas transfigurés dans une matrice virtuelle, à l'image de la série filmique du même nom ; cependant nous assistons à l'effondrement de plusieurs des modes de fonctionnement issus de la société industrielle et matérialiste. On passe de l'opacité des structures hiérarchiques verticales à la transparence des flux horizontaux, de Dieu à Héraclite.

Jusqu'à tout récemment, la technique était au service des idées, les outils du peintre ou du sculpteur donnaient forme à l'imagination ; aujourd'hui la technique numérique devient « [...] à son tour, [...] *cosa mentale*, ou machine de pensée[2] ». Conséquemment, plusieurs pans de nos activités sociales et communicationnelles se voient transformés par les technologies numériques – il y a une autre intelligence parmi nous. L'art ne fait pas exception et ne peut s'abstraire de ce mouvement. L'activité artistique en son entier s'en trouve transformée, ainsi que l'information diffusée à son propos.

Pour bien comprendre l'impact de cette nouvelle réalité sur la pratique et le discours de l'art, trois notions sont à considérer : la diffusion, la métamorphose et la cohérence. Chacun de ces axiomes a un lien très étroit avec le numérique.

La diffusion

Comme on le sait déjà à propos des droits d'auteur et du téléchargement en ligne, la diffusion numérique soulève de nombreux embarras dans les maillons de l'industrie. Les modes de rétribution associés au marché établi sont grandement dérangés par Internet et ils remettent en question la valeur même des biens culturels communautaires

et populaires. Depuis ses tous débuts, Internet revendique implicitement la gratuité des échanges en son réseau. Toutefois, comme il s'agit d'un média de masse démocratique et universel, et non pas institutionnel ou national, cela provoque des embrouillements inattendus. Les stratégies développées par les corporations afin de contrer cette gratuité ne cessent de trouver des moyens et des approches clients à la hauteur de la prolifération des échanges sur Internet.

Dans le contexte d'Internet, vendre une revue en ligne est absolument impensable. Les mots sur le Web ayant une valeur culturelle catégorisée dans les savoirs communs, la gratuité s'applique donc quasi automatiquement. La pratique des internautes véhicule une idée plus ou moins vague selon laquelle ce qui n'est pas du ressort commun n'a pas de valeur commune. Conséquemment, les informations privilégiées (qu'il faut acheter en ligne) sont considérées comme négligeables. Faut-il en conclure que les revues imprimées auront désormais un regard exclusif sur le discours ? Non, car le problème entre le numérique et l'imprimé ne se résume pas à un simple choix entre la vente (positive) ou la gratuité (négative).

Le cyberespace accentue à l'extrême l'effet des vases communicants. Tout y devient ironiquement fondamental. Un nouveau paysage social et un nouvel horizon artistique se mettent en place, engageant de nouvelles solidarités et visions partagées. Plus largement, la diffusion via Internet remet aussi en question les extensions sensorielles (la communication multimédia). Mais la culture ambiante favorisant surtout l'audible et le texte dans ses communications (le parler et l'écrit), les autres aspects de la communication (auxquels l'interactivité réfléchit abondamment) n'ont, actuellement, pas beaucoup d'impact sur le grand public.

La diffusion : ubiquité multisensorielle

La diffusion est au cœur de cette nouvelle problématique et elle prend tout son sens sur Internet, puisque l'information devient archi-disponible. Dès lors, Internet regorge d'informations transmissibles et fait de ce média une ressource quant aux connaissances qu'aucun autre groupe humain n'a jamais connue. Il faut compter plusieurs jours avant de recevoir un livre pas la poste, il suffit de quelques secondes pour consulter des informations sur le Web.

Les arts, depuis des siècles, établissent un lien consubstantiel entre leur support et l'information véhiculée : la diffusion des arts est affectée par l'objet. Et comme la matérialité est contraignante et exclusive, la diffusion prescrit la valeur de l'œuvre dans une large mesure. Les arts électroniques, pour une grande part, ne sont plus assujettis à cette alliance indéfectible entre le support et l'information, l'immatérialité de l'information étant affranchissante et fortement inclusive.

Ainsi, la diffusion n'est pas une entrave à l'essor des arts électroniques et des pratiques numériques, dès lors que la diffusion concernant les objets traditionnels de l'art s'avère le centre nerveux d'une promotion adéquate. À tel point que la diffusion dicte les orientations politiques, avec tous les effets négatifs qu'implique le choix d'une diffusion au détriment d'une autre. À titre d'exemple, un périodique, du fait qu'il est électronique, ne pourra être subventionné, car les décideurs d'ici semblent considérer Internet comme un appendice de l'industrie culturelle

et non un média en soi. C'est donc uniquement un critère de diffusion qui détermine la valeur des produits culturels.

Il en va de même dans le domaine du cinéma : la diffusion donne le ton à la valeur d'une production. Les grands diffuseurs craignent par ailleurs que ce privilège leur échappe lorsque la voie satellitaire permettra la transmission d'un film numérique dans n'importe quelle salle de projection sur la planète. Les enjeux économiques reposent plus sur des changements dans les modes de diffusion que sur la qualité des produits culturels. L'écart entre ces deux modes de diffusion est à ce point important qu'il ne peut y avoir de mariage heureux entre eux.

Outre cela, l'univers informationnel développé par le numérique se distance « des choses et des événements du monde. […] Avec le web-document, la fiction n'est pas le contraire de la vérité, mais l'une de ses dimensions. […] Le centre, la hiérarchie et la subjectivité propres à la pensée et au regard jetés sur le monde par l'humanisme de la Renaissance, poursuivis par la photographie, et d'une certaine façon par la télévision, se transforment, avec le web-document, en équivalence, polycentrisme et asubjectivité. Les verticalités s'effondrent en horizontalités. Tel est le document du monde en devenir, aux antipodes des façons de travailler, de communiquer, de penser, de produire, et de voir des cinq derniers siècles…[3] »

Que ce soit à partir du disque dur de votre ordinateur ou en provenance de signaux électroniques via Internet, l'information transite, elle n'est active que par flux, elle se diffuse. Impossible de consulter des informations sans qu'il n'y ait un flux, au même titre que le cerveau traite plusieurs informations avant de transmettre un message par la voix ou des signes. L'information est un flux, un processus de diffusion, sans lequel, a contrario, le matériel électronique n'est qu'une coquille vide.

La métamorphose

La métamorphose touche le plan multidimensionnel de la communication et donc des échanges. Aujourd'hui, la communication s'autonomise ; elle se définit comme un exercice consistant à joindre tel ou tel autre contact (réel, machine ou virtuel) afin d'engager une relation. L'autre est une donnée avec laquelle on traite, l'autre n'est plus nécessairement celui avec lequel on trinque sur le zinc. L'objet d'art, dans le contexte de la métamorphose numérique, se présente potentiellement sous diverses formes, en divers formats, sous différents débits, en mode direct ou différé. On peut aussi construire un « navire informationnel » concernant sa propre pratique, le « lancer sur Internet » et récolter des contacts, des invitations, des échanges, des recommandations, des propositions, des collaborations et des amitiés.

La métamorphose : une plasticité extrême

Un des premiers artistes à se faire connaître par l'entremise exclusive du Web fut certainement Mark Napier avec *Shredder 1.0*. Il s'agit d'un petit programme, accessible en ligne, qui fait une lecture aléatoire des codes HTML d'une page Web que l'internaute lui soumet. Le résultat se présente comme une page Web qui paraît déchiquetée et illisible. Les images et les animations, le texte et les hyperliens, sont tous entremêlés et difformes. Dès lors, il apparaît évident que les sites Web ne sont rien d'autre que des clones reproductibles à l'infini et sur demande.

Les pages Web ont une matérialité faible. En ce sens, cette œuvre était révélatrice de l'infrastructure, voilà pourquoi elle a tant fasciné les médias traditionnels de l'époque (1998).

Le Web implique une notion fondamentale : on confond la perception des informations avec les informations elles-mêmes, la source et le produit. Avec Internet, il n'en va pas ainsi : si le produit peut être altéré, la source ne peut l'être aussi aisément. On peut comprendre, à cet égard, la vision manichéenne de certains face à Internet. En effet, si la source est immatérielle et que sa production est virtuelle, la première a tous les pouvoirs, de là *Big Brother*. Bien au contraire, les bouleversements opérés par Internet proviennent plutôt du fait qu'il s'agit d'un espace ouvert d'échanges en réseaux.

Le système critique en arts visuels et médiatiques subit aussi les contrecoups de l'ouverture des communications grâce à Internet. Il était coutume d'attendre plusieurs semaines, sinon plusieurs mois, avant l'arrivée d'un article après une exposition. Les processus de la rédaction, du graphisme, de l'impression et de la diffusion prennent du temps, sont exclusifs et parcimonieux. De ce point de vue, tout article fait à la fois acte d'histoire et d'actualité. L'écriture critique demeure de la sorte dans la sphère de sa discipline maîtresse, soit l'histoire de l'art. Cette place lui est conférée et elle s'y exerce en toute exclusivité par le fait même des processus de réalisation ou de concrétisation de l'information. L'hypertexte, pour sa part, met en place des réseaux de connaissances, plus ou moins élaborés, mais extrêmement utiles. Par ailleurs, la participation au texte par l'apport de commentaires peut s'y faire directement et universellement. Chose plus importante à considérer : le texte numérique en ligne fait partie d'un réseau qui est indépendant des contraintes de la diffusion matérielle et donc de ceux qui tirent les ficelles du discours officiel. Une fois ces contraintes levées, de nouvelles dynamiques apparaissent, de nouveaux réseaux, de nouveaux événements, etc. La valeur des nouvelles pratiques n'a pas été instaurée à la remorque des institutions établies, elle s'est bâtie à même ses propres activités, à même ses propres réseaux.

La cohérence

La cohérence est probablement l'aspect le plus dynamique, puisqu'elle engage précisément la dimension des réseaux. Ici, c'est l'aspect sémantique qui prend le pas. Dans la communication, on ne mélange pas les univers incompatibles sur le plan du sens. Conséquemment, les réseaux se constituent naturellement sur la base de leurs intérêts premiers. Contrairement au spam (les communications électroniques massives sans sollicitation des destinataires), qui envoie de façon aléatoire ses messages, les réseaux sur Internet sont foncièrement solidaires, se basant tous sur des affinités reconnues. En ce sens, les réseaux sont intelligents, globaux et internationaux. Toute la question de la nationalité des arts s'en trouve bouleversée. Cela amène, par ailleurs, des incongruités dans les systèmes subventionnés qui, initialement, s'orientent vers une promotion de type national. Les artistes vivent alors soit sur la planète cybernétique, soit dans la sphère nationale. Évidemment, et malgré les vacuités institutionnelles, les artistes trouvent des alternatives. Reste que plusieurs trous noirs entre ces deux univers ne sont pas résolus. Ce constat est par ailleurs assez paradoxal, car les artistes en général sont reconnus ici sur un plan national parce qu'ils cumulent une reconnaissance internationale. Il existe donc les démarches artistiques qu'on qualifiera de classiques et les démarches indépendantes utilisant les nouveaux réseaux qui se constituent hors des principes politiques (nationaux) de l'art.

La notion de réseau est corrélative à la conception de l'information électronique. Établir un réseau électronique implique d'abord une adhésion à des idées et à des contenus auxquels nous accordons une pertinence. C'est sur cette base que se forment les réseaux. Une revue électronique tient donc pour acquis un réseau virtuel avant même qu'il ne soit constitué. Elle s'en nourrit tout comme ce dernier puise dans le périodique en tant qu'il est une des ressources du réseau.

L'épreuve finale

La massification exponentielle des informations et leur libre circulation dans l'inter-réseau engendrent la nécessité d'une modération des flux selon la pertinence des interactions et des croisements que ces derniers génèrent. Conséquemment, l'art en ligne construit son esthétique via les *régisseurs* d'Internet dont le périodique électronique fait partie.

L'ère de la communication de masse s'achève, l'ère des médias de participation commence. Et il ne faut pas en comprendre que les médias de masse seront désormais ouverts et participatifs, mais bien qu'il y aura une infinité de communautés créatives, participantes et médiatisées par leurs propres moyens.

Notes

1. Edmond Couchot et Norbert Hillaire, *L'art numérique*, Paris, Éditions Flammarion, 2003, p. 69.
2. *Ibid.*, p. 20.
3. André Rouillé, « La vérité du web-document », *Paris-art.com*, éditorial du 1er juin 2006.
adresse électronique : http ://www.paris-art.com/edito_detail-andre-rouille-151.html

Biographie Pierre Robert

Pierre Robert est le fondateur d'Archée, périodique électronique consacré à l'art Web, à la cyberculture artistique, à l'interactivité ainsi qu'aux nouveaux médias. Il en est le responsable éditorial depuis sa création en 1997. Archée est subventionné par le Conseil des Arts du Canada depuis 2000. Le Centre interuniversitaire des arts médiatiques (CIAM) est partenaire du périodique depuis 2005. Détenteur d'un baccalauréat en histoire de l'art et d'une maîtrise en Études des arts de l'Université du Québec à Montréal, il a aussi terminé une scolarité de doctorat en sémiotique visuelle. Il enseigne actuellement l'histoire de l'art au Collège Lionel-Groulx et s'associe régulièrement à des projets universitaires et événementiels concernant les arts médiatiques, l'histoire de l'art et la cyberculture. Auteur de nombreux articles, critique et conférencier, il agit aussi comme consultant.

Suzanne Leblanc

Considérations sur la page dans la culture numérique

Les considérations qui vont suivre abordent la question de l'imprimé numérique en art contemporain par le biais de la notion de page et donc par une généalogie qui procède d'une culture du livre et de l'écriture plutôt que de l'estampe et de l'image. Les deux lignées sont plausibles et légitimes. Il est proposé que l'examen de la première, fût-il effectué de manière aussi schématique que dans la présente intervention, s'avère essentiel pour situer l'imprimé numérique dans l'art contemporain. Réciproquement, il est également proposé que l'imprimé numérique, parce qu'il maintient ce lien généalogique, constitue l'une des principales modalités par lesquelles l'art contemporain est appelé à jouer un rôle déterminant dans la formation d'une « littératie » de la cybernétique et de l'information. Cela se manifeste notamment dans la dimension architecturale, dont l'imprimé numérique constitue l'une des modalités effectives d'inscription. Le présent texte entreprend de mettre en relation la généalogie de la page comme lieu d'inscription, le long de laquelle son concept s'est trouvé profondément modifié en même temps que généralisé et esthétisé, et le déploiement informationnel de l'art contemporain, dont l'imprimé numérique constitue l'un des grands vecteurs.

La notion de page

Dans leur introduction au recueil d'articles intitulé *The Future of the Page*, dont ils ont dirigé la publication, Peter Stoicheff et Andrew Taylor caractérisent la page comme ce qui a constitué « le site le plus signifiant pour présenter l'information » : « du rouleau de papyrus au codex manuscrit au livre imprimé et à l'hypertexte, la page a donné forme à la manière dont les gens voient le monde[1] ». Les auteurs adoptent ici un concept de page qui ne se réduit pas aux propriétés que lui ont données le codex manuscrit et le livre imprimé : la forme rectangulaire et verticale des blocs de texte qui apparaissent en séquence dans les rouleaux de papyrus et celle, rectangulaire mais horizontale, de nos « pages-écrans » informatiques et multimédias, appartiennent au continuum de la page. Un tel continuum implique que la page ne coïncide pas spécifiquement avec les caractères physiques des médias dans lesquels elle constitue une unité structurale fondamentale et entre lesquels il s'agirait alors de trouver des « super-traits » permettant de les regrouper. Dans une attitude non essentialiste et wittgensteinienne[2], il faut voir là plutôt un ensemble (ou agrégat) d'usages du terme de « page », ensemble qui n'a pas plus de clôture que n'en possède l'histoire naturelle humaine qui le motive profondément. Au moment où l'on se demande si la page-écran ne constitue pas simplement, au mieux, une re-médiation[3], au pire, un vestige de la culture de l'imprimé voué à une disparition certaine (ou, ce qui revient à peu près au même, à un confinement dans cette culture), on peut se demander s'il ne serait pas intéressant et utile de maintenir ce terme et d'en développer un usage qui s'avère constructif dans le développement de la culture numérique.

Pour le moment et dans le contexte de la présente réflexion, la page, en ce sens constructif, ne procède pas d'une figure artefactuelle bien définie qui relèverait elle-même d'une technologie prémonitoire. Elle constitue

plutôt un site, pour reprendre le terme de Stoicheff et Taylor, un chantier où il est question de considérer, sous un éclairage réfracté par la technologie et l'art contemporains, ce que fut son concept et en quoi ce dernier peut réciproquement induire à une compréhension de la manière dont nous voudrions « voir le monde ».

Le moment tabulaire

Ce n'est pas le lieu ici d'entrer dans les détails de l'histoire des dispositifs énumérés plus haut et dont la page a constitué l'unité structurelle centrale. On en trouvera de bons compterendus notamment dans l'ouvrage de Stoicheff et Taylor, ainsi que dans celui de Christian Vanderdorpe intitulé *Du papyrus à l'hypertexte*[4]. Ce qu'il est intéressant de relever pour le présent propos, c'est le moment où le texte du codex se structure progressivement par l'introduction de repères alphanumériques ainsi que par une complexification de son organisation spatiale, à quoi il faut ajouter, dans un certain nombre de cas, des enluminures : « la page devient, écrit Vanderdorpe, [...] le lieu où le texte, jusque-là perçu comme une simple transcription de la voix [et appelant la « rumination « sous-vocalisante » de la lecture monastique », selon Stoicheff et Taylor[5])], accède à l'ordre du visuel. Elle va dès lors être travaillée de plus en plus comme un tableau[6]. »

Cette transformation correspond plus particulièrement au développement des universités en Europe à partir du XIe siècle[7]. La pensée scolastique requiert en effet une organisation spécifique des textes, « une mise en page du livre [...] centrée sur la présentation de la glose[8] ». Cette dernière s'organise de manière hiérarchique, par ordre décroissant d'autorité des commentaires, depuis le texte édité jusqu'aux annotations de l'étudiant[9], selon des distinctions fines qui tiennent compte des propositions, des objections à ces propositions, des réponses à ces objections, de sorte que c'est une véritable structure de raisonnement que présente la mise en page du texte dans le codex et qui constitue son *ordinatio*. Stoicheff et Taylor considèrent que cette correspondance entre les principes de présentation d'un texte et sa structure intellectuelle, qui « privilégient le visuel et ignorent l'acoustique[10] », s'est perpétuée jusque dans notre culture électronique, malgré que cette dernière préfère le concept d'information, et les systèmes de recherche qui lui sont associés, aux systèmes de catégorisation constitutifs de l'*ordinatio* des codex médiévaux[11]. Bien qu'il faille distinguer les modalités d'accès à l'information des structures de présentation de cette dernière, et que la forme hiérarchique de l'*ordinatio* transparaisse encore dans la primauté accordée au centre par rapport à la marge, par exemple, un certain nombre de projets d'édition sont actuellement en cours, qui se distancient « de l'architecture bidimensionnelle et rectangulaire de la page moderne et la réinterprètent comme un espace artificiel et [...] hautement flexible[12] ».

Ce que Stoicheff et Taylor considèrent comme l'« architecture » de la page[13], en l'occurrence l'*ordinatio* dans le codex médiéval, qui s'est transmué dans les divisions en chapitres et sections ainsi que les dispositifs des tables des matières et des notes de bas de page qui font l'ordinaire du livre imprimé, a été mis en relation avec l'architecture gothique dans le passionnant essai de Erwin Panofsky intitulé *Gothic Architecture and Scholasticism*, publié en 1951[14]. Selon Panofsky, il existe des correspondances nettes entre le mode d'exposition de la pensée scolastique et la partition de l'espace dans les constructions architecturales gothiques, correspondances qui relèvent d'un même principe de clarification, formellement exprimé par un système de divisions et de subdivisions progressives. Il y a ainsi un sens dans lequel parler d'architecture de la page n'est pas exactement métaphorique,

si d'autre part les artefacts architecturaux, au sens restreint des bâtiments, peuvent procéder de structures intellectuelles similaires. Ce que cette communauté de structures fait apparaître, c'est un continuum entre les sites de présentation de l'information intellectuelle et les structures architecturales et éventuellement urbaines, continuum qui se manifeste d'une autre manière, par contiguïté si l'on peut dire, dans le passage de la page au livre à la bibliothèque et à la ville.

Ainsi donc la page, au contraire de se réduire à un matériau (papyrus, parchemin, papier, écran) ou d'être définie par l'artefact qui la contient (rouleau, codex, livre, hypertexte), se caractériserait-elle fondamentalement comme structure d'information. Cela expliquerait qu'elle soit demeurée constante jusque dans nos environnements numériques, dans lesquels « l'accès dynamique à l'information se trouve altéré, mais pas son site d'inscription[15] ». Cette idée de la page comme site d'inscription de l'information est précisément ce qui permet de comprendre le continuum entre l'architecture « interne » de la page et l'architecture « externe » des bâtiments et de la ville. Si ce continuum a dû faire l'objet d'une démonstration érudite de la part de Panofsky pour la période du haut Moyen Âge, il semble qu'il s'étale très démonstrativement sous nos yeux à l'époque contemporaine, où le concept de site d'inscription de l'information s'applique avec évidence depuis les microcosmes des livres et des sites Web jusqu'aux macrocosmes des villes et des voies rapides qui les traversent et les relient.

Le fondement informationnel

L'extension extraordinaire du champ d'inscription de l'information à notre époque a partie liée, c'est du moins l'hypothèse qui est endossée ici, avec trois développements dans les domaines respectifs de l'architecture, de l'art et de l'informatique, qui ont eu lieu en concordance, si l'on peut dire, à la fin des années 1960 et au début des années 1970 – ces « endless sixties », pour reprendre une expression de Pamela Lee dans son ouvrage intitulé *Chronophobia : On Time in the Art of the 1960*s[16], dans lesquelles, comme l'expression le signifie, nous nous trouverions toujours engagés. Cet engagement s'expliquerait par la persistance du paradigme cybernétique, marqué par la publication en 1948 de l'ouvrage de Norbert Wiener, *Cybernetics : or Control and Communication in the Animal and the Machine*[17], et coïncidant avec le développement des machines informatiques à partir des années 1940, celles-là mêmes qui ont rendu possible l'inscriptibilité de nos surfaces d'information et, avec elle, leur expansion.

En 2002, Lev Manovich a publié un article intitulé « *The Pœtics of Augmented Space : Learning from Prada*[18] », dans lequel il a proposé que le concept d'espace augmenté succède à celui de réalité virtuelle comme caractéristique de l'intégration culturelle des plus récentes technologies informatiques dans la première décennie du XXIe siècle. L'espace augmenté est « l'espace physique rempli d'information visuelle et électronique », une information structurée en « couches superposées de données recouvrant l'espace physique[19] ». Le nœud de références technologiques et artistiques auxquelles Manovich rattache son concept est touffu, mais deux de ces références s'avèrent particulièrement significatives ici. D'une part, le concept d'espace augmenté procède du concept de « réalité augmentée », une technologie interactive dans laquelle les informations relatives à l'environnement réel dans lequel se déplace l'utilisateur sont affichées en fonction des déplacements de ce dernier, sur des dispositifs portables de visualisation qui laissent voir en transparence l'environnement, de sorte

qu'elles s'y superposent, en effet. D'autre part, ce concept renvoie aux théories architecturales de Robert Venturi qui, à partir des années 1960 et en particulier de la publication, en 1972, avec Denise Scott Brown et Steven Izenour, de l'ouvrage intitulé *Learning from Las Vegas*[20], a développé l'idée de l'architecture comme « surface d'information[21] », jusqu'à la considérer comme « représentation iconographique dont les surfaces émettent nuit et jour une imagerie électronique [...] – une architecture [...] qui célèbre le commencement d'un âge de littératie virtuellement universelle[22] ». Dans la même foulée, Manovich renvoie aux travaux artistiques récents de Rafael Lozano-Hemmer, dont certaines œuvres de sa série intitulée *Relational Architecture* exploitent la projection du contenu d'écrans informatiques sur les surfaces d'édifices[23].

À la fin des années 1960 et au début des années 1970, au moment où Venturi élabore son idée d'architecture comme surface d'information et où paraît *Learning from Las Vegas*, se développe l'art conceptuel, un art qui ne constitue en aucune manière un ensemble unifié mais dont un certain nombre de travaux ont montré une préoccupation pour des problèmes de définition et de démarcation et se sont intéressés au concept d'information. Ainsi en 1970, deux expositions organisées à New York affichent-elles le terme d'« information » : *Information*, au MoMA, puis *Software : Information Technology – Its New Meaning for Art*, au Jewish Museum[24]. Un an auparavant paraissait, dans *Studio International*, un article de l'artiste Joseph Kosuth intitulé « *Art after Philosophy*[25] ». La perspective adoptée est radicale : l'art est purement tautologique et préoccupé exclusivement par sa propre définition – « l'art est la définition de l'art[25] ». Ce qui importe donc dans l'œuvre, c'est son concept. Toute idée de matériaux proprement artistiques est rejetée et, avec eux, la dimension esthétique liée à leur spécificité sensorielle. Si l'on a parlé en conséquence de « dématérialisation de l'objet d'art[26] », ce n'est pas tant pour nier qu'une œuvre possède une dimension matérielle que pour ouvrir le registre absolument pluraliste de ses modes de formulation. Or, nous vivons plus que jamais dans ce pluralisme total décrété à l'encontre d'une tradition esthétique censée garantir le caractère artistique d'un artefact : il n'y a rien que le travail de l'art ne puisse utiliser afin de se manifester, y compris le texte et la page, dont les artistes conceptuels ont fait grand usage. Par voie d'inférence, il n'y a rien dont le texte et la page ne puissent également faire usage pour leur inscription artefactuelle et environnementale.

Corrélativement, c'est au milieu des années 1960, du côté de la culture informatique et en parallèle avec l'émergence de l'art conceptuel, qu'apparaît le concept d'hypertexte[27]. Le terme a été introduit en 1965 par Ted Nelson, un théoricien des nouvelles technologies de l'information[28]. Sa figure actuellement la plus connue est sans doute celle du World Wide Web, conçu en 1989 par Tim Berners-Lee, un ingénieur du CERN[29], comme une synthèse des notions d'Internet (elle-même introduite en 1969 sous la figure du réseau ARPANET[30]) et d'hypertexte. Ce que pulvérise en quelque sorte l'hypertexte, ce n'est pas la page, mais le livre. En lieu et place de ce dernier s'étale un continuum électronique constitué de nœuds d'information et de liens entre ces derniers, des liens qui peuvent s'établir pratiquement sans limite de distance (pour autant que la Terre est concernée) et sans clôture disciplinaire ni culturelle. Ce sont ces nœuds qui constituent dorénavant nos pages, nos « sites d'inscription de l'information », et ces liens qui se substituent à la reliure des codex et des livres. Corrélativement, il n'est pas de support, de matière, qui ne puisse recevoir cette information, soit qu'elle s'y affiche, soit qu'elle s'y projette, soit encore qu'elle s'y imprime. Ce sont là, semble-t-il, les trois modalités fondamentales de la

page numérique, qui rendent possible son ubiquité dans cet espace physique que ses superpositions diverses viennent augmenter.

L'on se surprend ici à penser à la description que fait Michel Foucault, dans son ouvrage intitulé *Les mots et les choses*[31], d'un monde renaissant dans lequel une couche de signes, d'écriture, recouvre toute chose, selon une lecture empreinte de curiosité.

L'intégration esthétique

Il est dit de l'époque contemporaine qu'elle est celle de la fin de l'art et de l'esthétisation de la vie[32]. Sans entrer dans le débat, l'on peut entendre par là la fin de l'art pour l'art et son intégration corrélative dans toutes les sphères de l'existence. Si l'art a pu ainsi s'universaliser (à nouveau, diraient certains), c'est qu'il est devenu partie prenante dans notre littératie, cette seconde littératie qui est celle de la culture numérique. L'expansion du champ d'inscription de l'information apparaît à cet égard comme complètement concordante – et dépendante, il faut bien le dire, de la plasticité inhérente à la machine informatique, celle qui imite toutes les autres [33]. L'ordinateur peut s'adapter à toutes les surfaces d'inscription parce qu'il peut toutes les imiter, et c'est parce qu'il peut le faire que l'on ne voit plus guère de limites à ce qui est inscriptible[34]. D'autre part, dans la grande foulée du conceptualisme, l'art s'est octroyé une puissance déclarative[35] qui constitue à ce jour son unique caractéristique générale, la seule qui puisse soutenir le registre résolument ouvert de ce qui est actuellement à la fois pensable et artistique. Ce n'est pas pour rien que l'inauguration de l'art conceptuel a eu partie liée avec le concept d'information : cela donnait à l'art une extraordinaire marge de manœuvre qui ne s'est pas démentie depuis et dont on peut penser qu'elle s'est avérée déterminante dans l'éclatement de l'art pour l'art et dans cette généralisation de l'esthétique que, dans une perspective kantienne, la Nature seule pouvait auparavant soutenir.

Le concept de présentation prend à proportion une signification centrale, susceptible de remplacer le concept de médiation ou, si l'on préfère, de dérober à son apparente omnipotence cette dimension que par définition il occulte (le médium est le message…) et qui est exactement l'information. L'affichage, la projection, l'impression constituent à cet égard des modalités de présentation, et non pas des médias. Ils sont en quelque sorte les héritiers de la page, ses successeurs dans la culture numérique, les nouveaux « sites d'inscription de l'information », ou plus précisément ces modalités qui rendent inscriptible tout l'univers physique, qu'elles épousent d'autant mieux qu'elles en sont informées. Cette inscriptibilité se manifeste très littéralement dans le cas de l'impression numérique, qui s'avère d'autant plus démonstrative du continuum entre la culture livresque de la page et sa culture cybernétique, qu'elle contribue à l'établir. Si l'encre et ses supports agissent en effet comme éléments de continuité avec la tradition du texte et de l'image manuscrits puis imprimés, le procédé numérique du jet d'encre est, quant à lui, une créature de l'informatique et, plus profondément, de son paradigme informationnel. On sait que « l'impression [à] jet d'encre [...] apparue dans les années 1970 [...] a tout d'abord été développée par des informaticiens, soucieux de trouver une sortie pour leurs ordinateurs[36] ». Or, ce procédé a contribué à élargir considérablement la variété des supports, tant sur le plan des matériaux que sur celui des formats ou des dimensions, puisqu'il est « le seul procédé d'impression sans contact [... qui] permet [...] d'imprimer sur

des supports très variés (papier, céramique, verre, textile, plastiques [...] biscuits avec des encres alimentaires! [...]) [et] également [sur] des supports en relief[37] ». D'autre part, l'impression à jet d'encre « n'a pas besoin de forme imprimante (pochoir pour la sérigraphie, plaque pour l'offset, rouleau gravé pour l'héliogravure, polymère pour la flexographie, tampon pour la tampographie [...])[38] » : l'impression s'effectue plutôt sur la base d'une grille de pixels, laquelle permet de former une image formellement abstraite, une trame dont chacun des points correspond fondamentalement à une séquence d'unités (0 et 1) en langage binaire.

Il en va de même pour l'affichage et la projection de contenus numériquement générés ou intégrés. L'information devient ici le dénominateur commun, non seulement de l'image et du texte[39], mais également de leurs modalités de présentation. Il y a une fluidité des parcours entre modes de présentation, dans laquelle, par exemple, l'on affiche ce que l'on imprime en même temps qu'il est possible de le projeter. Et il y en a une également entre contenus et modes de présentation, inhérente à l'architecture même des ordinateurs (soit celle du mathématicien Johann von Neumann), dans laquelle les données sont mémorisées dans le même espace que les programmes, ceux qui permettent de synthétiser les contenus tout comme ceux qui permettent de gérer les périphériques de sortie, et parlent le même langage. Corrélativement, la littératie peut se développer sous des formes et à des échelles inédites, objectuelle, architecturale et urbaine, qui en donnent la nouvelle et extensive mesure. L'imprimé numérique se situe ainsi au croisement de la tradition du texte et de celle de l'image, dont il peut revendiquer les généalogies respectives, en même temps qu'il s'intègre dans une esthétique de l'information en plein essor, comme l'un des trois grands vecteurs d'un art contemporain, qui se réclame de cette dernière pour pénétrer toute dimension de l'existence.

Notes

1. Peter Stoicheff et Andrew Taylor, *The Future of the Page*, Toronto, University of Toronto Press, 2004, p. 3 (je traduis). Cette publication faisait suite à un colloque portant le même nom organisé par l'Université de Saskatchewan et la Mendel Art Gallery à Saskatoon en 2000. Le chapitre d'introduction s'intitule « *Architectures, Ideologies, and Materials of the Page* ».

2. Pour une compréhension de cette attitude, lire le *Tractatus logico-philosophicus* de Ludwig Wittgenstein, publié en 1922 et dont une traduction française est parue chez Gallimard en 1993, puis ses *Recherches philosophiques*, un ouvrage publié de manière posthume en 1953 sous le titre *Philosophische Untersuchungen – Philosophical Investigations*, récemment retraduit en français et paru chez Gallimard (2004).

3. C'est-à-dire la réactualisation dans un média contemporain d'un média historiquement antérieur. Le terme est de Jay David Bolter et Richard Gruisin dans *Remediation : Understanding New Media*, Cambridge, Mass., The MIT Press, 2000. « Les médias anciens et nouveaux invoquent tous les logiques jumelles de l'immédiateté et de l'hypermédiation dans leur effort de se refaire eux-mêmes et les uns les autres » (p. 5, je traduis).

4. Christian Vanderdorpe, *Du papyrus à l'hypertexte. Essai sur les mutations du texte et de la lecture*, Montréal, Éditions du Boréal, 1999.

5. Stoicheff et Taylor, *op. cit.*, p. 11.

6. Ibid., p. 54.

7. Bologne en 1088, Paris vers 1100, Oxford entre 1096 et 1167.

8. Malcolm Beckwith Parkes, « *The Influence of the Concepts of Ordinatio and Compilatio on the Development of the Book* », dans J. J. G. Alexander et M. T. Gibson, *Medieval Learning and Literature*, Oxford, Clarendon Press, 1976, p. 115-141 ; donné en référence par Stoicheff et Taylor, op. cit.

9. N'oublions pas que nous sommes ici dans une culture du manuscrit et non de l'imprimé.

10. Stoicheff et Taylor, *op. cit.*, p. 12.

11. Systèmes qui ont été critiqués par Vannevar Bush, dans son article de 1945 intitulé « As We May Think », publié simultanément dans les revues *Atlantic Monthly* et *Life*. Cet article est généralement considéré comme le lieu de naissance du concept d'hypertexte, avant la lettre.

12. Stoicheff et Taylor, *op. cit.*, p. 15. Les projets d'édition sont mentionnés à la page 14, notamment le *Victorian Women Writers* de l'University of Indiana et la *Walt Whitman Archive* de la University of Virginia.

13. Ibid.

14. Erwin Panofsky, *Gothic Architecture and Scholasticism*, New York, Meridian Books. Un copyright de 1957 est donné pour cette édition, avec mention de 1951 « by Saint Vincent Archabbey ». L'ouvrage a été traduit en français sous le titre *Architecture gothique et pensée scolastique*, qui comporte en première partie une étude sur l'abbé Suger de Saint-Denis, et publié aux Éditions de Minuit, à Paris, en 1967.

15. Stoicheff et Taylor, *op. cit.*, p. 13.

16. Pamela Lee, *Chronophobia : On Time in the Art of the 1960s*, Cambridge, Mass., The MIT Press, 2004.

17. Norbert Wiener, *Cybernetics : or Control and Communication in the Animal and the Machine*, Cambridge, Mass., The MIT Press. Deuxième édition en 1961, à la même maison.

18. L'article est disponible sur le site Web de l'auteur (www.manovich.net). (Une traduction française, intitulée « *Pour une poétique de l'espace augmenté* », est parue dans la revue *Parachute*, no 113 (2004), p. 34-57.)

19. *Ibid.*, p. 1 et p. 6 (je traduis).

20. Édition révisée en 1977 par les mêmes auteurs, avec l'ajout du sous-titre The Forgotten Symbolism of Architectural Form, Cambridge, Mass., The MIT Press.

21. *Ibid.*, p. 11.

22. Robert Venturi, « Sweet and Sour », in *Iconography and Electronics upon a Generic Architecture : A View from the Drafting Room*, Cambridge, Mass., The MIT Press, p. 5 ; cité en partie par Manovich, *op. cit.*, p. 11.

23. Manovich, *op. cit.*, p. 11-12. Les œuvres de Rafael Lozano-Hemmer sont visibles sur le site Web de l'artiste (www.lozano-hemmer.com).

24. Voir notamment l'ouvrage de Peter Osborne, *Conceptual Art*, New York, Phaidon Press, 2002.

25. Cet article est reproduit dans Joseph Kosuth, *Art after Philosophy and After : Collected Writings 1966-1990*, Cambridge, Mass., The MIT Press, 1991, p. 241. (Une traduction française en a été publiée dans *Artpress* no 1 (1973), reprise dans *L'art conceptuel, une perspective*, Paris, Musée d'art moderne de la ville de Paris, 1989.

26. Lucy Lippard, *Six Years : The Dematerialization of the Art Object*, Berkeley, University of California Press, 1973.

27. Comme mentionné à la note 11, ce concept est généralement considéré comme ayant été préfiguré dans un texte de Vannevar Bush paru en 1945. L'hypertexte peut être défini comme suit : « Programme informatique interactif comportant une structure textuelle non linéaire, composée fondamentalement de nœuds et de liens entre ces nœuds, et mettant à la disposition de l'utilisateur un certain nombre d'opérations lui permettant de se déplacer dans cette structure. Les nœuds sont des blocs de texte qui comportent certaines zones activables (pointeurs, boutons) conduisant à d'autres blocs de texte ou ouvrant des fenêtres pouvant comporter d'autres zones activables conduisant à d'autres nœuds, et ainsi de suite. Le réseau de liens constitutif de la structure de l'hypertexte se développe ainsi en étendue et en profondeur. » Cette définition est tirée du *Dictionnaire des arts médiatiques*, ouvrage de collaboration dirigé par Louise Poissant et publié aux Presses de l'Université du Québec, Sainte-Foy, en 1997. À titre de collaboratrice de cet ouvrage, j'ai moi-même rédigé cette définition.

28. C'est ce que Ted Nelson déclare dans son ouvrage intitulé *Computer Lib/Dream Machines*, Tempus, 1974.

29. Organisation européenne (auparavant « centre européen ») pour la recherche nucléaire, Genève.

30. ARPA : Advanced Research Project Agency, un organisme de recherche lié au département de la défense des États-Unis.

31. Michel Foucault, *Les mots et les choses*, Paris, Gallimard, 1966.

32. Pour l'idée de la fin de l'art, lire Arthur Danto, *The Philosophical Disenfranchisement of Art*, New York, Columbia University Press, 1986, et *After the End of Art : Contemporary Art and the Pale of History*, Princeton , Princeton University Press, 1997, de même que Donald Kuspit, *The End of Art*, Cambridge, Cambridge University Press, 2004 ; pour l'idée d'une corrélation entre la fin de l'art et l'esthétisation de la vie, lire Yves Michaud, *L'art à l'état gazeux*, Paris, Stock, 2003.

33. L'idée est d'Alan Turing, auteur de la machine universelle de Turing, qui constitue la définition canonique du concept de l'ordinateur, dans « On Computable Numbers : With an Application to the *Entscheidungsproblem* », *Proceedings of the London Mathematical Society*, Serie 2, vol. 42, 1936 ; réimprimé dans M. David (dir.), *The Undecidable*, Hewlett, NY, Raven Press, 1965. Plus précisément, une machine universelle de Turing peut réaliser toute opération de traitement de l'information réalisable par un système physique.

34. Au sens, « d'un support sur lequel on peut modifier les données existantes ou en inscrire de nouvelles » (selon la définition du *Petit Robert*).

35. Rappelons à ce sujet l'affirmation de Donald Judd : « Si quelqu'un appelle cela de l'art, alors c'est de l'art. »

36. *Wikipedia*, http://fr.wikipedia.org/wiki/Jet_d'encre.

37. Ibid.

38. Ibid.

39. Auxquels il faut ajouter, dans le cas de l'affichage, le son et la sensation tactile, puisque c'est à ce titre que ces types d'intrants sont présentés au récepteur dans les systèmes de réalité virtuelle.

Biographie Suzanne Leblanc

Suzanne Leblanc est professeure à l'École des arts visuels de l'Université Laval depuis 2003. Elle possède une double formation en philosophie et en arts visuels (doctorat en beaux-arts, 2004 ; doctorat en philosophie, 1983). Elle a publié des textes théoriques, critiques et littéraires (RS/SI, 2001; Esse, 2001 ; Dare-Dare, 2000 ; Espace, 1996 ; Spirale, 1995 ; chapitres de livre à paraître en France et en Allemagne, 2007). Elle a également présenté des œuvres installatives, vidéographiques et Web (AxeNéo7, oeuvre Web en cours depuis 2004 ; Rendez-vous du cinéma québécois, 1996, 1997, 2001 ; Centre des arts actuels Skol, 1999 ; *De fougue et de passion*, Musée d'art contemporain de Montréal, 1997). Sa recherche-création concerne la formulation artistique de questions liées à la philosophie analytique et à Wittgenstein. Elle travaille actuellement sur les expériences de pensée comme fictions philosophiques et scientifiques et sur la théorie comme art d'information.

REMERCIEMENTS

Le Centre SAGAMIE tient à remercier le Conseil des arts et des lettres du Québec et le Conseil des arts du Canada qui soutiennent le fonctionnement de notre centre d'artiste et qui ont participé financièrement à la réalisation de cette publication. Nos remerciements vont également à la Ville d'Alma qui est un partenaire majeur de l'organisme.

Toute notre reconnaissance est ensuite adressée aux Éditions d'art LE SABORD et à son directeur M. Denis Charland ; à Mme Karine Côté qui a effectué le montage graphique et la supervision de l'ensemble du projet ; à Étienne Fortin, Émili Dufour et Mathilde Martel Coutu, assistants de création au Centre SAGAMIE ; au conseil d'administration de l'organisme formé de M. Denis Langlois (président), Mme Lise Laforge, M. Luc Gauthier et M. Sylvain Bouthillette ; à Mme Colette Tougas, Mme Christine Martel et Mme Lucille Lafontaine, correctrices de la publication.

Les autres partenaires du Centre SAGAMIE sont Emploi Québec, le CLD Lac-Saint-Jean Est, le Fonds de stabilisation et de consolidation des arts et de la culture du Québec, le CRCD, le CRC ainsi que les 300 membres de l'organisme que nous remercions pour leur soutien financier. Le Centre SAGAMIE est membre du Regroupement des centres d'artistes autogérés du Québec (www.rcaaq.org).

Les ÉDITIONS D'ART LE SABORD remercie le Conseil des Arts du Canada et la Société de développement des entreprises culturelles du Québec (Sodec) pour l'aide apportée à son programme de publication.